Wildlife
Photographer
of the Year

Portfolio 28

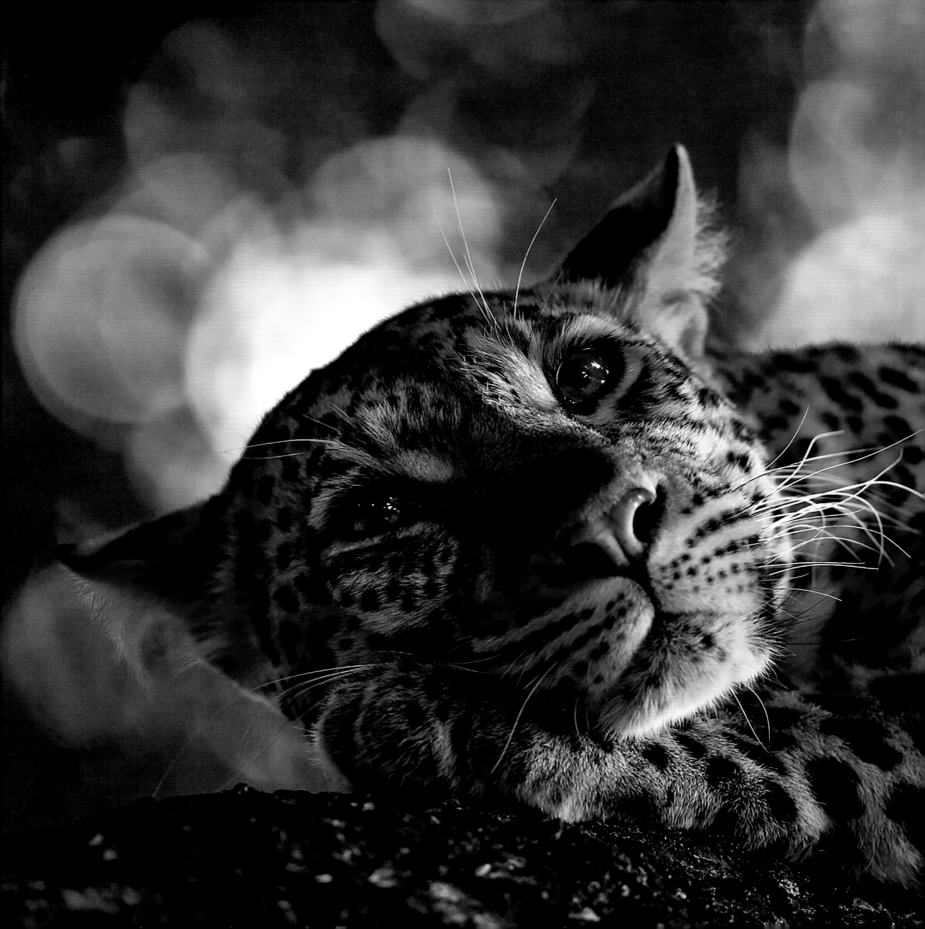

万物有灵

WILDLIFE
Photographer of the Year
Portfolio 28

国际野生生物摄影年赛第54届获奖作品

[英] 罗莎蒙德·基德曼·考克斯（Rosamund Kidman Cox）—— 编著　　陈沁 —— 译

后浪出版公司　　四川美术出版社

图书在版编目（CIP）数据

万物有灵：国际野生生物摄影年赛第54届获奖作品 /
（英）罗莎蒙德·基德曼·考克斯编著；陈沁译. -- 成
都：四川美术出版社，2023.8
书名原文：Wildlife Photographer of the Year
Portfolio 28
ISBN 978-7-5740-0515-0

Ⅰ.①万… Ⅱ.①罗…②陈… Ⅲ.①野生动物—艺
术摄影—英国—现代—摄影集 Ⅳ.①J439.5

中国国家版本馆CIP数据核字(2023)第026316号

万物有灵：国际野生生物摄影年赛第54届获奖作品

WANWU YOU LING : GUOJI YESHENG SHENGWU SHEYING NIANSAI DI 54 JIE HUOJIANG ZUOPIN

[英] 罗莎蒙德·基德曼·考克斯　编著

陈沁　译

选题策划	后浪出版公司	出版统筹	吴兴元
编辑统筹	杨建国	责任编辑	杨 东　王馨雯
特约编辑	余颖霞	责任校对	袁一帆
装帧制造	墨白空间·曾艺豪	责任印制	黎 伟
营销推广	ONEBOOK		
出版发行	四川美术出版社		
	（成都市锦江区工业园区三色路238号 邮编：610023）		

开　本	787毫米×1092毫米　1/12
印　张	13⅓
字　数	250千
图　幅	100幅
印　刷	天津图文方嘉印刷有限公司
版　次	2023年8月第1版
印　次	2023年8月第1次印刷
书　号	ISBN 978-7-5740-0515-0
定　价	158.00元

读者服务：reader@hinabook.com 188-1142-1266
投稿服务：onebook@hinabook.com 133-6631-2326
直销服务：buy@hinabook.com 133-6657-3072
网上订购：https://hinabook.tmall.com/（天猫官方直营店）

目录

序言

是什么原因让一些照片脱颖而出？相比之下，有些照片的确更加优秀，否则比赛就没有存在的理由了。但优劣是如何区分的呢？

这一切没有固定的模式，也没有简单的答案可寻。对于评委而言，寻找珍贵的拍摄瞬间或故事更像是在搜寻宝藏。这个过程令人激动，而责任也相当重大。评审团淘汰了近45000张参赛作品才得以挑选出100幅照片，他们深知一旦有摄影师在这一不论何种意义上都是全球规模最大的博物学赛事中折冠，他/她的人生也将得到改变。"年度野生生物摄影师"这一殊荣赋予了摄影师高度的认可和顽强的意志力，让其对这份苛刻的职业不离不弃——通常这份职业带来的精神财富远远超过了金钱奖励。

评选过程有一定的架构体系。评审团根据不同组别进行筛选，分组涵盖了一系列摄影主题，能够反映出我们看待自然界以及与之互动的方式。在这一体系内，评委们所要寻找的宝藏主要是具有创意的观点，而不是新奇的拍摄对象。（事实上，许多已为人所熟知的拍摄对象恰恰缺乏非常普通的呈现方式，我们仍在期待思想深刻又创意十足的摄影师出现。）

除了独创性，影响评委评判的因素既可能是照片所引发的情感反应，也可能是理性判断。惊喜可以带来先发优势，但当你再次看向画面时，第一印象的影响往往会减弱。相比之下，随着对照片内容的深入探索，有些照片也许会在你内心生根发芽——当然这一切的前提是有足够的时间思考和重温。照片还存在着一种难以言表的无形元素，它能唤起我们的内心感受，甚至昔日记忆。在评选尾声，评审团成员可能会对两张照片持有截然不同的见解，最后通过折中方案，让其他照片拔得头筹。

评判标准不仅仅包含照片的视觉效果，还有涉及伦理道德的考虑。如果有人怀疑照片中的动物受到了控制或伤害，那么这张照片就会被淘汰。同时，评审团还会密切关注入围决赛圈的照片与未经处理的"原始"文件（实际上是数字底片）的对比情况，确保照片处理和调整的程度未超出大赛的相关规定。

只有在评审结束时，摄影师们的名字才会揭晓，照片背后的故事也才得以汇集，这时我们才有可能评估大赛的整体情况。例如，今年有个非常显著的现象，就是入围的女性摄影师人数超过了以往任何一届年赛。同样振奋人心的是，在往届年赛获奖的青少年摄影师再度露面，这一次他们出现在年龄层更高的组别中。

有时，技术创新会带来全新的视角——过去，有些图像拍摄起来困难重重，或者根本令人束手无策。本届年赛中首次出现了无人机摄影作品，不过评委们必须关注无人机超低空飞行或在禁飞区域内活动可能造成的干扰。红外相机摄影作品——用其他任何方式都无法获得的动物日常活动照——现在已成为决赛圈的常客。本届年赛的红外相机照片更是为我们展示了置身于全景环境中的动物，令人印象深刻。

当然，部分绝佳之作是动物行为的直拍镜头——这是本赛事始终倡导的——是摄影师投入了大量时间去了解一种动物，并对在何时何地能抓拍到令人难忘的照片了如指掌的结果。还有一个关键因素是叙事。你可能不喜欢一些新闻摄影照片，但或许这正好反映出你对这些作品所揭示的人类行为的厌恶。

不管你对一张照片持有什么样的感觉，无论你认为它该不该获胜，你都再现了评委和其他观众的讨论，而讨论的重点就在于哪件作品才是顶尖中的顶尖。当然，做出判断也是乐趣的一部分。

今年的夺魁之作在某种意义上是传统的——一幅动物肖像。但这张特写多么引人注目啊，又展现了多么神奇的物种。这是一张令人流连忘返的照片——它充满了象征意义，向世人展示了大自然的美丽，同时又发出警示：随着自然景象的消失，人类正走向贫瘠。这是一件值得在全球任何一家画廊展出的艺术品。

罗莎蒙德·基德曼·考克斯
2018年国际野生生物摄影年赛评审团主席

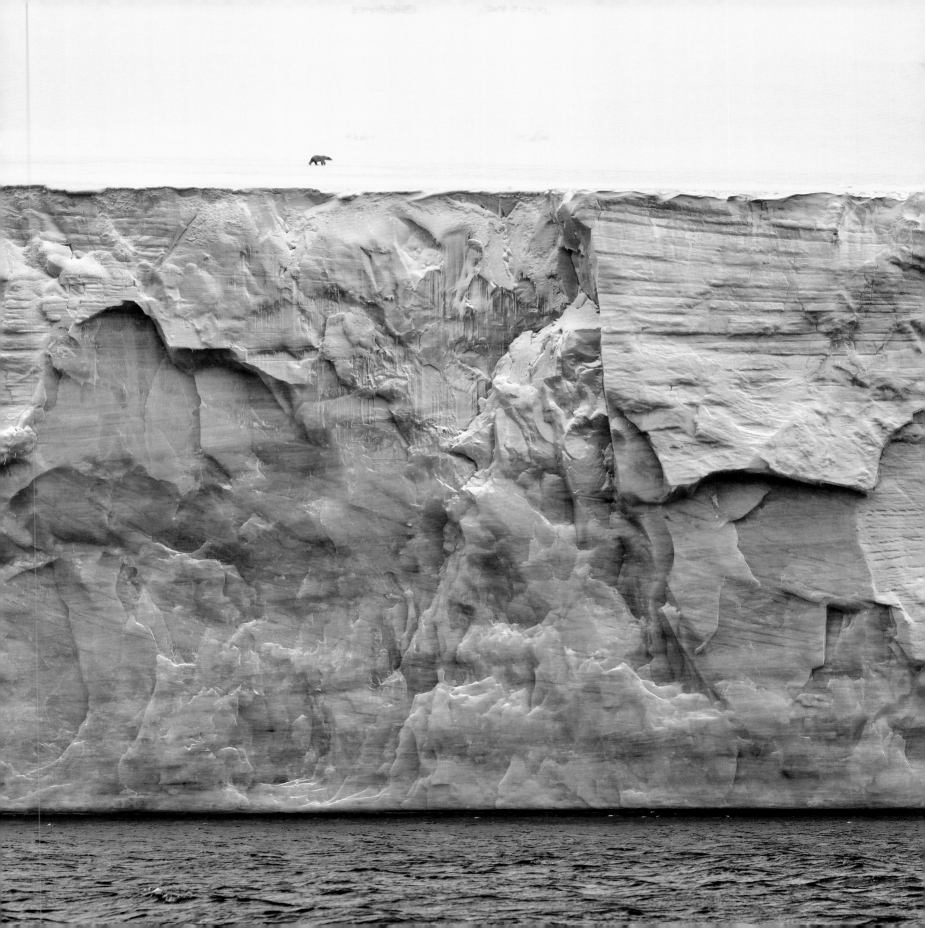

大赛

国际野生生物摄影年赛的意义远不止一场比赛。它是全球生态摄影顶尖之作的展示舞台。它展现的既是一份鼓舞人心的年度自然奇观目录，也是关于人与自然复杂关系的深刻审视。它扮演着生态摄影论坛的角色，为摄影师们搭建了一个交流的平台。50多年来，国际野生生物摄影年赛始终在谱写生态摄影的发展历程，无论是观察野生生物的新方法，还是定格亲密瞬间或真相时刻的新技术。

任何人都可以参赛——无论专业与否，年龄几何。为了扩大参赛范围，大赛分为16个组别，涵盖了组照和摄影故事，反映了各类自然和保护主题，以及黑白摄影和水下摄影等所有摄影风格。大赛还为17岁及以下的年轻人设置了专门的奖项——年度青少年野生生物摄影师，旨在鼓励未来的生态摄影之星。当今的一些顶级摄影师就曾是往届的青少年奖项获奖者。

全球各地的获奖摄影师汇聚一堂，参加在伦敦自然博物馆举行的大型颁奖典礼和展览开幕式。通过英国和国际巡回出展、结集成册并译成外文，以及全球范围内的大力宣传，这些作品得到了广泛的曝光——总计受众量将超过10亿人次。

本届年赛共收到来自95个国家的45028份参赛作品。评委们需要从如此大量的作品中甄选出仅仅100张照片。因此，评审工作离不开两次大范围会议：第一次会议持续两周，将入围数目缩减到近5000；第二次会议则持续一周，评委们聚集在自然博物馆，审核最终的评选结果。评审团在做出决定时，并不知晓参赛者的身份或国籍，也不清楚读者将从本书中了解到的全部背景故事。每张照片都必须为自己讲述。

评委们追求的是艺术性和看待自然的新途径。大赛强调被摄对象必须为野生生物且自由生长，重视对自然的真实反映，这就是大赛对数字图像处理做出严格规定的原因。不过，大多数参赛者，必然也包括大多数获奖者，都发自内心地热爱大自然，深切关心他们所摄对象的福利和保护。正是有了这样一群志同道合的摄影师，这项赛事才会如此与众不同。

评委

亚历山大·巴达耶夫（Alexander Badyaev，俄罗斯／美国），生物学家、生态摄影师

克莱·博尔特（Clay Bolt，美国），自然历史与自然保护摄影师

露特·艾希霍恩（Ruth Eichhorn，德国），图片编辑、策展人

安赫尔·菲托（Angel Fitor，西班牙），博物学家、水下摄影师

桑德什·卡杜尔（Sandesh Kadur，印度），生态摄影师、电影制片人

伊恩·欧文斯（Ian Owens，英国），伦敦自然博物馆科学部主任

主席

罗莎蒙德·基德曼·考克斯（Rosamund Kidman Cox，英国），作家、编辑

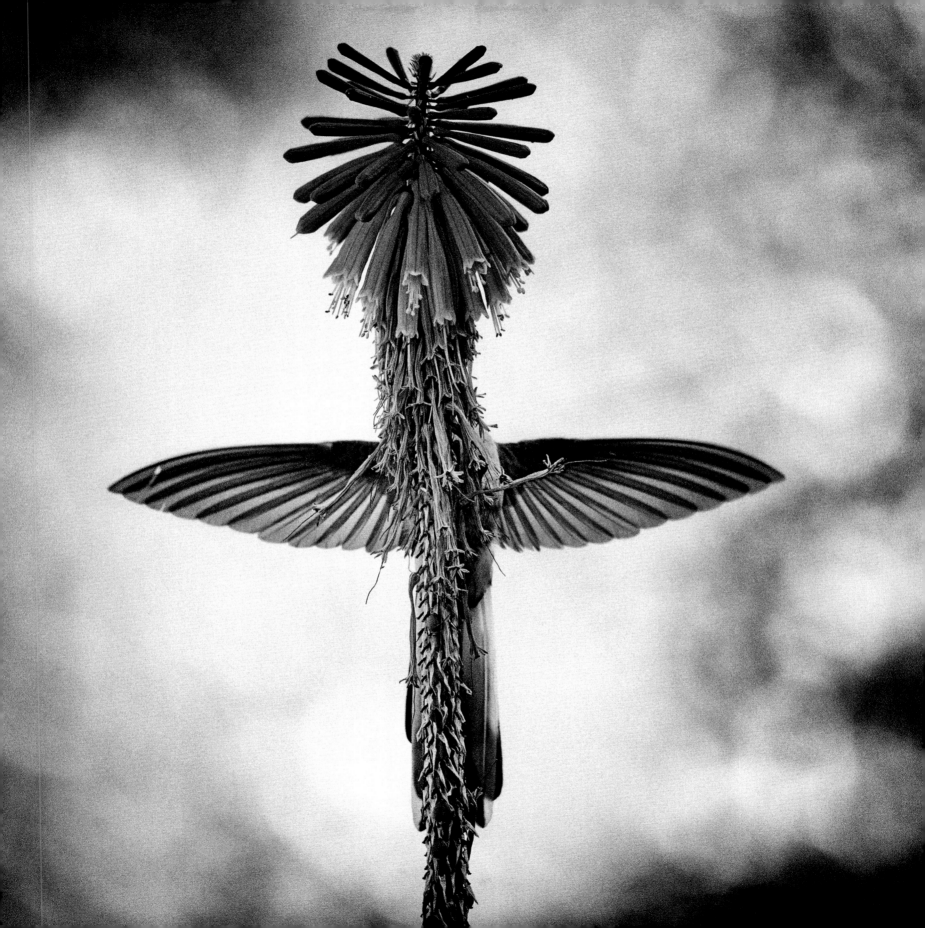

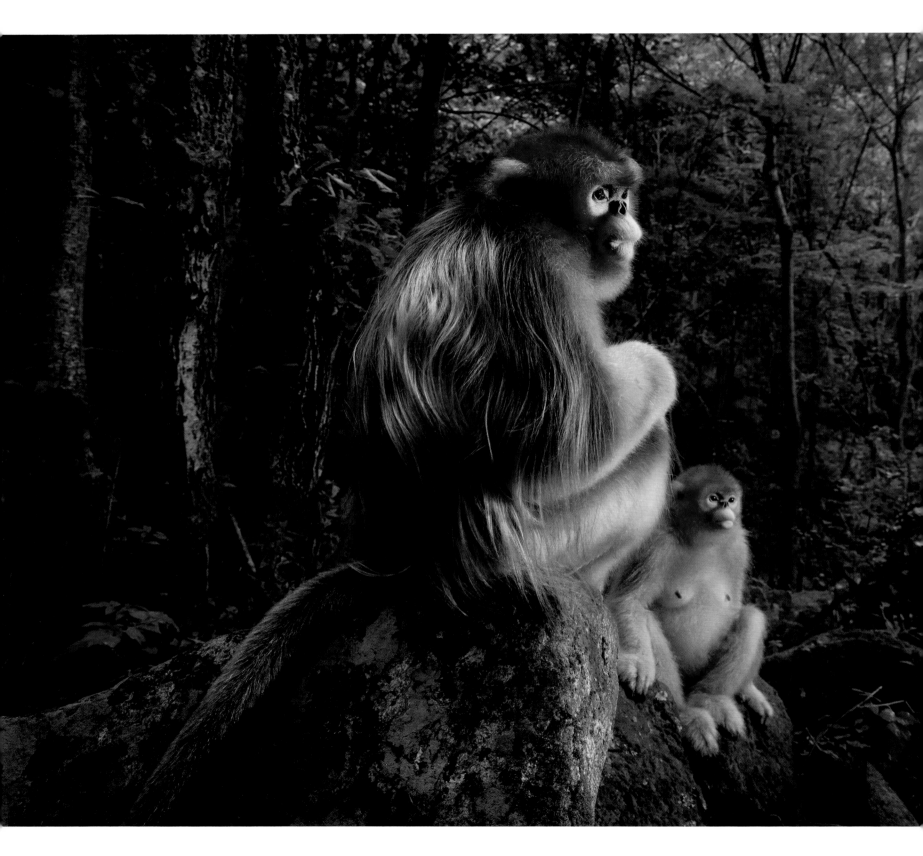

2018 年度野生生物摄影师

获得"2018 年度野生生物摄影师"这一称号的是马塞尔·范奥斯藤，在本届大赛所有参赛作品中，他的照片被评为最引人注目和最令人难忘的。

马塞尔·范奥斯藤（Marsel van Oosten）

荷兰

马塞尔经过艺术与设计上的学习与训练，曾是一名事业有成的艺术总监，但对野生生物的热爱和对摄影的浓厚兴趣最终令他放弃了丰富多彩的都市生活，转而成为一名时时面临生存压力与挑战的自然摄影师。他的作品不仅在全世界范围内展出及出版，而且荣获了无数奖项，他还经营着一家专门从事自然摄影之旅的公司。

优胜者

金童玉女

一只雄性秦岭金丝猴在石座上短暂休息。小家庭中的一只母猴加入了它的行列。两只猴子聚精会神地注视着下方的山谷，那里有由 50 只强壮的金丝猴组成的集群，其中两个小集群的雄猴首领正在争吵。时值这些濒危猴子唯一的栖息地——中国秦岭温带森林的春天。它们一天中的大部分时间都在树上觅食，根据季节的不同选择进食树叶、嫩芽、种子、树皮和地衣等。尽管金丝猴习惯了在一旁观察的研究人员，但它们还是不断地移动。马塞尔没法在树与树之间荡秋千，他只能挑战陡峭的山坡和峡谷。每回他追上了猴子且猴子也恰好在地上时，光线却总是不作美。而且，要想展示公猴美丽的皮毛和引人注目的蓝色脸庞，唯一的方法就是从背后的某个角度进行拍摄。马塞尔以此为目标，用了数天时间了解小家庭的动向，并预测之后的发展。最终他的毅力得到了回报，这是一个无懈可击的情境，有着完美的森林背景和透过树冠的理想光线。一束微弱的闪光令公猴的金色毛发熠熠发光，为这幅肖像锦上添花。（另见第 60 页。）

尼康 D810 + 腾龙 24 – 70mm f2.8 镜头，焦距 24mm；f8，1/320s；ISO 1600；尼康 SB-910 闪光灯

年度野生生物摄影师组照奖

小宝藏

哈维尔·阿斯纳尔·冈萨雷斯·德鲁埃达
（ Javier Aznar González de Rueda ）

西班牙

　　哈维尔是一名生物学家和生态摄影师，他对世界上鲜为人知的小型生物充满热情。作为国际自然保护摄影师联盟（ILCP）的成员，他深信摄影具备有益于学习和保护环境的力量。哈维尔的拍摄对象多为昼伏夜出的动物，因此他经常在夜间工作，在不惊扰动物的前提下，拍摄它们在自然环境中的场景。这一组作品是他用了一年时间在厄瓜多尔亚马孙地区的云雾林观察角蝉的成果。

值守中的蜜蜂

　　这只大胆无畏的无刺蜂与哈维尔正面对峙，它高速扇动着翅膀，向他传达离开的警示。哈维尔知道蚂蚁会照料角蝉若虫，但他此前从未见过蜜蜂充当角蝉若虫的保护者。他连着好几天深入位于厄瓜多尔亚马孙地区纳波省的现场，渴望记录这种鲜为人知的关系。"有时候，只有一只蜜蜂守护着若虫，"哈维尔说，"但也有一次，守护的蜜蜂有八只，甚至更多。"除了用翅膀发出"嗡嗡"声外，蜜蜂还会在领地上空进行防卫飞行。作为努力守护的回报，蜜蜂获得了由若虫分泌的营养蜜露。蜜蜂非常活跃，要在抓拍它们行为的同时保持若虫清晰对焦是个很大的挑战。哈维尔的耐心在这场对峙中得到了回报——一只蜜蜂的翅膀嗡嗡作响，在身后画出两道彩虹，若虫则在下方安全地排成一行。

佳能 EOS 5D Mark II + 65mm f2.8 镜头；f13，1/160s；ISO 800；永诺 + 尼康闪光灯；思锐三脚架 + Uniqball 云台

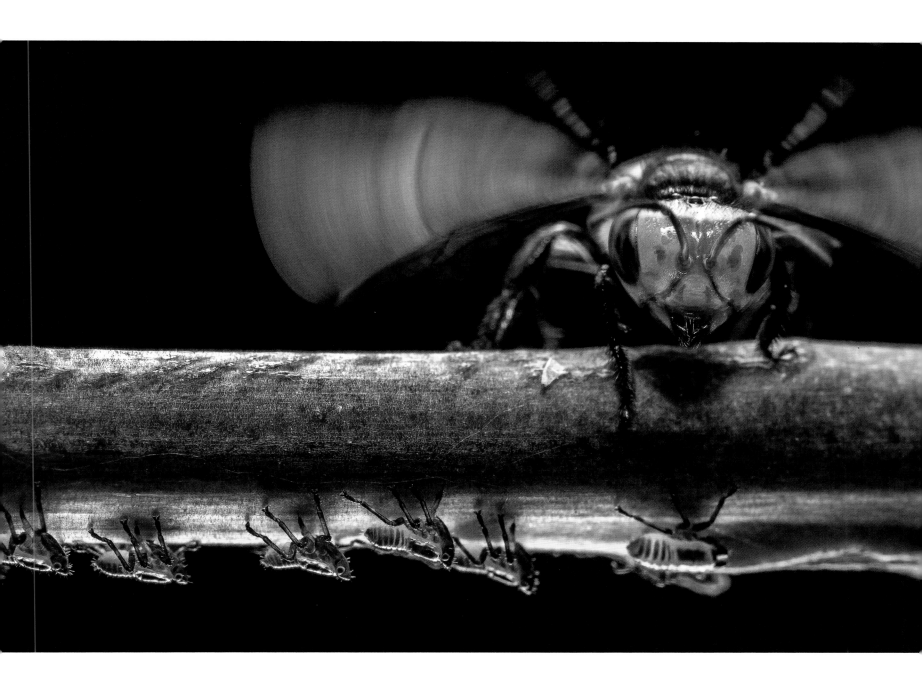

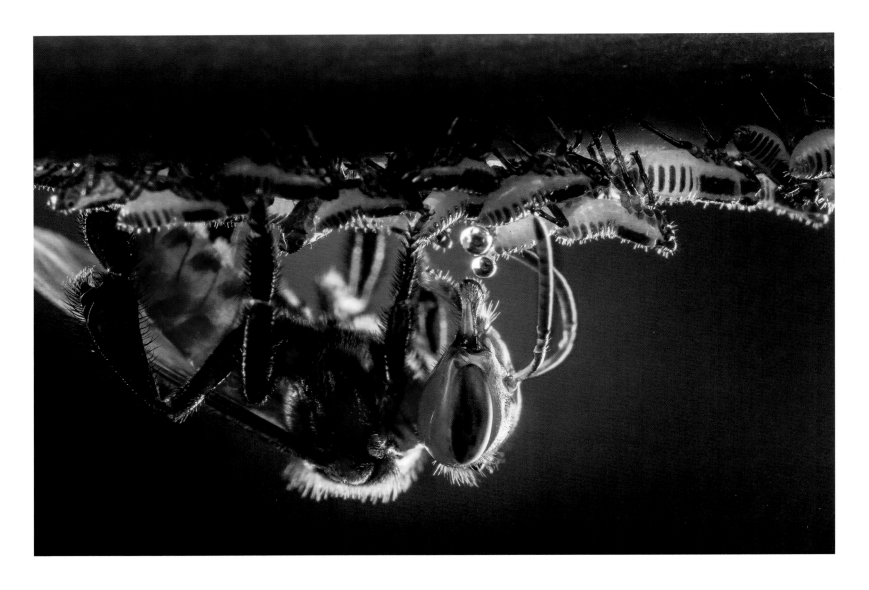

触手可得的糖

在厄瓜多尔的云雾林里，一只无刺蜂正轻轻拍打着角蝉若虫，收集一滴滴蜜露。角蝉以植物的汁液为食，并将多余的部分以甜液的形式排出体外。这种富含碳水化合物的分泌物对蜜蜂来说太过美味，为此它们会设法确保自己拥有足够的供给。作为对食物的回报，蜜蜂会保护角蝉免遭天敌的毒手，并通过清除多余的蜜露来降低有害真菌生长的风险。但是蜜蜂不会乖乖地等待进食，它们急于吸取自己想要的汁水。哈维尔描述了蜜蜂的做法："当一只蜜蜂用触角触碰一只角蝉若虫的腹部后部时，若虫便会释放出一滴蜜露，然后蜜蜂趁机吸食。"很少有人曾如此细致地观察这种行为，哈维尔花了好几天时间才捕捉到这个精确的时刻，展现了这种复杂但容易被忽视的共生关系。

佳能 EOS 5D Mark II + 65mm f2.8 镜头；f14，1/160s；ISO 640；永诺 + 尼康闪光灯；思锐三脚架 + Uniqball 云台

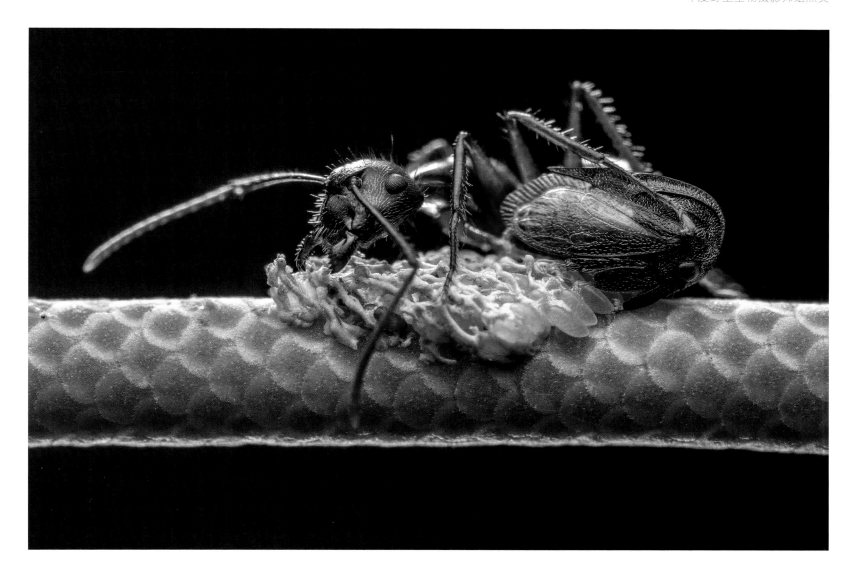

奇怪的组合

　　小小的 *Erechtia* 角蝉（右）是一位对孩子关怀备至的母亲。它把卵产在花茎上，接着用蜡状分泌物覆盖好，防止干燥，同时免受捕食者、寄生虫和真菌的侵害，然后守卫在虫卵边上。这只角蝉体长仅三毫米，胸部长有一个独特的"盔甲"，它求助于一只长有惊人下颌的大蚂蚁（左）来抵御威胁。众所周知，蚂蚁与角蝉形成了互利互惠的关系。蚂蚁用守卫和清洁工作从角蝉那里换取营养丰富的蜜露。"我注意到，蚂蚁会一对一照顾角蝉。"哈维尔说。在如此高的放大倍数下，景深（焦距）会变得非常窄。"我花了几天时间，"他表示，"才在同一个平面上将蚂蚁的脑袋与角蝉对齐。"从而保证了清晰对焦。

佳能 EOS 5D Mark II + 65mm f2.8 镜头；f10，1/100s；ISO 640；永诺 + 尼康闪光灯；思锐三脚架 + Uniqball 云台

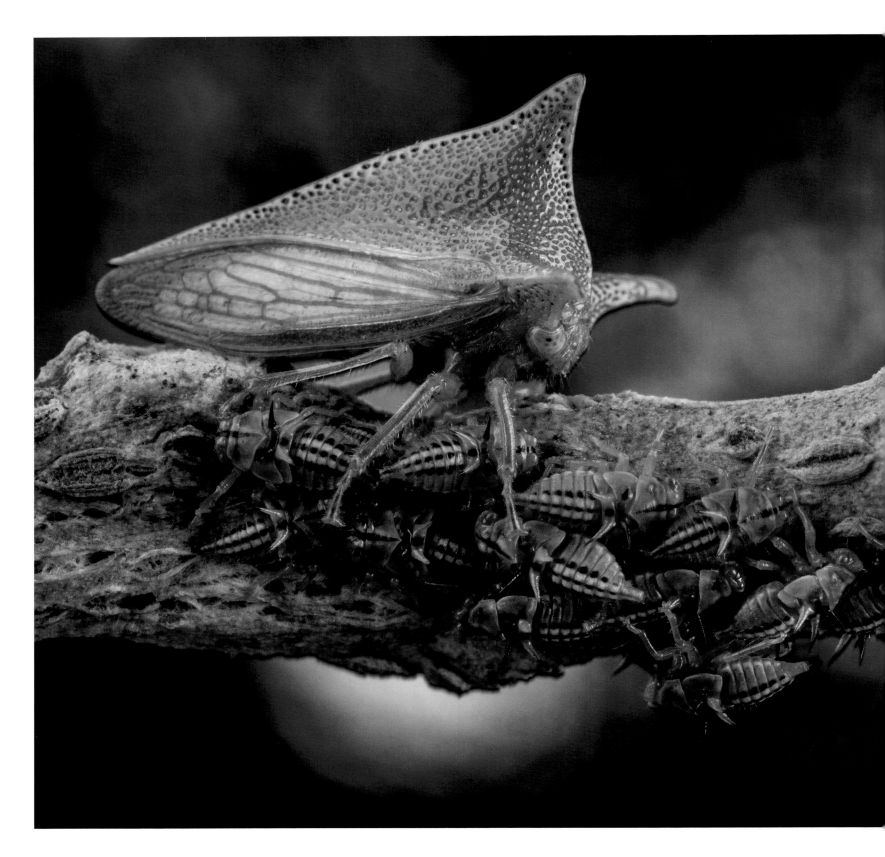

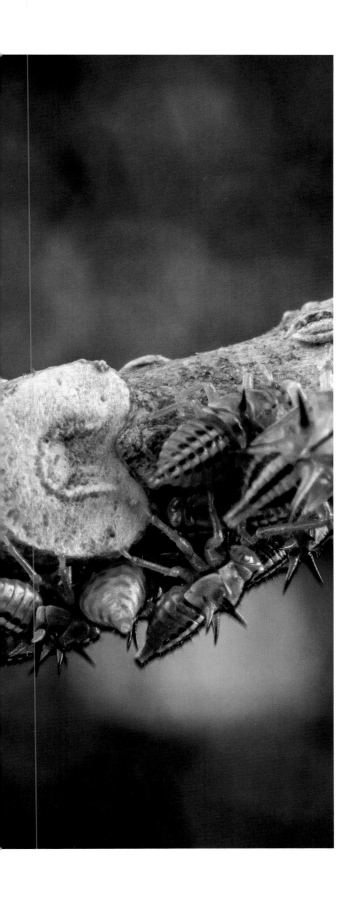

守护的母亲

在厄瓜多尔的梦幻花园云雾林保护区（El Jardin de los Sueños reserve），一只巨大的 *Alchisme* 角蝉在若虫们啃食茄科植物的茎时守护着全家。与多数需要其他昆虫（主要是蚂蚁）帮助的角蝉不同，这种角蝉由母角蝉独自承担守护职责。它把卵产在茄科植物的叶片背面，再覆盖上一层薄薄的分泌物，然后用它小小的身躯遮住虫卵。虫卵孵化后会经历五个若虫阶段，每个阶段的大小、颜色和图案都不尽相同——黑色条纹和细小的绿刺表明它们是晚期若虫，很快就会蜕变为成虫。尽心尽责的母亲会在这段时间里一直看护着它们，它扭曲身体，向攻击者挥舞背上的刺。这些攻击者或是它自身感觉到的，或是由若虫的振动或信息素（类似性激素的化学物质）警示的。它偶尔会接受另一只角蝉的帮助，甚至可能让这只角蝉负责守护一段时间，但它会一直和子代待在一起，直到它们长大飞走。

尼康 D810 + 60mm f2.8 镜头；f32，1/5s；ISO 500；Quadralite Reporter 闪光灯；思锐三脚架 + Uniqball 云台

雨林关系

在厄瓜多尔的梦幻花园云雾林保护区，两只雌性 *Metheisa* 角蝉正在照看它们的卵。在产卵前，每只角蝉都用产卵器（产下虫卵的硬管）在植物茎上刻出一个长长的切口，现在这个切口就是虫卵的摇篮。一对蚂蚁在树干上巡逻，随时准备击退任何可能威胁到角蝉的捕食者或寄生虫。它们的奖赏则是母角蝉吸取植物汁液后排出的蜜露。尽管母角蝉的口器可以刺穿植物茎部并吸食植物汁液，但是若虫却很难穿透植物坚硬的外表，因此母角蝉会切开吸食缝隙帮助若虫起步。看护虫卵的雌性角蝉往往相互间靠得很近，也许是因为聚集的若虫会吸引更多的蚂蚁守卫。这一错综复杂的行为吸引了哈维尔，他选择用广角来展示这些对它们小小的世界恪尽职守的微型参与者。

尼康 D810 + 图丽 10 – 17mm f3.5 – 4.5 镜头，焦距 16mm；f32，1/15s；ISO 800；永诺闪光灯；思锐三脚架 + Uniqball 云台

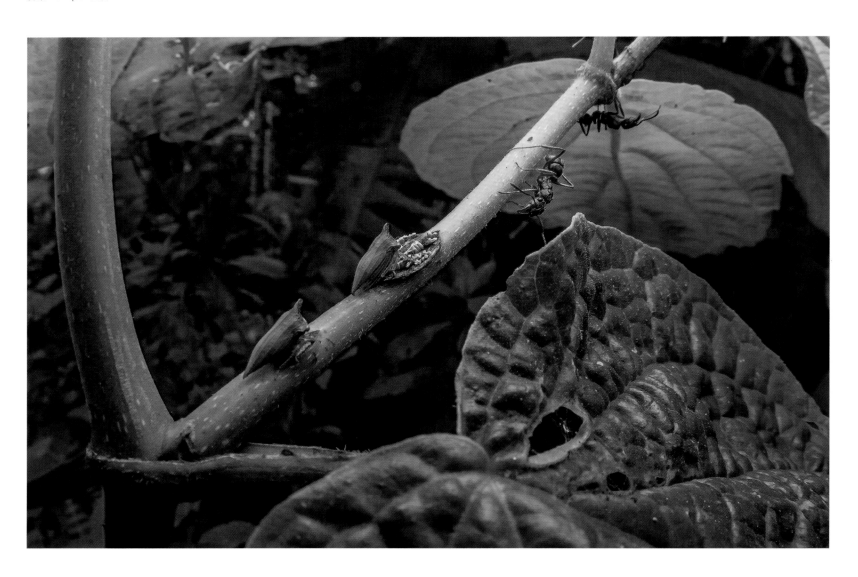

小小大脑袋

　　奇特的外表掩盖了巴西角蝉害羞的本性。哈维尔花了三个月的时间在亚马孙地区寻找它们，结果只找到了两只——他还没来得及拍照，第一只就飞走了。几乎所有的角蝉都有扩展的前胸背板，它们的"盔甲"由一对对细小的翼状结构发展而来，最后在身体上方膨胀并融合。其功能通常是用来隐蔽，可以将角蝉伪装成刺或叶子来匹配寄主植物。巴西角蝉的头上长有一排毛茸茸的甲壳质空心球，它们便带着这些引人注目的球状物招摇过市。球上的刚毛可能是一种触觉感受器，但更为合理的功能可能是阻止捕食者，通过模仿蚂蚁，或是使捕食者难以吞咽，或充当诱饵（捕食者可能只咬掉了头盔，猎物则趁机逃跑）。为了不吓跑小虫子，哈维尔小心翼翼地拍下了它的正面肖像，呈现出最强烈的视觉冲击。

佳能 EOS 70D + 65mm f2.8 镜头；f7.1，1/200s；ISO 100；永诺 + Quadralite Reporter 闪光灯；思锐三脚架 + Uniqball 云台

19

动物行为：哺乳动物

悼念幼崽

里卡多·努涅斯·蒙特罗（Ricardo Núñez Montero）

西班牙

　　库瓦是生活在乌干达布温迪国家公园的恩库瑞古山地大猩猩家族中的一名年轻雌性成员，它不肯放弃自己死去的孩子。里卡多一开始以为它手里抓的是一捆树根，实际上却是一具小小的尸体。由于光线很弱，他不得不用大光圈和窄景深进行拍摄并聚焦在尸体而不是库瓦的脸上。向导告诉他，这只雌性大猩猩在恶劣的天气下分娩，幼崽很可能死于着凉。一开始，库瓦表现得与其他母猩猩无异，它搂着幼崽尸体，为其梳理毛发，上下移动四肢，还把幼崽背在肩上。几周后，它开始吃幼崽尸体，向导表示这种行为他过去仅目睹过一次。库瓦面对丧子之痛的最初反应与其他物种对死亡的反应类似。从大象抚摸死去家族成员的骨头，到海豚试图不让死去的同伴下沉，有大量可信的证据表明，许多动物 —— 包括灵长目和鲸目动物，以及猫、狗、兔子、马和一些鸟类在内 —— 会明显地表达出悲伤的情绪，尽管个体的反应各不相同。库瓦的行为可以理解为哀悼，无须猜测它的具体想法。

尼康 D610 + 70 – 300mm f4.5 – 5.6 镜头，焦距185mm；f5，1/750s；ISO 2200

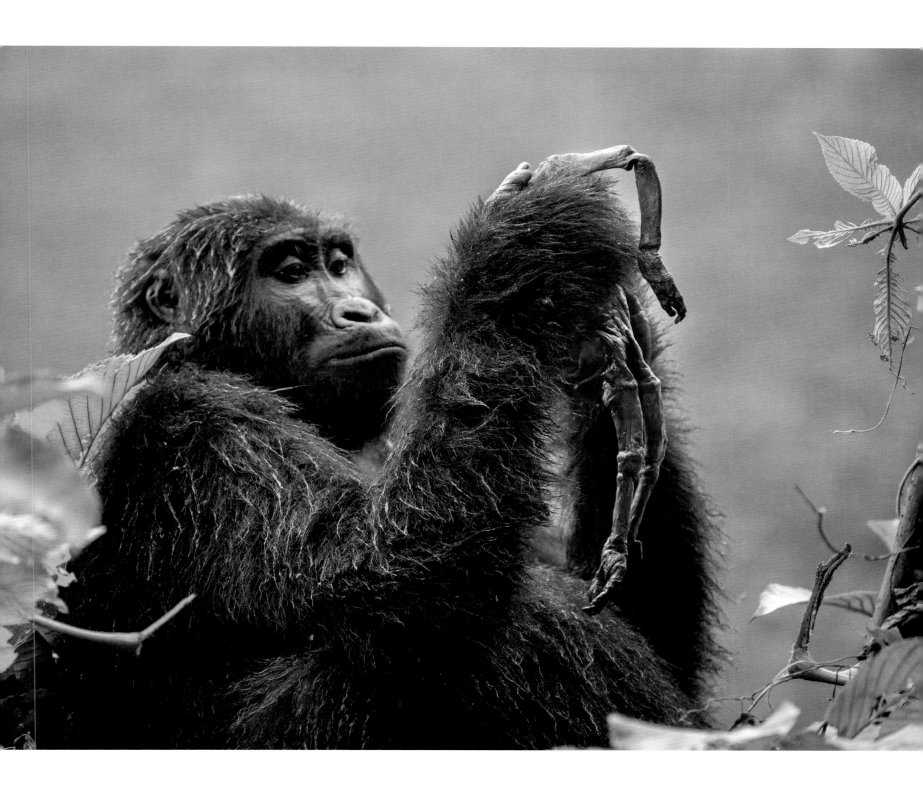

领头

尼古拉斯·戴尔（Nicholas Dyer）

英国

　　两只非洲野犬（又名杂色狼）幼崽正叼着它们早餐的剩饭 ——一只豚尾狒狒的头，玩着令人毛骨悚然的追逐游戏。濒临灭绝的非洲野犬是著名的羚羊猎手，猎捕的对象包括黑斑羚和扭角林羚。但在过去的五年里，尼古拉斯却在津巴布韦北部的马纳波尔国家公园目睹了三个不同的非洲野犬族群经常性地捕食狒狒，这是极不寻常的举动，尤其是在狒狒会给非洲野犬造成严重伤害的情况下。这些幼崽的母亲，即尼亚卡桑加（Nyakasanga）野犬族群的雌性首领黑尖已经将狩猎技能发展到炉火纯青的地步。那天早上，尼古拉斯徒步三千米追踪一个野犬群，这个野犬群两次袭击了黑斑羚，均以失败告终，最终它们抓住了一只狒狒。喂饱整个犬群是远远不够的，但满足九只幼崽却绰绰有余。它们不急着吃掉狒狒的头骨，而是进入了玩耍环节。尼古拉斯趴在附近，观察它们长达半个多小时的追逐和抢断拉锯战。

尼康 D5 + 400mm f2.8 镜头；f5.6（曝光补偿 -0.6），1/640s；ISO 800；Redged 三脚架 + 温布利云台

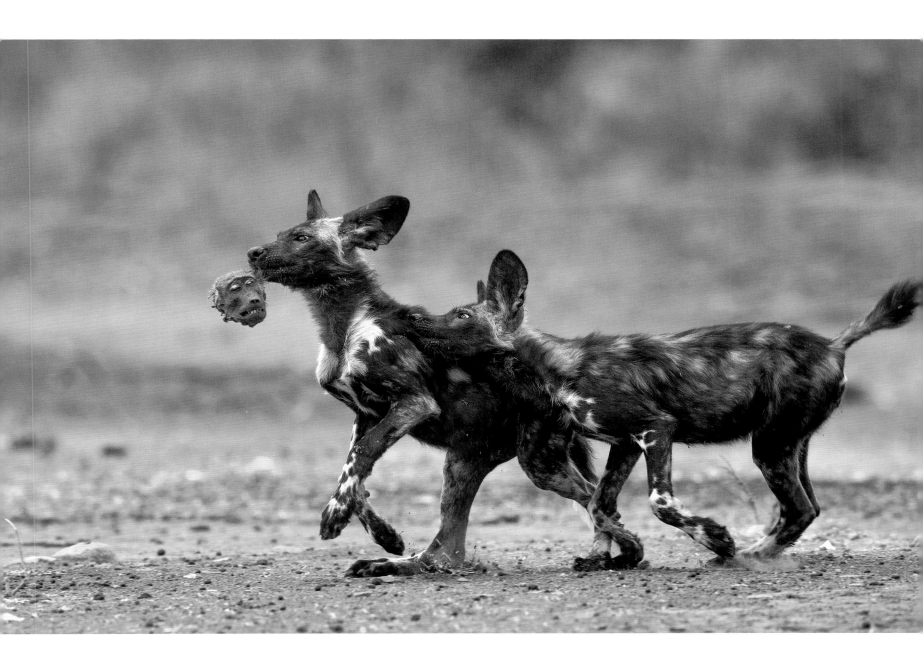

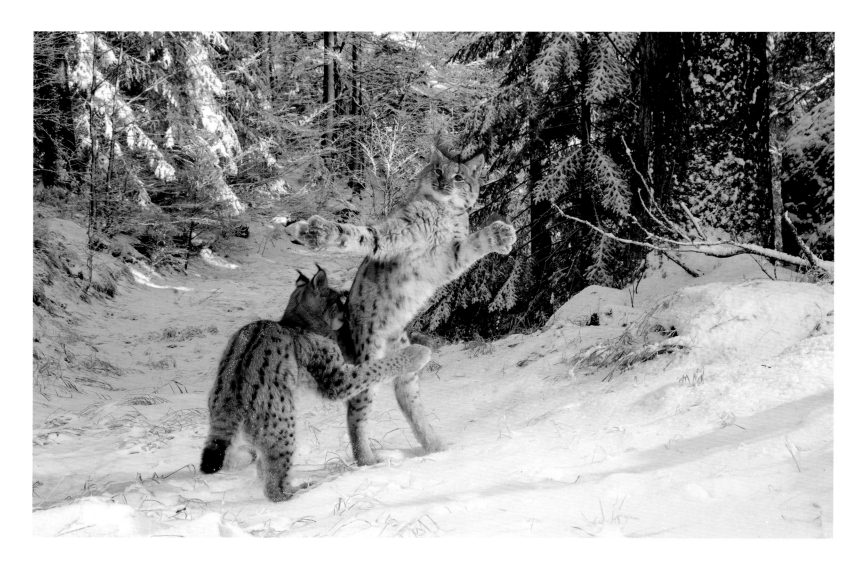

小猫打架

尤利乌斯·克拉默（Julius Kramer）

德国

　　尤利乌斯在德国上巴伐利亚森林中设置红外相机已经有一年多了，但他只获得了两份有关欧亚猞猁的记录。尤利乌斯已经处于放弃的边缘，但一位生物学家同事坚持认为此地是"猞猁的典型栖息地"。和许多独居的猫科动物一样，雄性猞猁有着广阔的活动范围，领地内往往生活着一只或多只雌性猞猁。它们体格健壮，稍长的后肢便于扑倒猎物，最活跃的时间是黎明和黄昏。它们主要捕猎鹿等食草动物，这也是它们与猎人的冲突所在。尤利乌斯要持续面对天气、电池故障、湿气、厚厚的积雪，以及蜘蛛在镜头前结网等问题。突然运气来了。两只六个月大的猞猁幼崽在镜头前玩耍。它们兴高采烈地磨炼着狩猎技巧，尤利乌斯得到的回报不仅有照片，还有猞猁数量持续增长的希望。

尼康 D3 + 28 – 80mm f3.3 – 5.6 镜头，焦距 38mm；f11，1/40s；ISO 1250；两个尼康 SB-28 闪光灯；Trailmaster 红外跟踪监控

狐獴帮

泰修斯·阿·古斯（Tertius A Gous）

南非

在纳米比亚的布兰德山上，当一条南非眼镜蛇高高地蹿起头，朝着巢穴边的两只狐獴幼崽靠近时，在附近觅食的其他狐獴几乎立刻做出了反应。20只强壮的狐獴家庭成员冲了过来，并分成两个小分队：一队抓住幼崽，在安全距离外挤成一团；另一队则负责对付这条蛇。狐獴们卷起皮毛，竖起尾巴，一边慢慢向前移动，一边大声咆哮。蛇猛扑过来时，它们便往后跳开，就这样来来回回拉锯了将近10分钟。泰修斯在车中近距离观察，他很珍惜能够捕捉到狐獴帮和鲜为人知的南非眼镜蛇之间激烈博弈的机会。他将焦点对准了蛇的经典轮廓和快速移动的舌头，同时也抓拍到了众狐獴恐惧和挑衅的表情，有些直面袭击者，而有一只则打算溜走。最后，眼镜蛇放弃了进攻，沿着地洞消失在巢穴中。狐獴们重新集结并匆匆离去，很可能是前往它们领地内另一处"无蛇"的巢穴。

佳能EOS-1D Mark IV + 500mm f4 镜头；f16，1/1000s；ISO 640

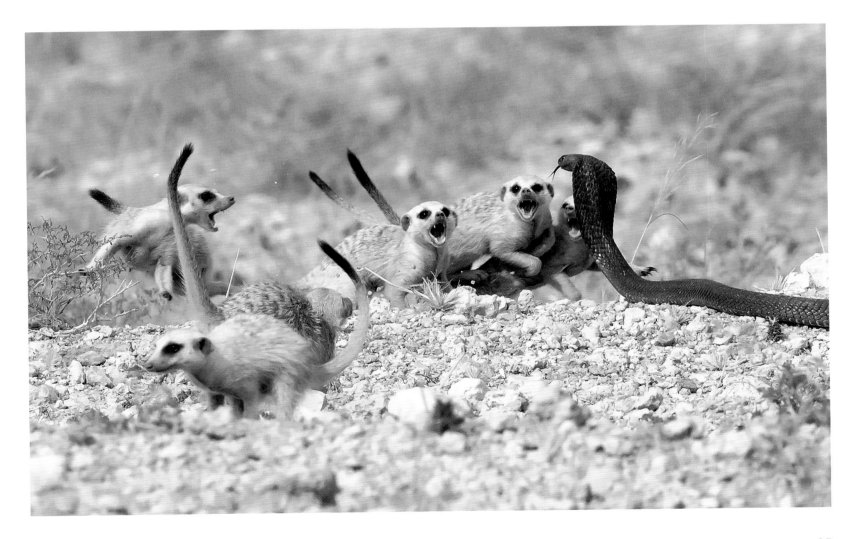

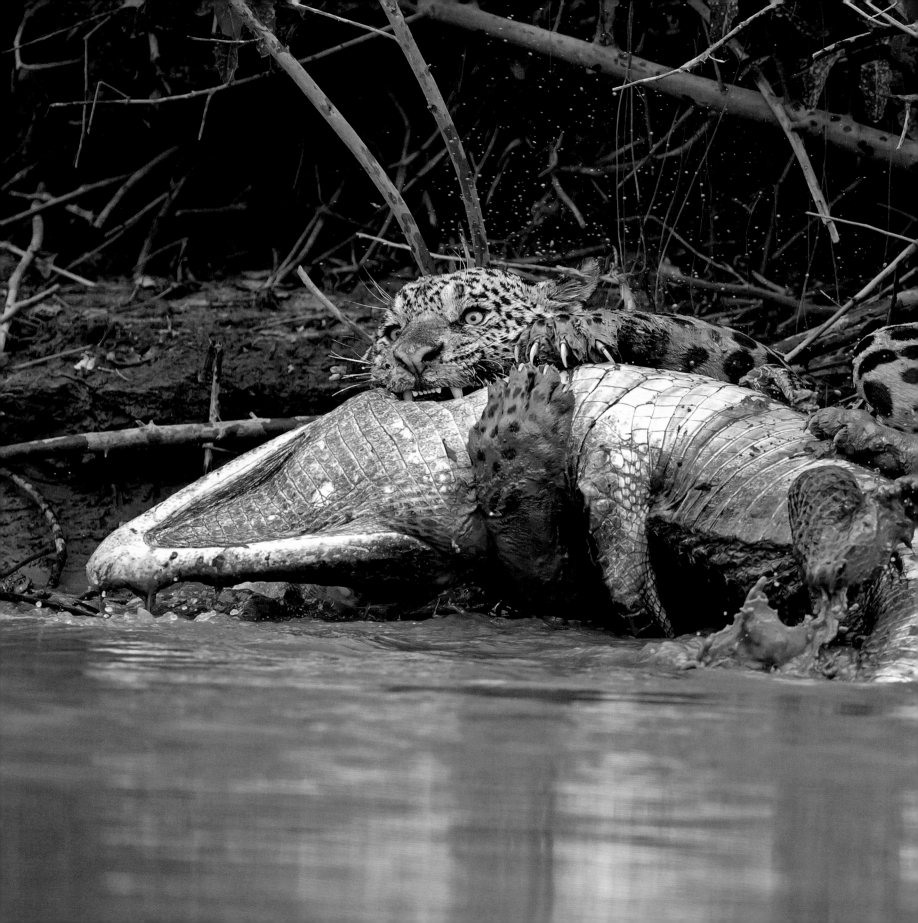

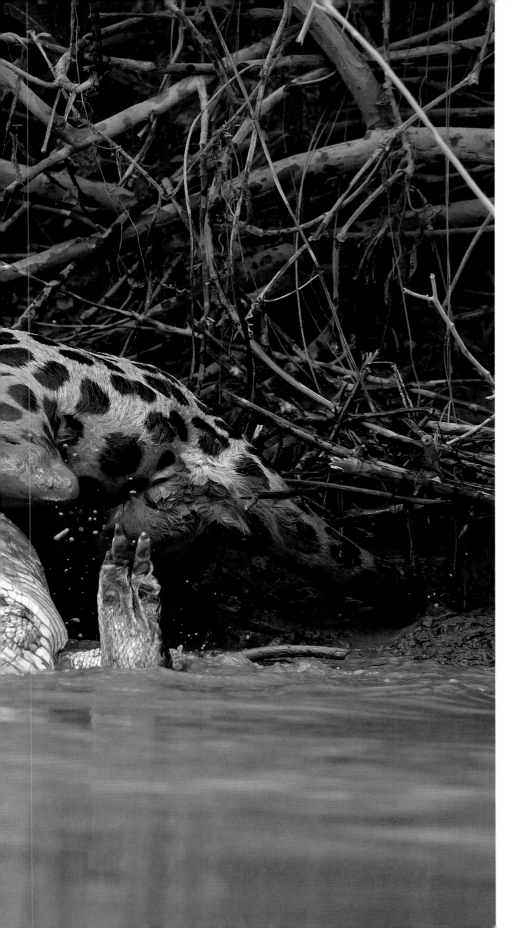

大咬一口

克里斯·布伦斯基尔（Chris Brunskill）

英国

 在巴西北部潘塔纳尔湿地一条湍急的河流中，克里斯在一艘小型摩托艇上用长镜头拍下了两个顶级捕食者——一只雌性美洲豹和一头大型巴拉圭凯门鳄之间一场史诗般的搏斗。他曾经目睹过美洲豹猎杀凯门鳄的情景，只是这一回，他拥有绝佳的视野和充足的光线。在对水豚发起攻击失败后，美洲豹一直沿着河流上游行进，这时它撞上了隐藏在浅滩中的爬行动物并猛扑过去。凯门鳄通常能够逃脱美洲豹的魔爪，但这只年轻的雌性美洲豹牢牢地抓住了鳄鱼，它用三条腿缠住翻滚扭动中的猎物，牙齿和爪子深深地嵌进后者的身体里。相对于体形而言，美洲豹是大型猫科动物中咬合力最强的（得益于其强健的犬齿和硕大的脑袋），也是唯一一种通常用刺穿猎物头骨的方式完成杀戮的猫科动物。双方在水边扭打了好几分钟，最后美洲豹成功地施展出它标志性的撕咬。接下来的20分钟，它拖拽着这具沉重的尸体来到泥泞的河岸上，消失在克里斯的视线之外，再度证明了它是南美洲最令人生畏的食肉动物。

佳能 EOS-1D X Mark II + 400mm f2.8 镜头；f4，1/2000s；ISO 640

动物行为：鸟类

嗜血

托马斯 · P. 帕斯查克（Thomas P. Peschak）

德国 / 南非

　　文曼岛位于人迹罕至的加拉帕戈斯群岛北部。当岛上食物匮乏时，尖嘴地雀就会化身成"吸血鬼"。它们盯上了橙嘴蓝脸鲣鸟和高原上其他大型鸟类。鲣鸟在岛上繁衍生息，它们在茂密的仙人掌丛中筑巢，在周边海域捕鱼，相比之下雀鸟的日子则要难挨得多。岛上没有永久性水体，降雨又相当稀少。作为当初启发达尔文提出进化论的物种之一，尖嘴地雀主要以少量的种子和昆虫为食，只是种子和昆虫通常供应量有限。它们用尖利的鸟喙啄鲣鸟的翅膀根部，依靠吸食它们的血液维持生命，这种特征可能是从捕食这些飞鸟身上的寄生虫演变而来的。"我曾见过六只以上的尖嘴地雀围着一只橙嘴蓝脸鲣鸟饮血。"托马斯回忆。鲣鸟们宁可忍受这些吸血鬼，也不愿意起身离开，将鸟蛋和雏鸟暴露在阳光下，而且失血似乎不会造成永久性伤害。托马斯当时在摄制有关气候变化的专题报道（加拉帕戈斯群岛能够提供全球气候变化对生物多样性影响的早期预警），他获得了一份罕见的登陆许可。他爬上陡峭的悬崖，翻越松动的岩石，抵达高原。为了展现出最大的张力，托马斯在鸟眼高度拍摄了这血淋淋的一幕。镜头下，一只雌性尖嘴地雀正在吸血，另一只在它身后排队等待。

尼康 D5 + 16 – 35mm f4 镜头；f20，1/200s；ISO 160；保富图 B1X 500 AirTTL 闪光灯

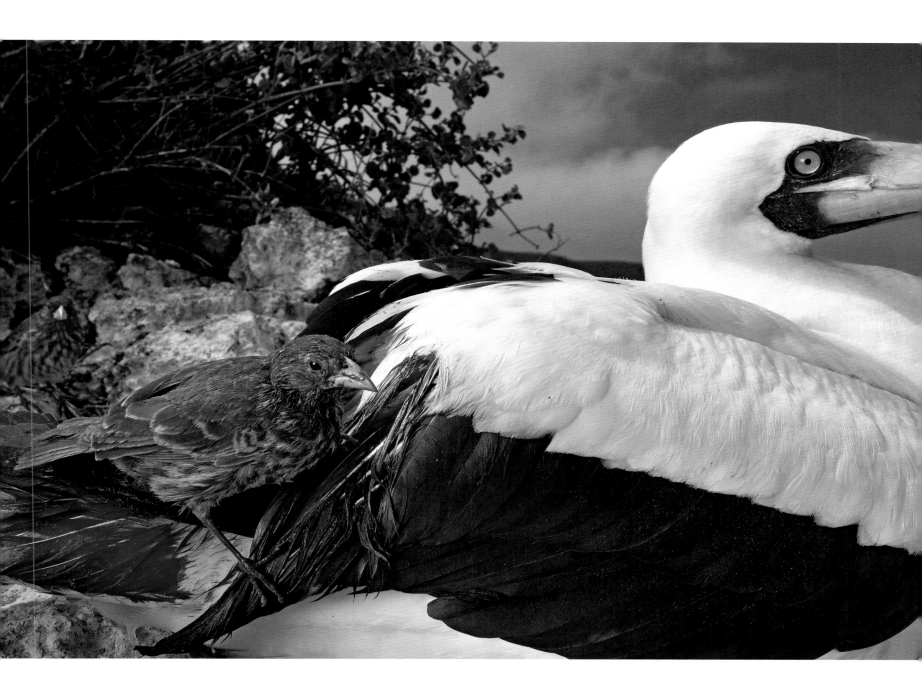

食蚁者

奥利弗·里希特（Oliver Richter）

德国

　　每年春天，奥利弗都会热切地等待蚁䴕从非洲回到德国萨克森州他家附近的空旷地带。蚁䴕是一种啄木鸟，因具有与蛇扭动头部类似的防御行为而得名，通常在灌木丛、老林和果园的天然树洞中筑巢。"我很珍惜这些零散分布的完整景观，它们是这些鸟类的理想栖息地。"奥利弗表示。和其他啄木鸟一样，蚁䴕有着大大的脑袋和长长的舌头，但它们较短、较细的鸟喙更适合从缝隙中采集蚂蚁，而不是在树上钻孔。奥利弗把用草伪装好的相机放置在蚂蚁窝附近，然后回到自己车里远程触发相机。一对有着斑驳棕色保护色的蚁䴕挖出了蚂蚁的茧蛹，然后飞到附近的树洞里喂食它们饥肠辘辘的幼鸟。奥利弗用广角镜头展现了蚁䴕的栖息地，精准地抓拍了一只鸟正用黏糊糊的舌尖取出蛹的瞬间。

佳能 EOS 5D Mark III + 17 – 40mm f4 镜头，焦距24mm；f10，1/1000s；ISO 800；永诺遥控触发器

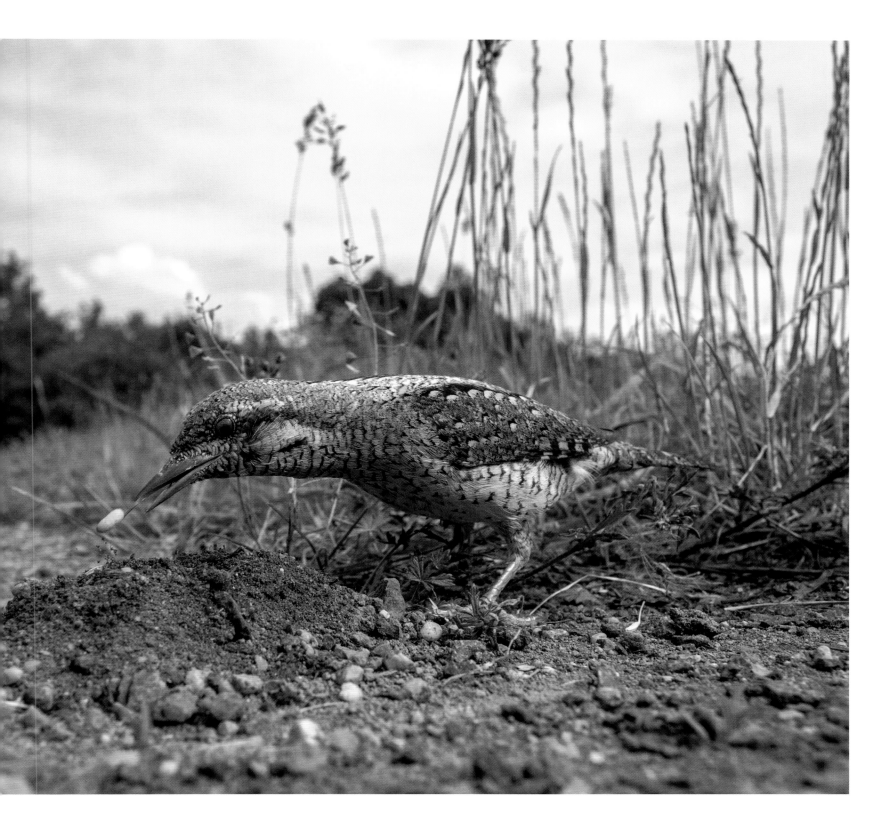

齐心协力

卡伦·许内曼（Karen Schuenemann）

美国

　　筑巢的最佳时节早已过去，但这对北美鸊鷉并没有准备放弃。它们第一个巢穴位于加利福尼亚州圣华金野生动物保护区，不幸遭到了浣熊的扫荡，所以它们打算从头再来。卡伦在清晨散步途中发现这对北美鸊鷉时，它们正忙着把池塘边的芦苇带到岸边的挺水植被丛中，打算在那里修筑浮巢。"它们全身心地投入工作之中，"她说，"似乎压根没注意到我。"北美鸊鷉经常在聚居地筑巢，但这一对却是异数——池塘里的其他北美鸊鷉早已有了雏鸟。鸊鷉绝大多数时间都在水上，只有在捕鱼时才会潜到水下。它们用长喙刺穿或咬住鱼，把体形较大的猎物带到水面附近再吞下。而到了陆地上，鸊鷉修长的脖颈所营造的优雅气质却消失不见了，因为它们的双腿处于靠近身体臀部的位置，走起路来步态蹒跚。卡伦借助阴暗的光线，用光滑如镜的水面衬托这对优雅的情侣，捕捉到了它们全神贯注于眼下工作的动态倒影。

尼康 D5 + 500mm f4 镜头；f8（曝光补偿+0.3），1/1600s；ISO 1000；Really Right Stuff 独脚架 + 球形云台

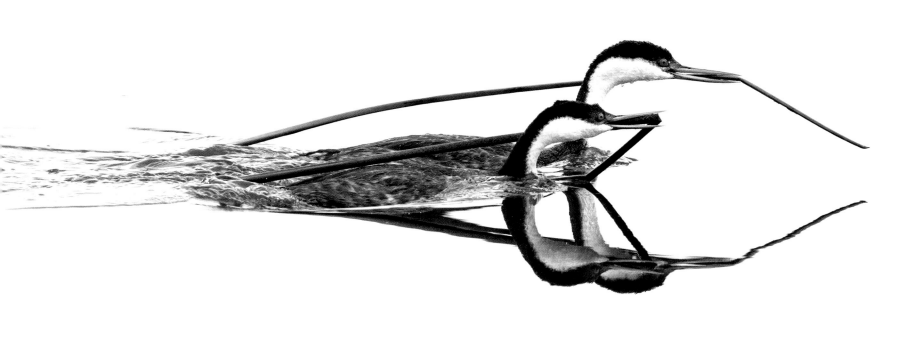

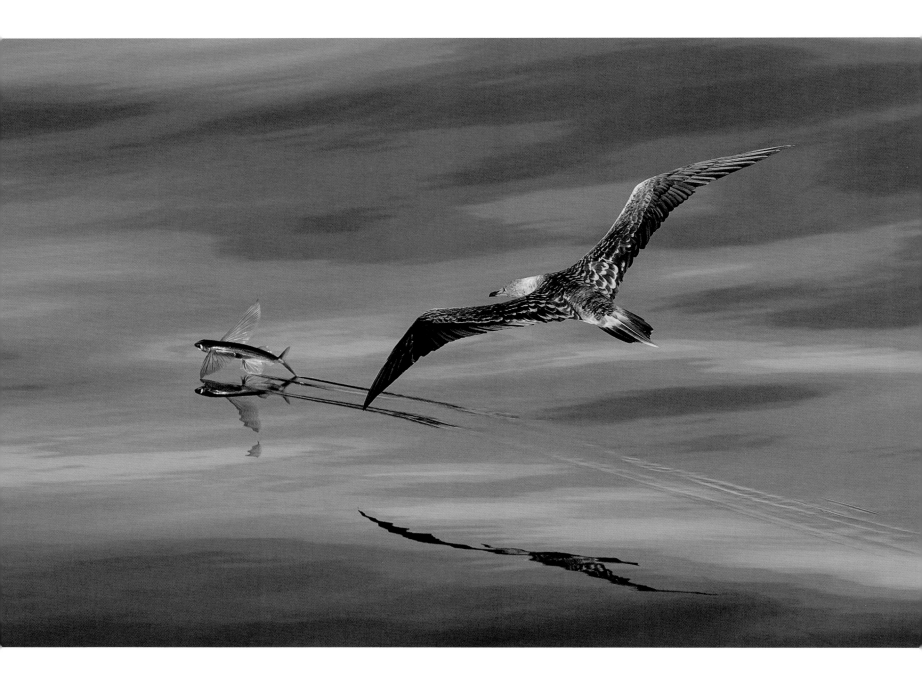

飞行

休·福布斯（Sue Forbes）

英国

几天来，休一直扫视着印度洋波涛汹涌的海面。"我们经常能看到飞鱼，"她说，"但偶尔才会出现鲣鸟。"然后，一天早晨，在塞舌尔外岛的达罗斯岛东北部，休醒来后看到了平静的海水和一只正在空中盘旋的红脚鲣鸟幼鸟。这种远洋鸟类是鲣鸟中体形最小的，翼展仅有一米宽，它们大部分时间都在海上，可以轻松进行长距离飞行。红脚鲣鸟目光敏锐，会从空中俯冲下来抓住鱿鱼和飞鱼等猎物。它们流线型的身体适合直插入水 —— 鼻孔紧闭，翅膀收在背后 —— 而且动作灵活，可以在半空中抓住飞鱼。飞鱼在冲出水面躲避金枪鱼和枪鱼等捕食者之前，会在水下加速，依靠坚硬的胸鳍在空中滑行。休一直盯着那只红脚鲣鸟，但不知道它会在何时何地捕猎。"突然，一条鱼跃出水面，"她说，"鲣鸟随即冲了下来。"休迅速做出反应，抓住了短暂的追逐瞬间。鲣鸟没能命中目标，飞鱼侥幸逃脱了。

佳能 EOS 5D Mark III + 300mm f2.8 镜头 + 1.4 倍增距镜；f9，1/1600 s；ISO 640

大小合口

杰斯·芬德利（Jess Findlay）

加拿大

　　一只普通潜鸟正在给雏鸟喂食一只采自加拿大不列颠哥伦比亚省南部湖泊淤泥中的豆娘若虫。在北美洲，普通潜鸟（在欧洲被称为"北方大潜鸟"）通常在森林边缘的湖水中繁殖。它们主要以鱼为食，会在水下高速追逐猎物，常常在鱼浮出水面前就已将其吞咽。但是很小的雏鸟往往连一条小鱼都无法吞下。因此，亲鸟会把幼鸟（通常不超过两只）领进浅水区，在那里它们可以从植物或湖床上捕食小型水生昆虫。在孵化后的几个小时内，乌黑色的幼鸟就能学会游泳，尽管它们还是会经常骑在父母的背上。在这个正面视图中，杰斯捕捉到了亲鸟对雏鸟的全神贯注以及亲密时刻的温柔。

佳能 EOS 7D Mark II + 100 – 400mm f4.5 – 5.6 镜头，焦距 400mm；f5.6，1/250s；ISO 1000

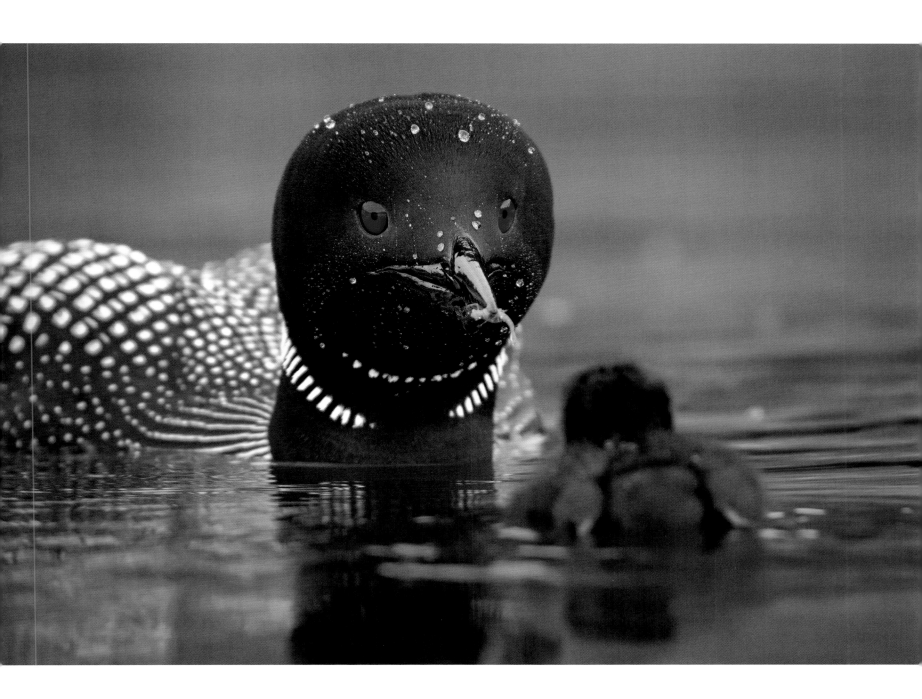

动物行为：
爬行动物和两栖动物

殊死一战

戴维·海拉西姆丘克（David Herasimtschuk）

美国

　　这条北方水蛇被饥肠辘辘的美洲大鲵紧紧地夹在嘴里，看起来大势不妙，但对戴维而言却是一个重大发现。当时他正沿着田纳西州的特利科河（Tellico River）顺流而下，寻找淡水生物（在过去七年间他已经为此花费了大量时间），当看到眼前威猛的两栖动物和挣扎求生的猎物时，戴维激动不已。作为北美洲最大的水生有尾目，美洲大鲵体长近75厘米，由于原有栖息地的丧失和现有栖息地的退化，它们的数量显著减少。美洲大鲵主要通过皮肤呼吸，在松散的岩石下寻找栖身之地和巢穴，喜欢山间清溪碧河中的凉爽流水。它的存在预示着淡水生态系统的健康状态。"看上去美洲大鲵紧咬不放，水蛇则疲态渐显，"戴维描述，"但接下来水蛇用它有力的身体去挤压美洲大鲵的头。"当攻击者试图重新调整咬合位置时，它皮肤上的褶皱荡漾开来，水蛇趁机从它的下颚中挣脱而出逃之夭夭。紧张的剧情在短短几分钟内便宣告结束，但戴维反应迅速，定格了这一罕见的一幕，捕捉到了潜伏于水面之下的巨兽那"恶魔般的魅力"。

索尼a7R II + 28mm f2 镜头 + Nauticam WWL-1 镜头；f13，1/60s；ISO 1250；Nauticam 防水壳；Inon Z-240 水下闪光灯

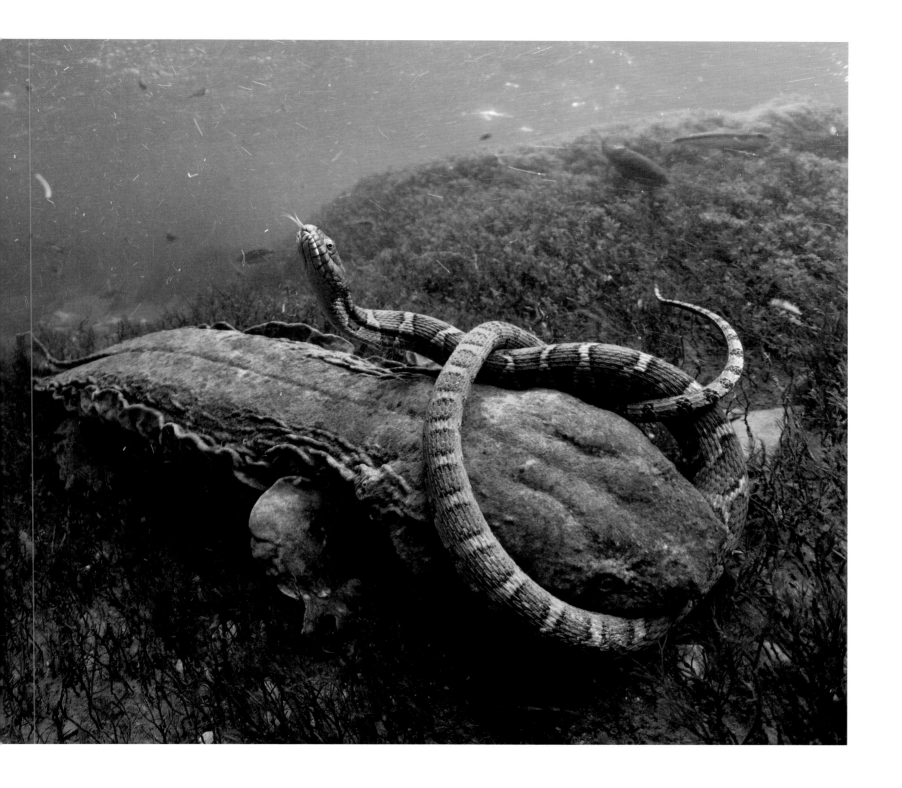

春日舞会

戴维·海拉西姆丘克

美国

每年春天，随着气温回升和暴雨来临，戴维都会前往美国俄勒冈州威拉米特河附近的同一个池塘——同数百只从森林迁徙到繁殖地的粗皮渍螈一道。雌螈一进入水中，就会被雄螈团团围住，继而是一场翻腾的产卵舞会。"雄螈满脑子想着的都是交配，"戴维说，"动不动就有雄螈挂在相机和我身上。"聚集的渍螈是健康水域的标志，但科学家们很烦恼如何防止一种新的真菌病（Bsal）进入这一水域系统。这种真菌病盛行于欧洲，对蝾螈、火蝾螈等来说是致命的。戴维在冰冷的水中漂浮了好几个小时，终于等来了这一刻，只见一只雄螈成功地抱合了一只雌螈（照片中间，它肿胀的肚子里装满了卵），竞争对手们则在下方争先恐后地想要分得一杯羹。

索尼 a7R II + 28mm f2 镜头 + Nauticam WWL-1 镜头；f9，1/50s；ISO 800；Nauticam 防水壳；两个 Inon Z-240 水下闪光灯

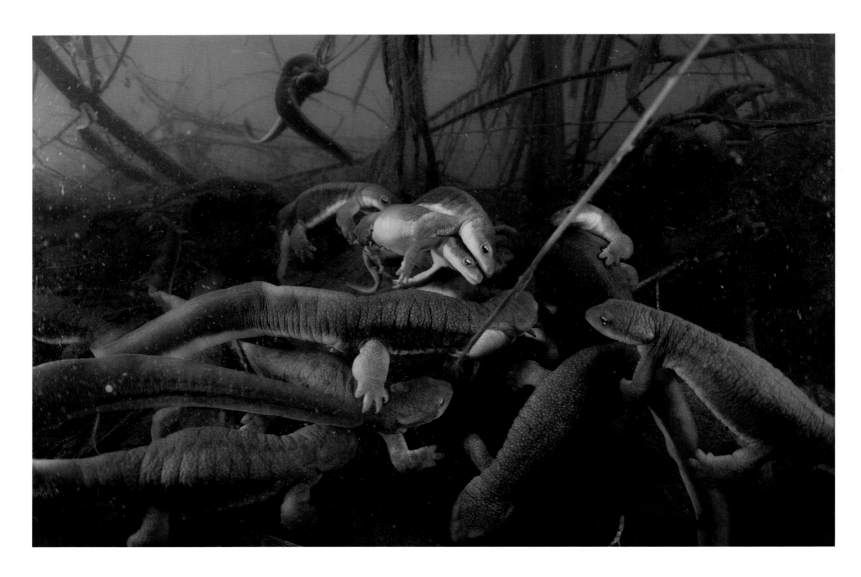

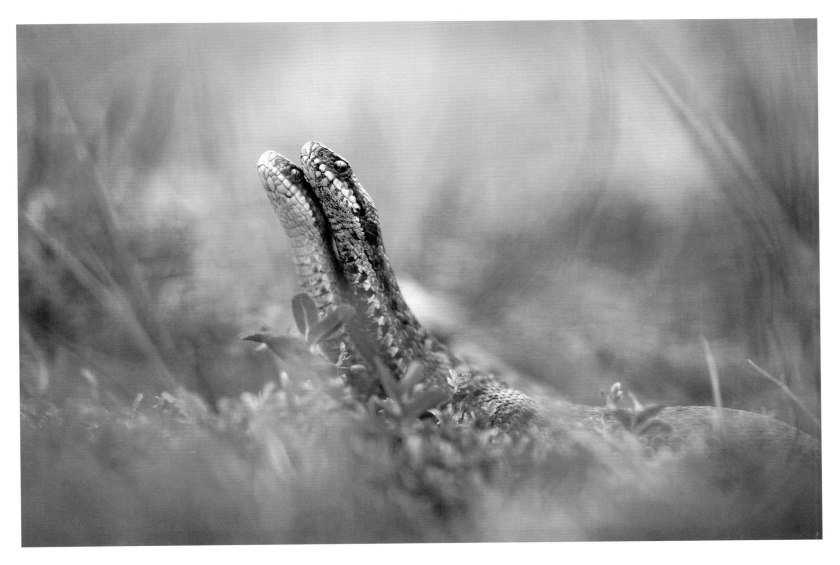

摇曳生姿

洛伦佐·舒布里基（Lorenzo Shoubridge）

意大利

　　一场暴风雨正在酝酿，洛伦佐发现了在水苔上方摇晃的蝰蛇脑袋。他正身处意大利阿尔卑斯山脉的南蒂罗尔地区，这场暴风雨看起来将来势汹汹。考虑到蛇对振动的敏感，他贴着潮湿的地面匍匐向前，然后进入一条横亘于他与表演者之间的冰冷溪流中。在这场贴面舞中（常见于雄性竞争对手之间），这对正在求爱的蝰蛇表演了它们的仪式：双双起身，交换位置，身体交缠。如果求爱成功且交配顺利，雌蛇（红棕色）会回到冬眠地产下幼蛇。洛伦佐透过垂直窄缝对准蝰蛇独特的红色眼睛，并将它们摇摆的外形与柔和模糊的四周区分开来。紧接着暴风雨袭来，气温骤降，蝰蛇双双离去。

尼康 D700 + 150mm f2.8 镜头；f4.5，1/320s；ISO 400

动物行为：
无脊椎动物

滚泥球的泥蜂

乔治娜·斯泰特勒
(Georgina Steytler)

澳大利亚

　　一个炎热的夏日，西澳大利亚州沃里奥曼恩自然保护区（Walyormouring Nature Reserve）的水坑上方嗡嗡作响。乔治娜很早就来到那里拍摄鸟类，但她的注意力却被勤劳的细腰蜂吸引了——它们的特征在于形似茎秆的第一节腹部。这群雌蜂正忙着在水边的软泥里挖掘，把泥浆滚成圆球，打造卵室，添置在巢穴附近。雌蜂只用泥土便能构筑外部巢穴，每间都呈圆柱形。当泥浆变硬时，这些卵室会黏合在一起。它会在这十多间茧形的卵室里分别放入无法动弹的蜘蛛，并在每间卵室里的第一只蜘蛛身上产卵。蜘蛛身体柔软，刚孵化的幼虫能够轻而易举地将其吃掉。为了获得一个观察勤劳的细腰蜂的角度，乔治娜趴在泥地里，预先对焦在一条可能的飞行路线上，每当细腰蜂进入画面就按下快门。她反复尝试了上百次，终于拍到心仪的照片——镜头中出现了两只细腰蜂，每一只都展现了它们经典的泥浆处理技术。

佳能 EOS-1D X + 600mm f4 镜头 + 1.4 倍增距镜；f8，1/4000s；ISO 1000

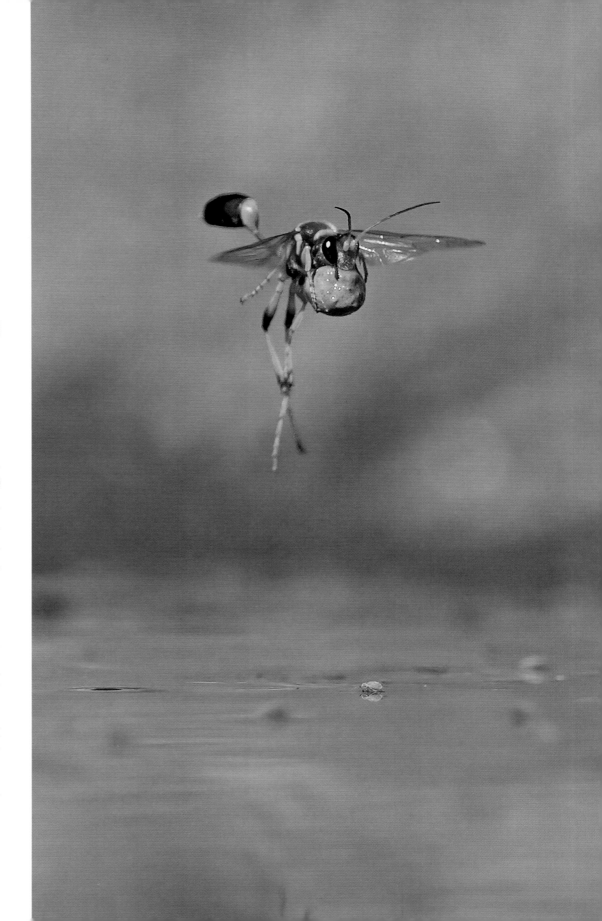

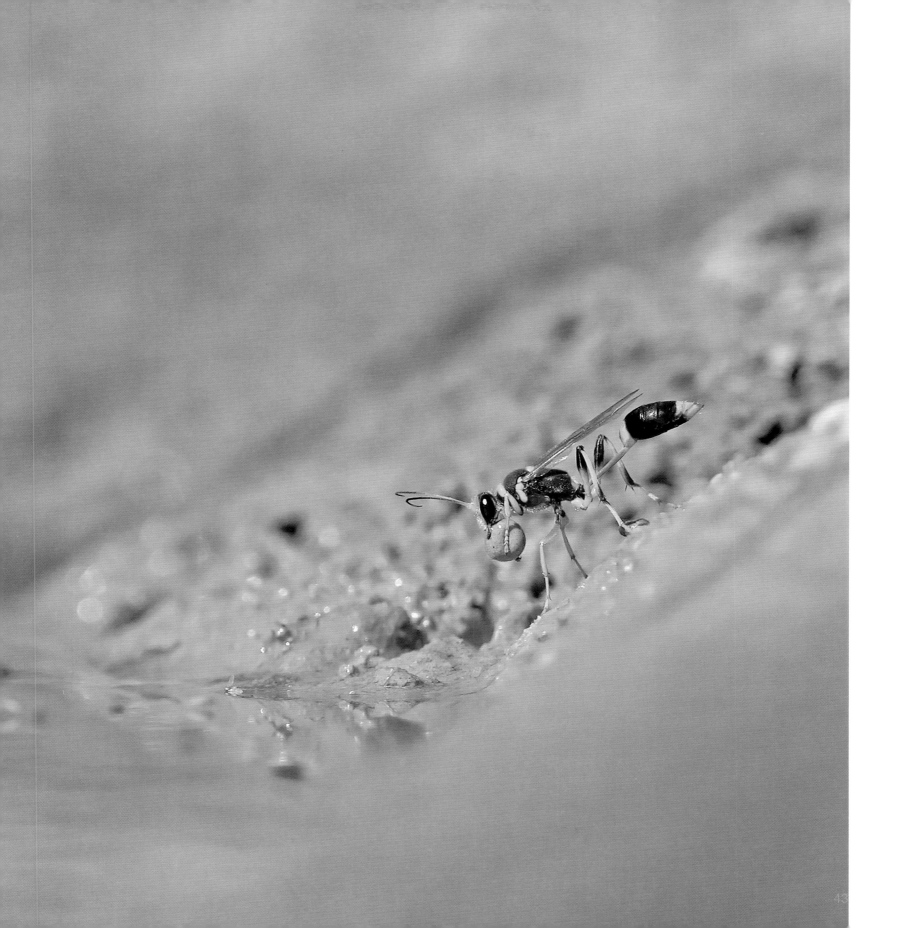

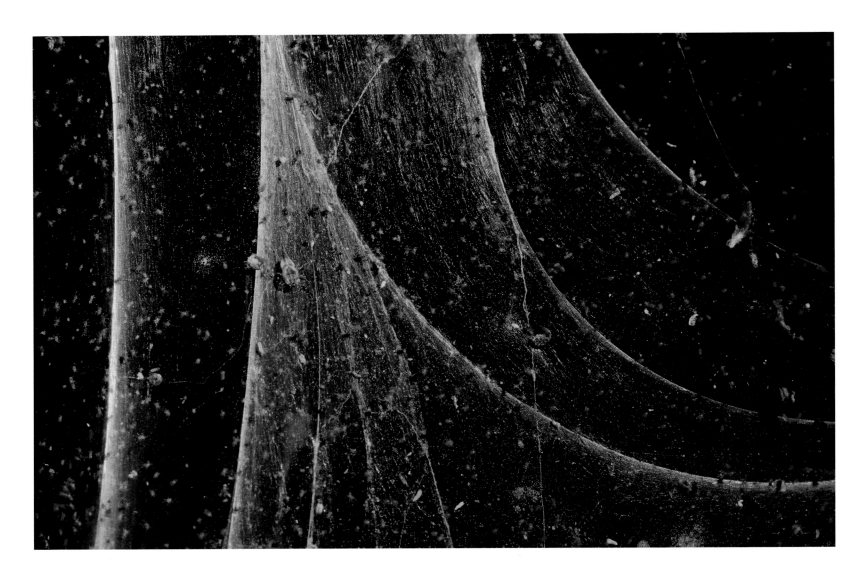

丝质披风

安德烈斯·米格尔·多明格斯（Andrés Miguel Domínguez）

西班牙

　　西班牙南部格拉萨莱马山自然公园，丝网像帘幕一般垂挂而下，将金雀花丛遮盖得严严实实。上面爬满了成千上万只微小的二斑叶螨（又叫红蜘蛛螨）。它们吸附于植物之上，肉眼要仔细分辨才能看清。叶螨刚出生时只有六条腿，但变为若虫和成虫后就和它们的近亲蜘蛛一样有了八条腿。一只雌性叶螨能产下近一百枚卵，这些卵会迅速成熟为成虫，成虫又会产下更多的卵。它们四处移动时会吐出丝线作为支撑，这些丝线共同形成了一条织带，保护叶螨群免受捕食者和恶劣环境的侵害。安德烈斯选择了丝网垂下形成的一处重重叠叠的褶层（上面沾满了从悬垂的栓皮栎上落下的黄色花粉和其他碎片）作为拍摄对象，等到日落之际才开始拍照，用透过树林的柔和光线增强了诡异的气氛。

佳能 EOS 5D Mark III + 100mm f2.8 镜头；f16，1/250s；ISO 1250；三脚架

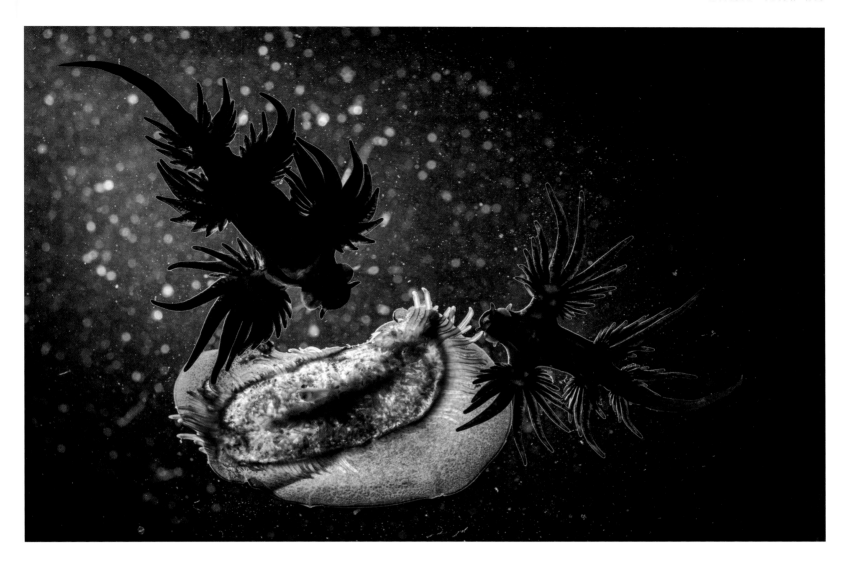

双人晚餐

贾斯廷·吉利根（Justin Gilligan）

澳大利亚

　　在澳大利亚新南威尔士州海岸边，一对蓝龙正在大快朵颐。它们的食物是一只被困在岩石区潮水潭中的帆水母，这是一种水母状的水螅纲动物。这两个物种通常都漂浮于海中，贾斯廷发现它们后，飞跑着去拿摄影装备。蓝龙是一种小型裸鳃目动物，又名大西洋海神海蛞蝓，它们依靠体内的气囊上下浮动。从上方看，蓝龙用腹面的蓝色来伪装自己（图中为黑色的剪影），它们将猎物身上的刺细胞储存在手指状的突起中，起到防御的作用。相比之下，帆水母（图中被海浪所翻转）是一群有着不同形态的有机体，由蓝色的椭圆形浮囊、下方的触手和半圆形的帆组成。傍晚时分，贾斯廷带着水下手电筒回来了。他由下往上打光，以星星点点的反射粒子为背景，从上方勾勒出了这些精致的形状。

尼康 D810 + 60mm f2.8 镜头；f10，1/320s；ISO 2000；Scubapro 潜水手电

开路者

克里斯蒂安·瓦普尔（Christian Wappl）

奥地利

　　深夜 1 点，泰国半岛植物园的森林早已万籁俱寂，但落叶层的夜生活依然有声有色。秀场主角是一只硕大的萤火虫幼虫，它体长约八厘米，尾部的四个发光器官持续散发着荧光。萤火虫一生中的大部分时间都处于幼虫阶段，主要以蚯蚓和蜗牛为食。照片中的这种萤火虫甚至可以对付体形是自身数倍大的外来入侵者——非洲大蜗牛。萤火虫发出的荧光是发光器官内部产生化学反应的结果，很可能是对捕食者的一种警示，告诫对方自己难以入口（而成年萤火虫的荧光则是为了求偶）。克里斯蒂安在近乎漆黑的环境中构图，他猜测出幼虫的行进方向，用了一个长达 33 秒的长曝光。最后一道闪光亮起，清晰地显示出幼虫在黑夜中开辟出的路线。

佳能 EOS 5DS + 16 – 35mm f4 镜头，焦距 35mm；f5.6，33s；ISO 1600；永诺闪光灯；快门线；捷信三脚架

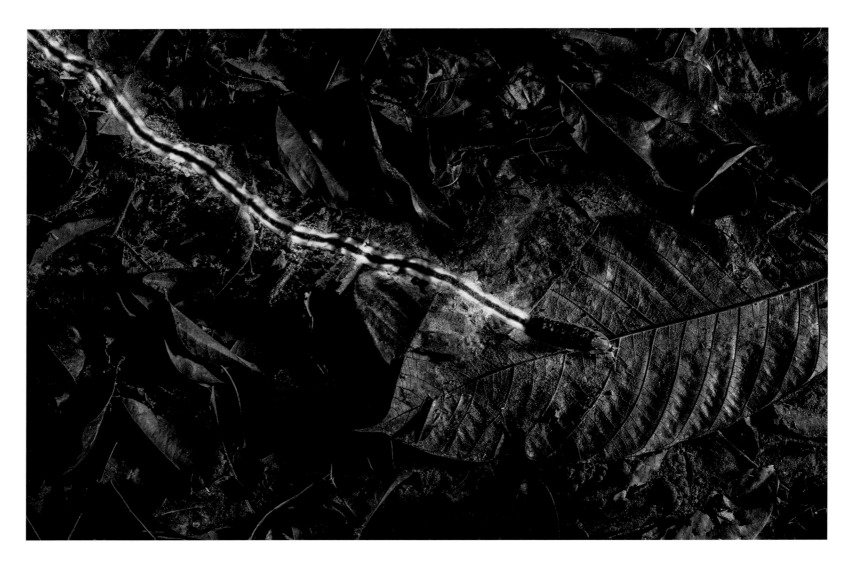

夜间守望

哈维尔·阿斯纳尔·冈萨雷斯·德鲁埃达

西班牙

　　盲蛛细长而布满刚毛的双腿犹如一道保护伞，撑在卵的上方。哈维尔情不自禁地停下来仔细端详，尽管此时已经是凌晨 4 点，他因长时间在厄瓜多尔的森林里工作而筋疲力尽。形如蜘蛛的盲蛛是一个分布广泛的群体，全球超过 6500 种。所有种类的盲蛛都有八条腿，但只有两只眼睛（大多数蜘蛛有八只眼睛），这两只眼睛面向侧面，通常位于一个类似塔楼的结构体上，主要用来检测光的强度。部分盲蛛会抚育下一代，保护它们的卵和幼蛛免受捕食者的侵害。哈维尔发现这只盲蛛正稳稳地停留在一片树叶上，一只搭便车的红螨紧紧抓住它的一条腿。哈维尔用一个小光圈和闪光灯将景深最大化，并用柔光镜让光线趋于柔和，定格了这位尽心尽职的家长守护着珍贵卵群的画面。

佳能 EOS 70D + 100mm f2.8 镜头 + 1.4 倍增距镜；f14, 1/250s；ISO 100；两个永诺闪光灯；曼富图三脚架 + Uniqball 云台

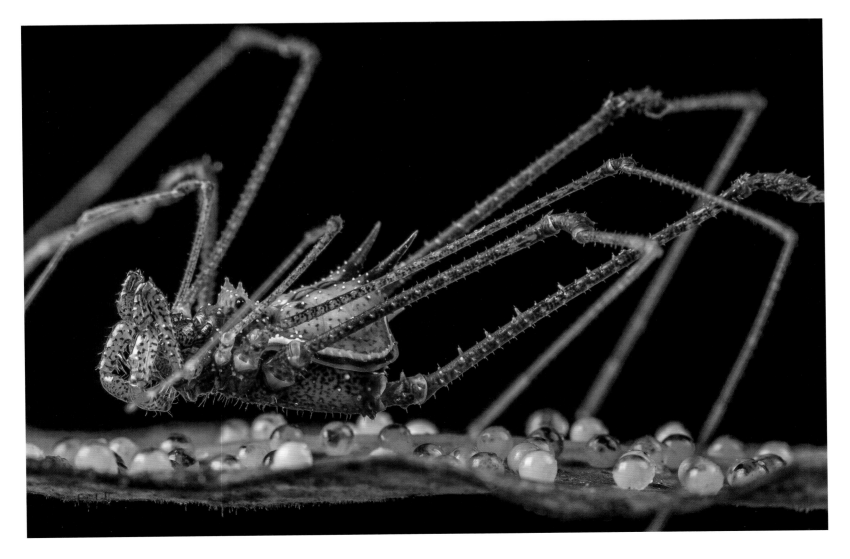

生态环境中的动物

海豹之床

克里斯托瓦尔·塞拉诺（Cristobal Serrano）

西班牙

　　时值南极夏末，海冰相当紧缺。在南极半岛一端的埃雷拉海峡，一块狭窄的浮冰已经开始出现裂缝，快要容纳不下一大群想要休憩的食蟹海豹了。食蟹海豹广泛分布在南极洲，可能是世界上数量最多的海豹。它们的生活离不开海冰。海冰为海豹提供了休息和繁殖的场所，还帮助它们避开虎鲸和豹海豹等天敌，并方便它们捕食。尽管名为"食蟹海豹"，但它们几乎只以南极磷虾为食，利用其紧密交错、有细小裂片的牙齿从海水中筛出磷虾。磷虾本身也依赖海冰而生存，因为海冰能为它们提供冬季的庇护所和食物（藻类）。因此，不管是海冰的消融，还是过度捕捞磷虾，都会对这些专业的磷虾捕食者产生连锁效应。虽然在广阔的浮冰栖息地估量食蟹海豹的规模并非易事，但目前没有证据显示其数量有下降的趋势。克里斯托瓦尔置身于海峡中浮冰边的一艘橡皮艇上，等到海面相对平静后，他才放飞无人机。在寒冷的环境中电池的续航时间会大大缩短，克里斯托瓦尔操控着无人机"平稳地飞在高空……使用低噪声螺旋桨，防止干扰到海豹"。这张照片展现的是一群昏昏欲睡的海豹，冰上溅着的红色排泄物是它们将磷虾消化后的残留物，这充分证明了一个事实：海豹的生存离不开南极洲的关键物种 —— 磷虾。

大疆 Phantom 4 Pro Plus + 8.8 – 24mm f2.8 – 11 镜头；f5.6，1/200s；ISO 100

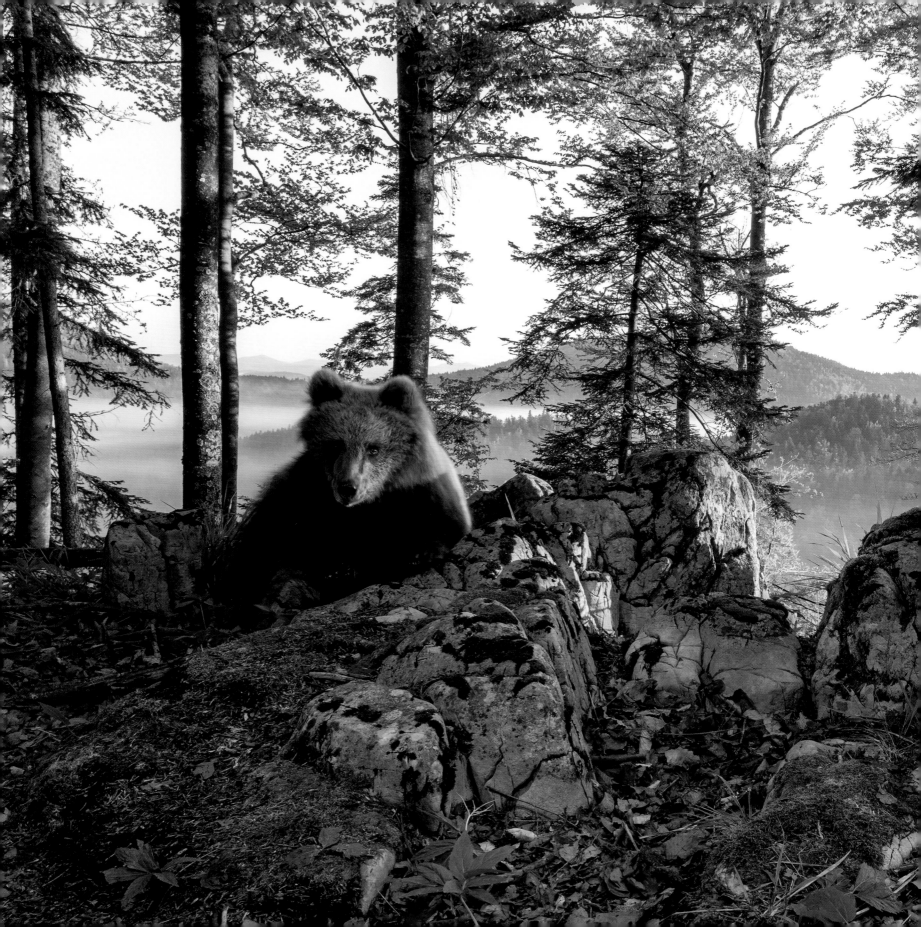

熊的领地

马克·格拉夫（Marc Graf）

奥地利

在斯洛文尼亚的诺特拉尼公园内，一只正在穿越迪纳拉山脉的年轻棕熊爬上了山顶。这是马克期待已久的景象。在小型林业专用监控相机的帮助下，他发现了一条棕熊经常活动的路线，于是在路旁的一棵山毛榉树上设置了红外相机。但是，善于观察的棕熊——在斯洛文尼亚，它们是被猎杀的对象——一定注意到了异样，因此几周过去了，马克并没有获得满意的结果。实际上，马克足足用了14个月才拍得这张照片。棕熊在欧洲的活动领地大大缩减，许多当地种群规模偏小并且分布零散。斯洛文尼亚大约有550头棕熊，它们生活在山林中心地带，很可能是欧洲最密集的棕熊种群。然而在西面与意大利相邻以及北面与奥地利接壤的边境地区，尽管有着充足且理想的栖息地，棕熊却为数寥寥。交通事故等人兽冲突是这些大型食肉动物的头号杀手。出于将棕熊作为中欧混交林中的一种自然元素进行展示的渴望，马克选择用广角把所有从此地经过的棕熊与它们的生存环境紧紧地联系在一起。在最终成功的这一照片中，一只年轻的棕熊沐浴在清晨的阳光中，它的身后是云雾缭绕的森林家园。

佳能 7D + 11 – 22mm f3.5 – 4.5 镜头；f10，1/25s；ISO 250；两个尼康 SB-28 闪光灯；Camtraptions PIR 红外传感器

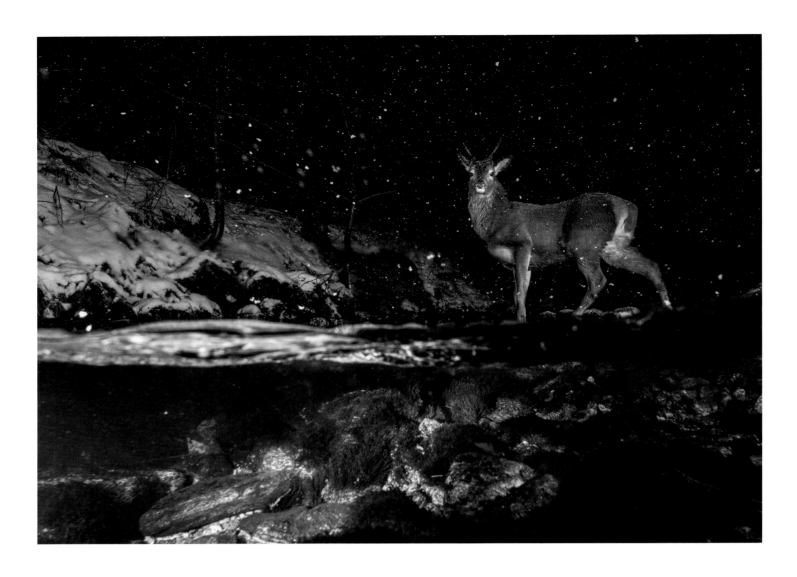

午夜过河

维加德·洛多恩（Vegard Lødøen）

挪威

维加德多年来一直梦想着能拍出这种照片。他居住在挪威西北部的瓦尔达尔山谷，那里生活着众多马鹿。但它们常常沦为猎杀的目标，因而相当警觉。尽管维加德找到了马鹿往返夜间休憩和日常觅食地之间的多条小径，但这个河流交叉口是最有可能出片的地点。他把相机半没在水里，将防水壳掩饰好，然后安装了运动传感器和两盏闪光灯，其中一盏位于水下。"我经常要清除防水壳上的冰，还要更换因寒冷而失灵的电池。"维加德说。并且马鹿似乎觉察到了相机的存在。但这一次检查相机时，维加德看到雪地中的足迹正好处于正确的位置，他知道自己有很大概率拍下了梦寐以求的镜头。果不其然，画面中一只年轻的雄性马鹿在午夜时分过河，并摆足了姿势，在背后的河岸上投下了一道影子。飘洒的小雪为这张照片增添了点睛之笔。

尼康 D500 + 14 – 24mm f2.8 镜头，焦距 14mm；f10，1/200s；ISO 400；两个 SB-600 闪光灯；运动传感器 + Hähnel 闪光触发器；定制防水壳

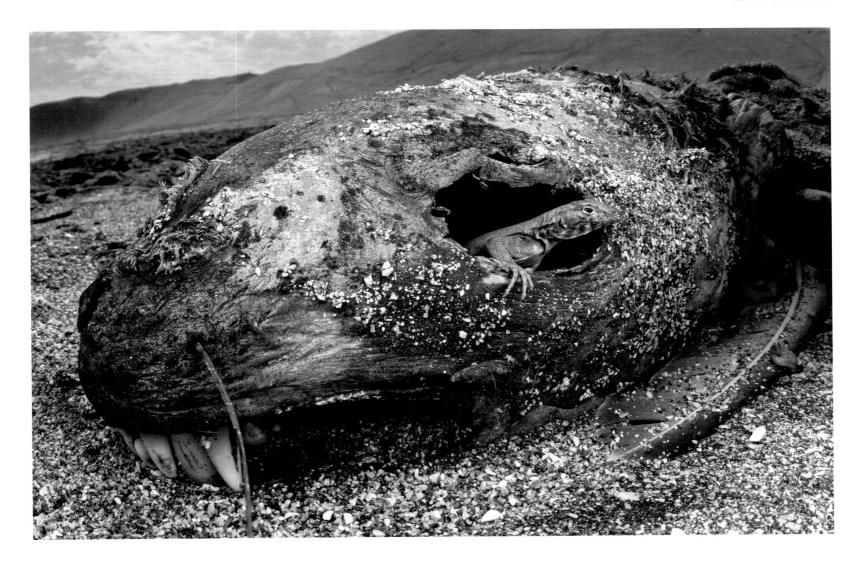

眼对眼

埃马努埃莱·比吉（Emanuele Biggi）

意大利

　　就在埃马努埃莱拼命搜寻尸体时，四周恶气熏天。由于可供食用的海洋生物资源十分充足，秘鲁帕拉卡斯国家保护区的沙漠海岸呈现一派生机勃勃的景象。这是一群南海狮的尸体——死因包括疾病、受伤（有些与渔业冲突有关），以及厄尔尼诺现象触发的偶然性死亡（海洋变暖会影响捕食对象的数量）。腐烂的尸体维系着昆虫和甲壳类动物的生存，继而会吸引更大型的食肉动物。埃马努埃莱之前看到的许多南海狮尸体要么过于单调，要么离海太近，但最终他锁定了心目中的构图。一只年轻的雄性秘鲁太平洋鬣蜥（喉部有独特的黑色"V"形）加入了这场位于海狮尸体内部的饕餮盛宴，在那里可以躲避烈日和寒风。埃马努埃莱趴在沙滩上，被臭味呛得喘不过气来，就在鬣蜥从尸体眼眶处偷偷向外张望之际，他定格了陆地生物与海洋的依存关系。

尼康 D810 + 图丽 10－17mm f3.5－4.5 镜头，焦距15mm；f18，1/125s；ISO 100；SB-R200 闪光灯 + 富图宝 DMM-903 支架

老虎王国

埃马纽埃尔·龙多（Emmanuel Rondeau）

法国

　　在不丹中部喜马拉雅山脉一片人迹罕至的森林里，一只孟加拉虎凝视着相机。它行走的小径是国家公园路网的一部分，这些过渡地带是保护这一濒危亚种的关键，然而事实上却疏于看护，砍伐和偷猎猖獗。埃马纽埃尔和一队公园管理员翻越崎岖的山地，带着充足的装备，在一条路线上设置了八个照相机和八个摄影机，期待孟加拉虎经过时能一睹其风采（最近一次统计显示不丹只有 103 头孟加拉虎）。他们集中精力研究此前有孟加拉虎目击记录的区域，寻找它们最近活动的证据，例如足迹、抓痕和粪便等，然后埃马纽埃尔再挑出可能性最大的地点，在木柱上安装摄像头，完成取景构图，让拍摄主角置身于山地环境中。23 天后（其间有数百次因落叶和大风导致的错误触发），他终于交上了好运：一头伟岸高贵的雄性孟加拉虎 ——通过其独特的身体条纹图案可以得知，它此前从未在不丹留下过记录。这只孟加拉虎仔细检查了一番摄影装备，然后消失在森林之中，留下了这幅罕见的图像，仿佛在期待我们能守护它的王国。

佳能 EOS 550D + 适马 10 – 20mm f4 – 5.6 镜头，焦距 16mm；f9，1/20s；ISO 200；两个尼康 SB-28 闪光灯；TrailMaster 相机触发器 + Camtraptions 无线闪光触发器

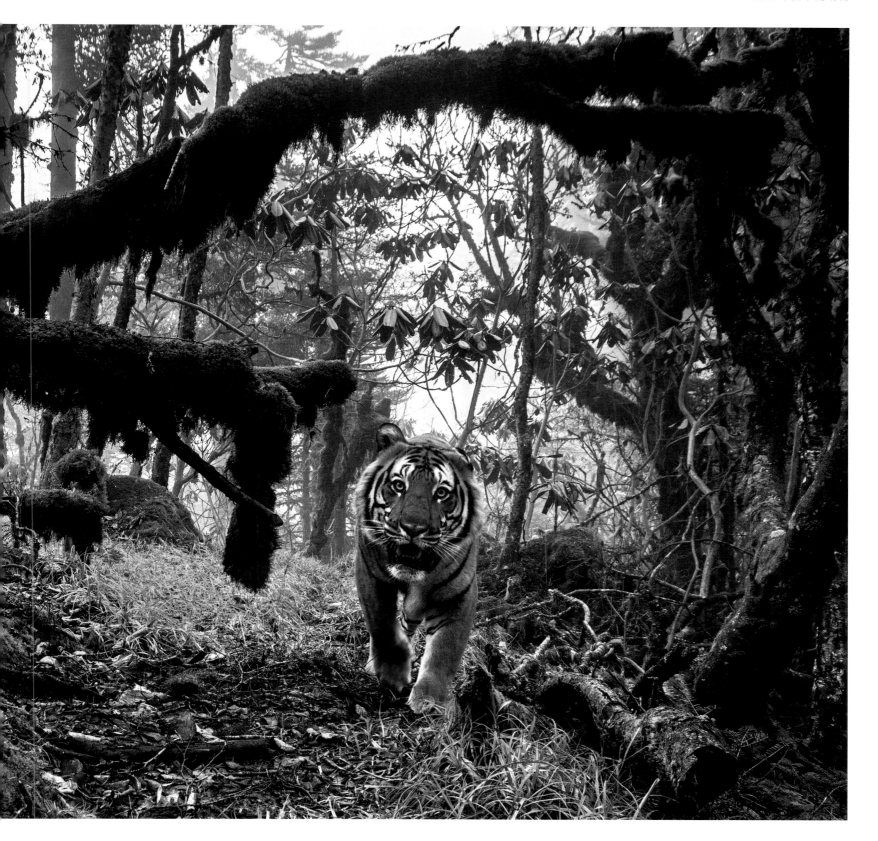

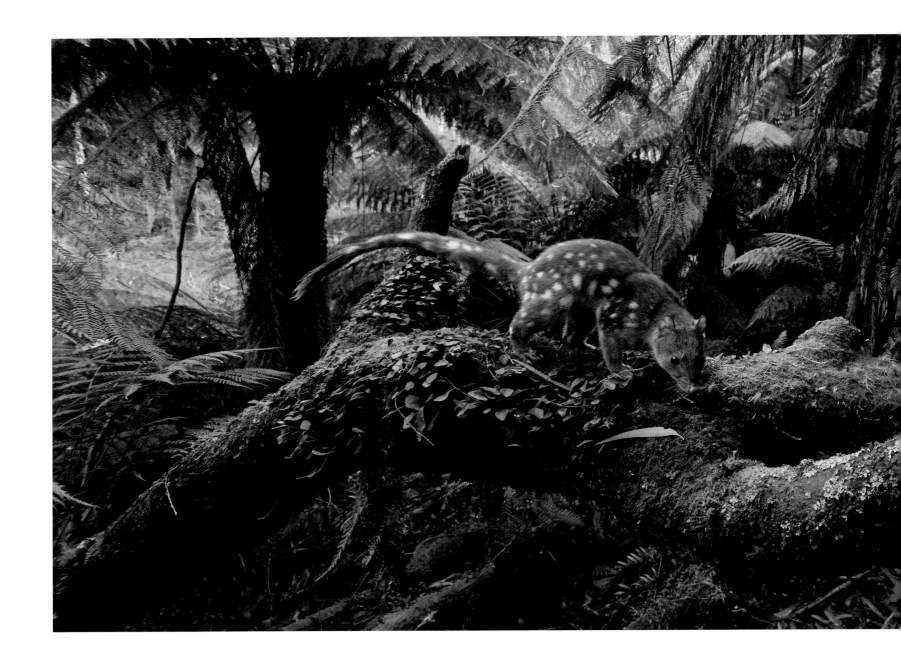

袋鼬的家园

戴维·加兰（David Gallan）

澳大利亚

　　澳大利亚大陆最大的有袋类食肉动物相当稀有，难以见到。戴维花了三年时间在新南威尔士州东南部的森林中找到了斑尾袋鼬，之后他又用了六个月，才在该地区的蒙哥国家公园中拍到这张照片。斑尾袋鼬从鼻子到尾部长近一米，有着强壮的下颚和牙齿，是一种凶悍的捕食动物，在对付体形比自己大的猎物时，会通过攻击对方后脑来制胜。斑尾袋鼬仅见于澳大利亚，它们生活在原始森林之中，而当地为了出口木屑，对这些森林（除了零碎的保护区）展开了密集的工业化砍伐。尽管袋鼬是公认的夜行动物，但戴维的录像却显示出它们在白天也会有相当频繁的活动。戴维在一堵树蕨前方安装了一个红外相机，这里一根倒下的木头正好在小溪上架起了桥。天色昏暗，但戴维并未打开闪光（为了使干扰最小化并保持均匀照明），他在原木后面放了一个气味诱饵站，让所有途经此地的袋鼬停下脚步。当这只外出觅食的雌性袋鼬穿过小桥，停在由苔藓织就的地毯上时，相机在不经意间定格了它的特写，戴维的坚持不懈终于得到了回报。

尼康 D7000 + 尼康 10 – 24mm f3.5 – 4.5 镜头，焦距15mm；f4.5（曝光补偿–0.67），1/100s；ISO 3200；Sabre 触发器；定制防水壳；曼富图三脚架

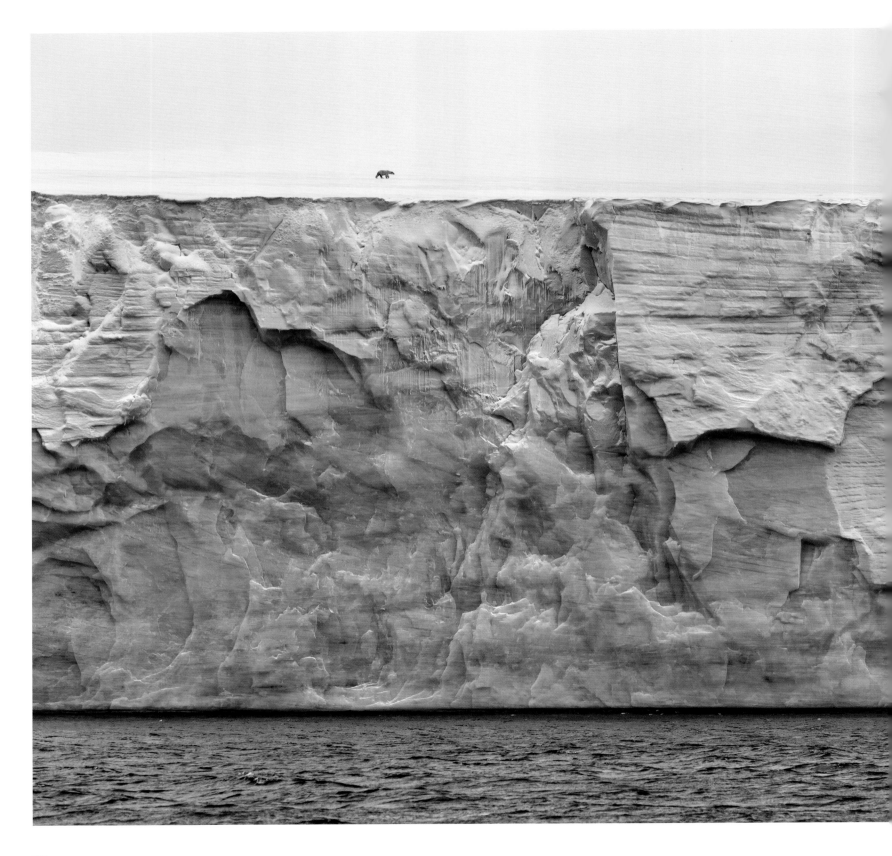

熊在边缘

谢尔盖 · 戈尔什科夫（Sergey Gorshkov）

俄罗斯

　　在俄罗斯高纬度北极地区的法兰士 · 约瑟夫地群岛，一头北极熊正行走在昌普岛的冰川边缘，留给摄影师一个孤独的身影。这个位于地球最北端的群岛由 192 个岛屿串成，距北极点仅 900 千米，是北极熊统治下的荒野国度。这只北极熊在冰川冰（源自陆地上的雪）上行走自如，步履稳健。它那对不可伸缩的爪子有如冰镐挖入冰层，脚掌底部的隆起和凹陷就像吸盘，确保每一步都能平稳。气候变暖导致海冰（冰冻盐水）消融，北极熊前途未卜。依靠海冰，北极熊得以接近它们的主要猎物环斑海豹，也可以在上面行走、繁殖，有时还能冬眠。最近，法兰士 · 约瑟夫地群岛已经被纳入了俄罗斯北极国家公园的版图，但科学家们缺乏这一偏远地区的相关数据，那一带的北极熊数量和海冰的消融速度均不能得知。谢尔盖的作品丝毫未显露他所忍受的刺骨寒风和雾气，却充分体现了北极熊的脆弱感，尽管它们是这片冰冻荒野的象征。

尼康 D5 + 70 - 200mm f2.8 镜头，焦距 98mm；f5，1/3200s；ISO 500

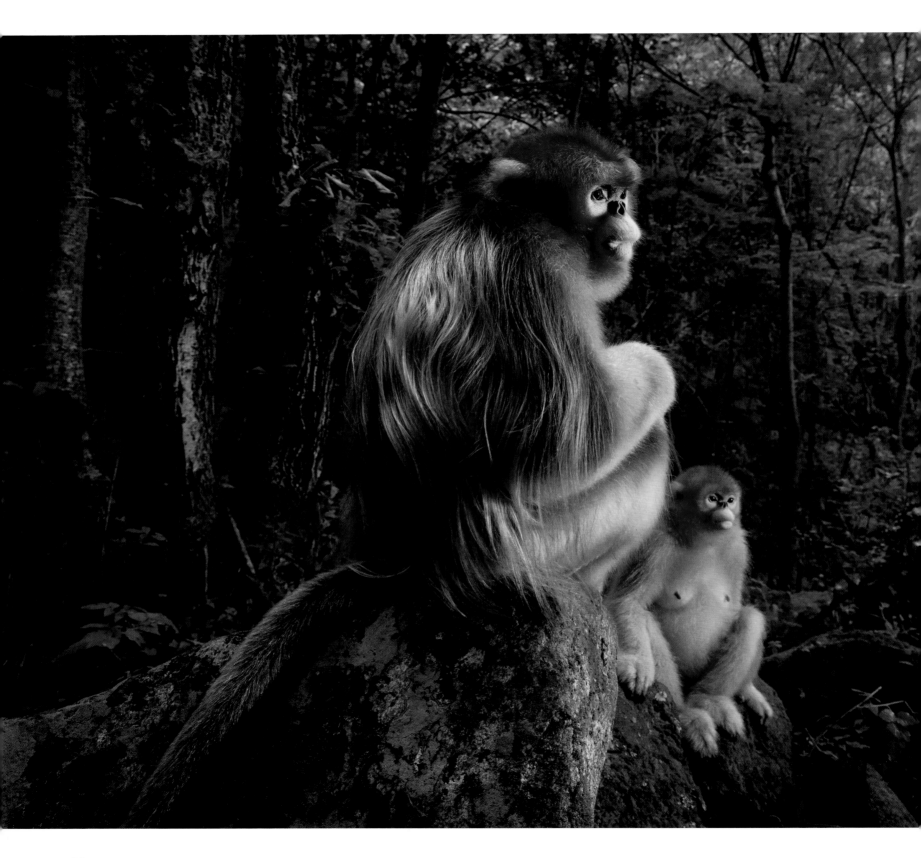

动物肖像

优胜者

金童玉女

马塞尔·范奥斯藤

荷兰

马塞尔认为秦岭金丝猴是所有灵长目动物中最漂亮的，为此他先后四次专程来到中国拍摄它们。这只公猴是一个由六只猴组成的集群的首领，它与其中一只仅有它一半体形大小的母猴一起关注着山谷深处另外两个集群间发生的打斗。公猴会对自己的小群体，尤其是幼猴给予高度保护。它们巨大的犬齿主要用于炫耀，但也有防御的功能（它们的天敌包括豹子和鹰）。公猴的面部色彩——与生殖器颜色一致——也是为了装饰，具有同样功能的还有它们的金色毛发。不过，由于公猴倾向于单独休憩，而不是和母猴及幼猴挤在一起，因此一身浓密的毛发也有助于夜间取暖，尤其是在寒冷、多雪的冬天。这一川金丝猴亚种仅分布于秦岭山脉，数量不超过3800只，并且与其他两个亚种一样都处于濒临灭绝的境地。在过去，金丝猴的主要威胁来自捕猎，如今它们受到了法律保护，但森林干扰的影响还在继续。此外，游客规模的扩大也带来了威胁，该地区正在修建一座新的火车站，建成后将为城市居民到访提供便利。

尼康 D810 + 腾龙 24－70mm f2.8 镜头，焦距 24mm；f8，1/320s；ISO 1600；SB-910 闪光灯

阿根廷快步舞

达里奥·波德斯塔（Darío Podestá）

阿根廷

　　这一天几乎一无所获。一下雨，阿根廷瓦尔德斯半岛上这条尘土飞扬的道路就会变得泥泞不堪。达里奥踏上了回家之路，途中他停下脚步，以变化不定的天空为背景，随手拍了几张盐湖照片。就在这时，双斑鸻一家出现在他的眼前，令他非常开心。这种娇小而害羞的候鸟通常在南美洲南端的海岸和湿地一带繁殖。在孵化的几个小时内，雏鸟会离开巢穴（巢穴往往是植被丛中的一道浅坑，很容易遭到车辆碾压），依靠它们不合比例的大脚跟上父母的步伐，躲避捕食者。为了接近不断移动的鸟儿，达里奥在雨中艰难爬行，一路穿过泥泞和盐渍。他成功地拍到了一张特写，展示了这只弱不禁风的幼鸟急匆匆地追赶父母的样子。在苍白色的盐堆的衬托下，它斑驳的绒毛和黑色的双腿格外鲜明。

佳能 EOS-1D X + 300mm f2.8 镜头 + 2 倍增距镜；f5.6（曝光补偿 +1.3），1/1600s；ISO 1000

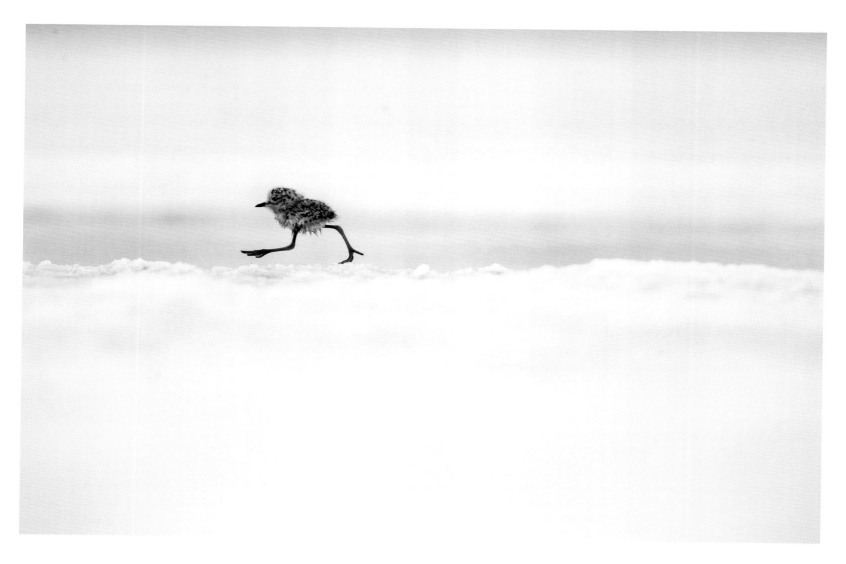

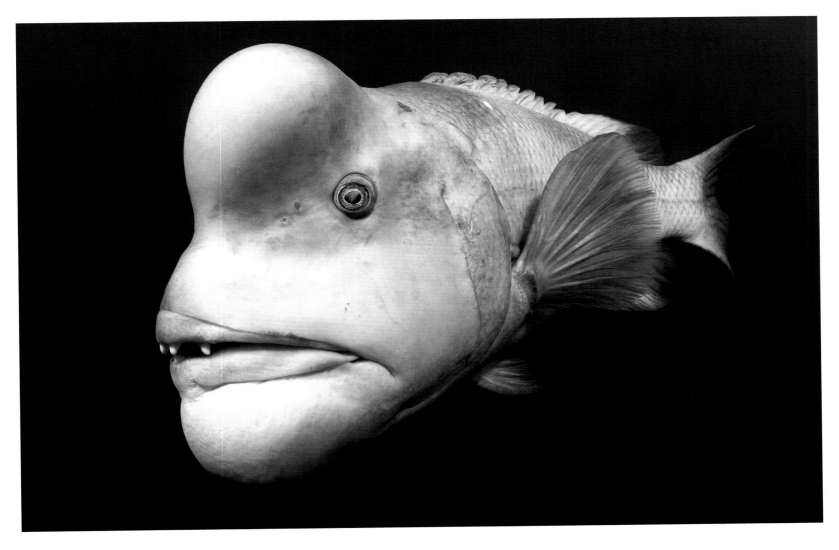

寻爱

托尼·吴（Tony Wu）

美国

　　金黄突额隆头鱼用淡雅的颜色、突出的嘴唇和鼓起的粉色前额彰显出成熟的外表，开始试图吸引雌鱼的注意，同时用撞头和撕咬的手段赶走竞争对手。托尼一直以来都对这个物种的外貌和生活习性痴迷不已。突额隆头鱼出生时均是雌鱼，当达到一定的年龄和体形——长达一米时——就能转性成雄鱼。它们寿命很长且生长缓慢，因此本质上容易遭到过度捕捞。突额隆头鱼喜欢待在西太平洋凉爽海域中的岩礁处，以贝类和甲壳类动物为食，除此以外人们对其了解甚少。托尼在公海风平浪静的时刻抵达日本偏远的佐渡岛，向世人揭示了突额隆头鱼的奇幻生活。这张照片展现了求爱者脸上大写的诚意。

尼康 D800 + 适马 15mm f2.8 镜头；f11，1/200s；ISO 200；Nauticam 防水壳；Pro-One 光学分水镜；两个尼康 SB-910 闪光灯 + 定制 Zillion 防水壳

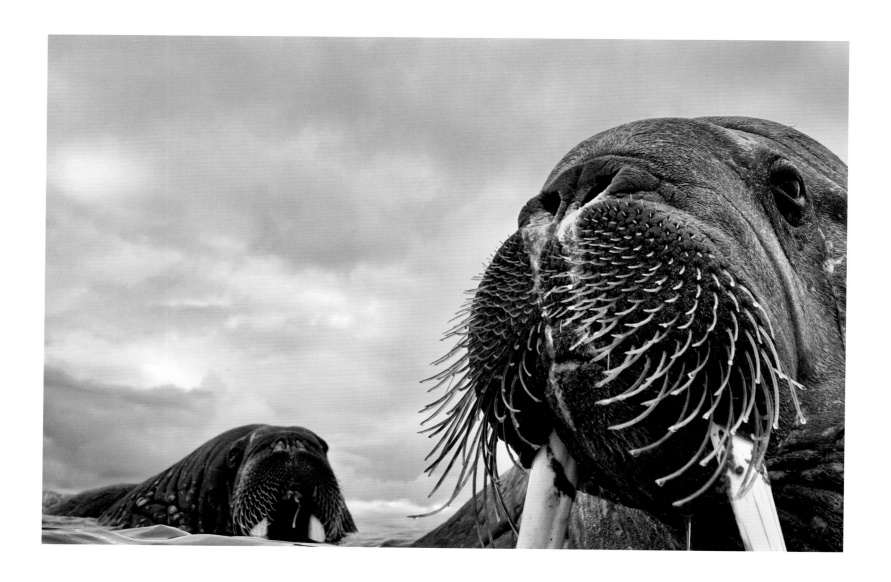

胡须先生

瓦尔特·贝尔纳代斯基（Valter Bernardeschi）

意大利

　　一个清朗的夏夜，瓦尔特遇到了海象。它们正在挪威斯瓦尔巴群岛附近的小岛上觅食。瓦尔特穿上潜水衣，用两根独脚架和一块浮板把相机伸到身前，然后滑入冰冷的水中。立刻就有好奇的海象——多数为幼崽——开始向他游来。这些沉重的巨兽在陆地上只能笨拙地挪动，眼下在水里却行动自如而快捷。瓦尔特和海象们保持着独脚架那么长的距离，这样能同时拍到一只幼崽和它神情警惕的母亲独特的胡须脸特写。海象用它们高度敏感的胡须和鼻子搜寻海底的双壳类软体动物（如蛤蜊）和其他小型无脊椎动物。当它们浸泡在冰冷的海水中时，流向皮肤表面的血液减少，厚厚的保护性皮肤会呈现灰白色；而当它们登陆后并且身子已经变暖时，皮肤又会变为较深的红棕色。海象的象牙不是用来进食的，而是起到在雄性同类中展示、防御北极熊以及支撑爬上海冰的作用。它们在进食间隔会来到浮冰上休息，甚至在浮冰上分娩。

索尼 ILCE-7RM2 + 28mm f2.8 镜头 + 超宽转换镜；f8，1/800 s；ISO 1250；Nimar II 防水壳；尼康诺斯遥控器；Feisol 独脚架

酷猫

伊萨克·比勒陀利乌斯（Isak Pretorius）

南非

在赞比亚南卢安瓜国家公园，一头母狮正在水坑里饮水。它是姆富威小屋狮群（Mfuwe Lodge pride）中的一员，整个狮群由两头公狮、五头母狮和五只幼崽组成。前一天晚上，狮群猎杀了一头水牛，它们饱餐一顿后倒头睡去，而伊萨克则一直在旁观察着它们的一举一动。狮子捕杀猎物95%以上都在夜间，之后可能要休息18—20个小时。当这只母狮起身走开时，伊萨克预料到它可能要去找水喝，于是他朝最近的水坑走去。尽管狮子能从猎物中甚至植物上获得足够水分，但在有水的环境中，它们还是会定期饮水。伊萨克把车子停在水坑的对面，那里离水坑边缘很近，然后在昏暗的光线下把长镜头稳定在豆袋上。果不其然，母狮出现在高高的雨季草丛中，伏下身子喝水，偶尔抬头或侧视。在郁郁葱葱的草墙的映衬下，伊萨克在完美的时机定格了它的目光和拍打着水面的舌头。

佳能 EOS-1D X Mark II + 600mm f4 镜头；f4，1/400s；ISO 1600

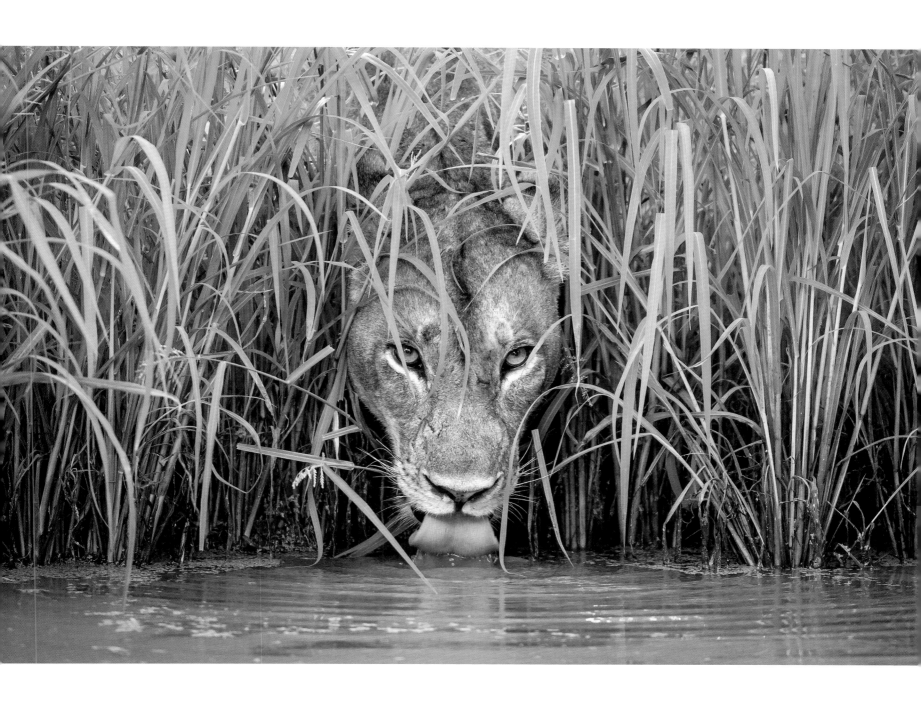

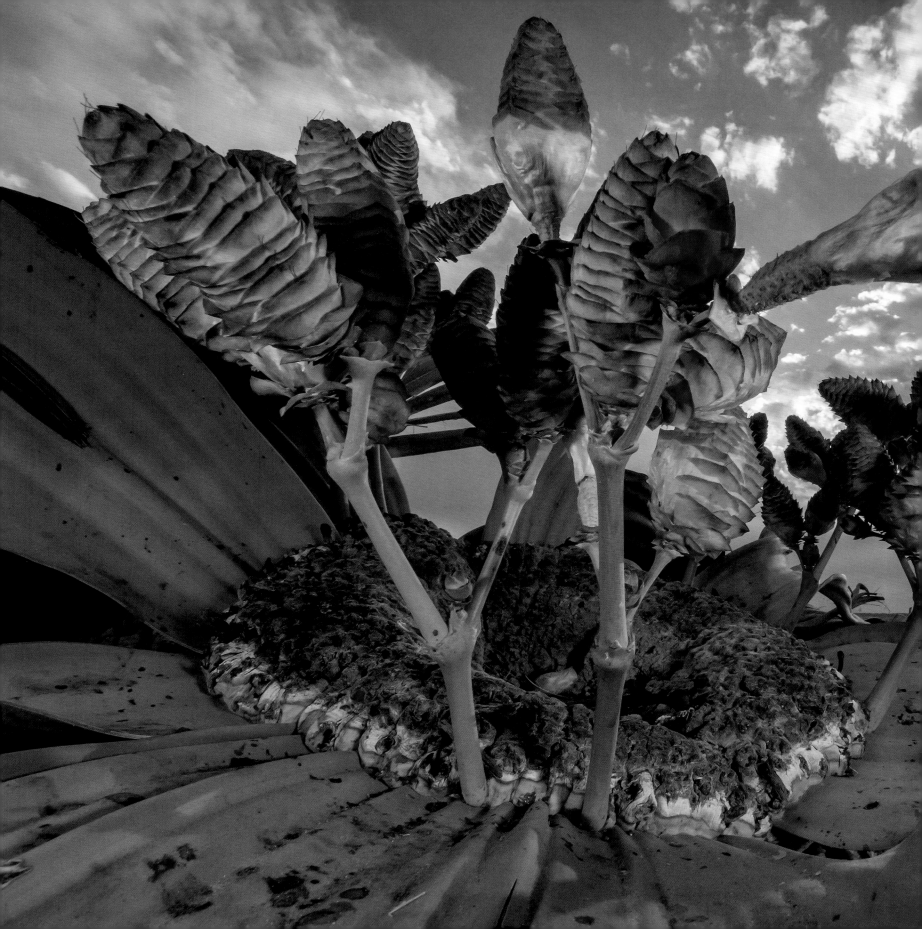

植物和真菌

沙漠遗迹

珍·盖顿（Jen Guyton）

德国 / 美国

　　这棵百岁兰雌株的球果伸向纳米布沙漠上空，为传粉昆虫提供了甜美的花蜜。这些沙漠幸存者有着非凡的生命机理。百岁兰雄雌异株，无论雌雄都能产生独特的球果。每棵百岁兰由仅有的两片叶子、一个茎基和一株主根组成。木本茎的顶端停止生长，但随着年岁增长而变宽，形成一个凹面圆盘，而初始的两片叶片则继续生长，逐渐分裂和枯损。由于生长速度缓慢，最大的百岁兰标本宽幅超过八米，有些百岁兰的寿命或长达1000年甚至更久（是目前已宣称寿命的两倍）。作为纳米比亚和安哥拉的特有物种，百岁兰能够忍受严酷的干旱条件，通常它们分布在距海岸150千米以内的区域，在那里它们的叶子能够从海雾中吸收水分。珍的挑战是用一种引人注目的方式展示这堆古老的叶片。她在灼热的沙漠里跋涉了整整一天，搜寻零落的植物，最终发现了一株直径约1.5米的百岁兰，而且"形状合适，颜色鲜艳"。它结着成熟的球果，有些球果长有纸状翼，可随时脱离母株，借着风力播散种子。珍采用仰视的广角，捕捉到生机勃勃的基调，在辽阔的自然景观中展示百岁兰的结构。就在太阳下山之际，她开始拍摄，这时云朵翩然而至，让光线更加柔和。

佳能EOS 7D + 适马10－20mm f4－5.6镜头，焦距10mm；f22，1/100s；ISO 400；维纳斯劳瓦闪光灯；曼富图三脚架

树上森林

安东尼奥·费尔南德斯（Antonio Fernandez）

西班牙

　　这棵巨树的枝干诡异地伸入马德拉群岛法纳尔森林的薄雾之中。安东尼奥说，这根低矮的马德拉月桂树枝上长满了蕨类植物，"就像森林里的森林"。高大的马德拉月桂树——一种高达40米的常绿月桂树——仅生长于马德拉群岛和加那利群岛。它是岛上温带雨林的主要组成部分，这种温带雨林曾经横跨欧洲南部和非洲西北部，是目前规模最大的月桂树森林遗存。这片潮湿的森林是大量动植物的家园，其中许多是岛上特有的物种，而现在这片森林却面临着外来入侵物种的威胁。安东尼奥塑造这一微型森林的关键要素是兔脚蕨，这种蕨类长有宽大而细密分叉的复叶，主要分布在地中海西部、加那利群岛和马德拉群岛。与其他附生植物（生长在其他植物上的植物）一样，兔脚蕨从空气、雨水或植物残体中吸收水分和营养，并依附在寄主植物上生长。微风拂过树林，搅动了漫山遍野的雾气，安东尼奥无法获得他想要的强度一致的背景，但在片刻的平静中，他将摄影对象从一片纯白中抽离出来，打造了一幅简约的构图。

尼康 D810 + 尼康 70 – 200mm f2.8 镜头，焦距185mm；f10，1/20s；ISO 250；百诺三脚架 + 阿卡云台

恶土顽石

斯特凡诺·巴廖尼（Stefano Baglioni）

意大利

　　墨西哥东北部科阿韦拉州干涸的平原上，一块不起眼的"活岩石"露出地表，像从尘土中现身的化石。"活岩石"学名龟甲牡丹，广泛分布在辽阔的奇瓦瓦沙漠边缘（这是世界上近四分之一的仙人掌物种的家园），然而作为石灰性（白垩质）土壤的专家，它们的生长范围主要局限于粉砂质漫滩，因此种群支离破碎。许多龟甲牡丹面临的威胁包括栖息地丧失和退化，还有人类的采挖，用途包括入药（比如将其用于消炎和止痛等药品中）。在雨季，这些多肉植物能经受数天的雨水淹没，洪水退去后，它们仍然很难被发现。除了开花之时（这种北方种类会开出淡紫色的花朵），大多数时间龟甲牡丹都是毫不起眼的，只有几厘米宽，很少高出地面，而且往往被弥漫的尘土遮住。当斯特凡诺跪下来准备安装相机时，地面仍然灼热——早些时候气温超过了40℃。他捕捉到了日落前的那一刻，柔和的光线凸显了它的形状和色彩，龟裂的土地昭示了这棵小小植物身上不可阻挡的生命力。

尼康 D800 + 105mm f2.8 镜头；f16，1s；ISO 100；捷信三脚架 + 曼富图云台

莲叶海洋中的金色岛屿

佐丽察·科瓦切维奇
（ Zorica Kovacevic ）

塞尔维亚 / 美国

　　博茨瓦纳的奥卡万戈三角洲镶满了漂浮的莲叶，点缀着大大小小各式各样草木丛生的岛屿。"飞越三角洲上空就像一场寻宝游戏。"佐丽察表示。当一片孤零零地位于莲叶海洋之中的圆形绿洲映入眼帘时，她有种如获至宝的感觉。与大多数大型内陆三角洲不同，奥卡万戈河最终的流向地并非海洋。它迷宫般的庞大水道汇入卡拉哈迪盆地的沙漠之中 —— 雨季时洪水泛滥，维持着丰富的生物多样性。莲花椭圆形的蜡质叶子生长在长长的茎上，疏密分布给图片增添了明暗色调。在绿洲的中央 —— 一个30 米宽的岛屿 —— 矗立着一排植物。野生枣椰的拱形绿叶呈喷泉状向四周迸发，下面悬挂着衬裙般的老叶。一棵西非乌木 —— 它的新叶是鲜明的橘黄色 —— 为构图增加了画龙点睛的效果。佐丽察从直升机敞开的舱门探出身子，在片刻之内捕捉到了眼前的一切。

尼康 D4S + 24 – 120mm f4 镜头，焦距 78mm；f6.3，1/640s；ISO 1600

水下生物

夜间飞行

迈克尔·帕特里克·奥尼尔（Michael Patrick O'Neill）

美国

　　一天晚上，迈克尔在远离佛罗里达棕榈滩的大西洋中深潜时，实现了自己长期以来的目标，那就是拍摄一条飞鱼，向世人展现这种"神奇生物"的速度、动态和美丽。白天，这些鱼几乎可望而不可及。它们生活在海水表面，是金枪鱼、马林鱼和鲭鱼等各种鱼类的捕食对象。但是它们有能力冲出危险，通过高速击拍它们不对称的叉状尾鳍（下叶长于上叶）获得足够的速度腾空出水。就像展开翅膀一样，当飞鱼张开长而尖的胸鳍时，它可以在空中滑翔上百米。到了夜间，飞鱼变得相对容易接近，因为它们会缓慢地游在靠近水面的地方捕食浮游动物。在平静的海洋中，迈克尔得以慢慢靠近这条在他面前显得放松的飞鱼。在漆黑一片的环境里，迈克尔尝试了各种各样的相机和灯光设置，同时努力跟踪着这个身长仅13厘米的拍摄对象和他的潜水船。最终，照片展现的是迈克尔对一条飞鱼"内部空间"的诠释。

尼康D4 + 60mm f2.8 镜头；f16，1/8s；ISO 500；Aquatica 防水壳；两个 Inon Z-220 水下闪光灯

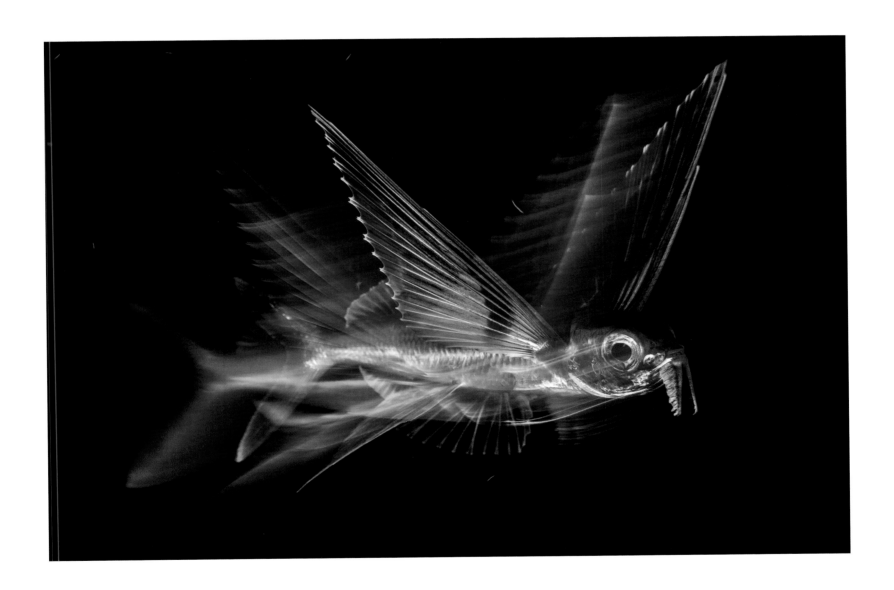

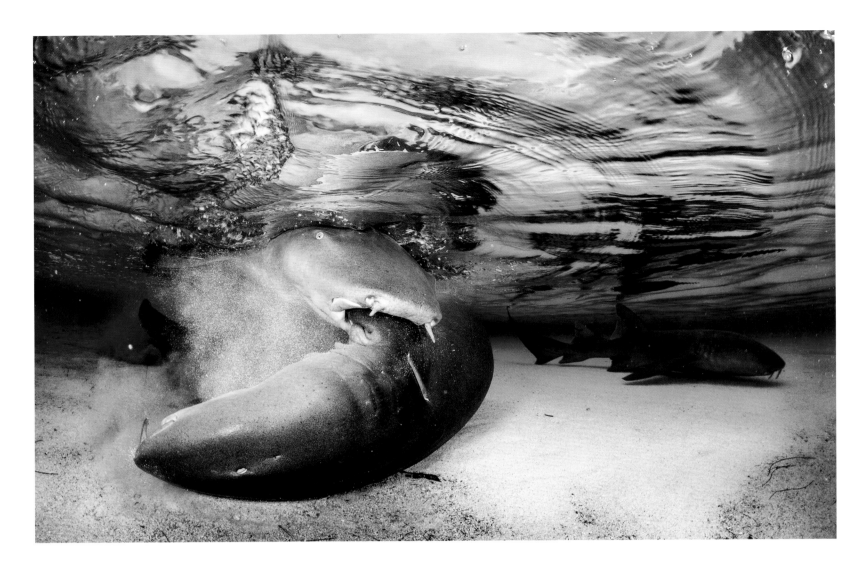

浅水中的鲨鱼交配

沙恩·格罗斯（Shane Gross）

加拿大

　　沙恩在拂晓时分醒来，听到水花四溅的声音。他匆匆忙忙从帐篷里探头张望，看到"14条铰口鲨正在及膝深的水中激烈翻腾"。沙恩知道在夏天，当日出与涨潮同时出现时，铰口鲨会游至巴哈马群岛伊柳塞拉岛的海湾进行交配。所以，前一天晚上，当看到它们朝浅滩游去时，沙恩就在海滩上露营了。铰口鲨的交配完全称不上温柔。雄鲨会咬伤雌鲨的胸鳍，将后者翻转过来，再把它牢牢地推在海底。有时数条雄鲨都想和一条雌鲨交配，而雌鲨为了躲避与雄鲨的接触，会试图游入浅水区，将胸鳍埋在沙子中。沙恩设法接近一对正在交配的铰口鲨，抓拍到它们的小眼睛，同时避免妨碍其他鲨鱼的行动。

尼康D90 + 图丽 10 – 17mm f3.5 – 4.5 镜头，焦距10mm；f14，1/50s；ISO 400；Aquatica 防水壳；两个Sea & Sea YS250 水下闪光灯

深蓝之下

沙恩·格罗斯

加拿大

　　在伊柳塞拉岛蓝宝石洞寒冷而清澈的海底，漂浮着一条巴哈马穴居鱼。为了躲避光线，这条身长约18厘米且近乎失明的巴哈马穴居鱼紧挨着一侧，缓慢地蜿蜒前行。沙恩已经寻找了很多次了 —— 这一物种只在巴哈马群岛十几个内陆深坑里有发现，这些深坑是石灰岩受地下水侵蚀后形成的，洞底连接着海洋。这种鱼在表层淡水和深层咸水之间游动，以虾等无脊椎动物为食，对水质的变化非常敏感。这个深坑四周环绕着六米高的悬崖，很难接近。"我用绳子先把相机和潜水装备放下去，"沙恩说，"然后我自己再跳入水中。"最后，他发现了一条不太怕人的鱼。上方是阳光普照的世界，而鱼则置身于树影婆娑的水面下方，营造出独特的空间感。

尼康 D500 + 图丽 10 – 17mm f3.5 – 4.5 镜头，焦距11.5mm；f22，1/250s；ISO 1000；Aquatica 防水壳；两个 Sea & Sea YS250 水下闪光灯

瓶屋守卫

韦恩·琼斯（Wayne Jones）

澳大利亚

　　在菲律宾马比尼海岸的沙质海床上，一条短身裸叶虾虎鱼正在守护着它的家 —— 一个废弃的玻璃瓶。这条虾虎鱼还有一名同伴，它们身长均不到四厘米，选择了这个瓶子作为一处完美的临时居所。雌鱼会产下好几批卵，雄鱼则负责在入口处值守。韦恩把相机摆放在狭窄瓶口前方几厘米处，再放置两个闪光灯：一个位于瓶子底部，用于照亮瓶子内部；另一个在前方，用于照亮虾虎鱼独特的惊讶表情。韦恩选择了浅景深，然后对焦在虾虎鱼凸出的蓝色眼睛上，借助鱼的动态将其他特征模糊成一片朦胧的黄色，同时用瓶子的圆形开口勾勒出鱼的特写。

佳能 EOS 5D Mark IV + 100mm f2.8 镜头 + Nauticam 超微距转换镜（SMC-1）；f8，1/200s；ISO 200；Nauticam 防水壳；两个 Sea & Sea 水下闪光灯

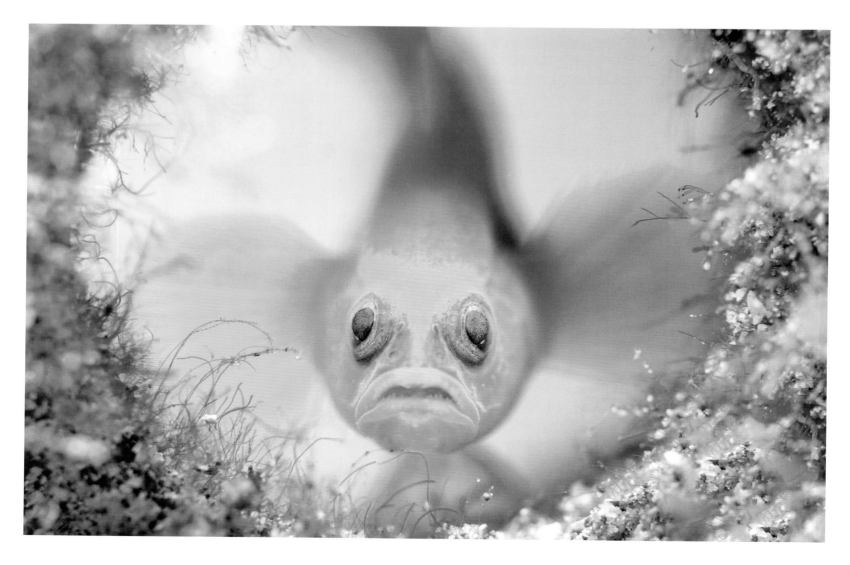

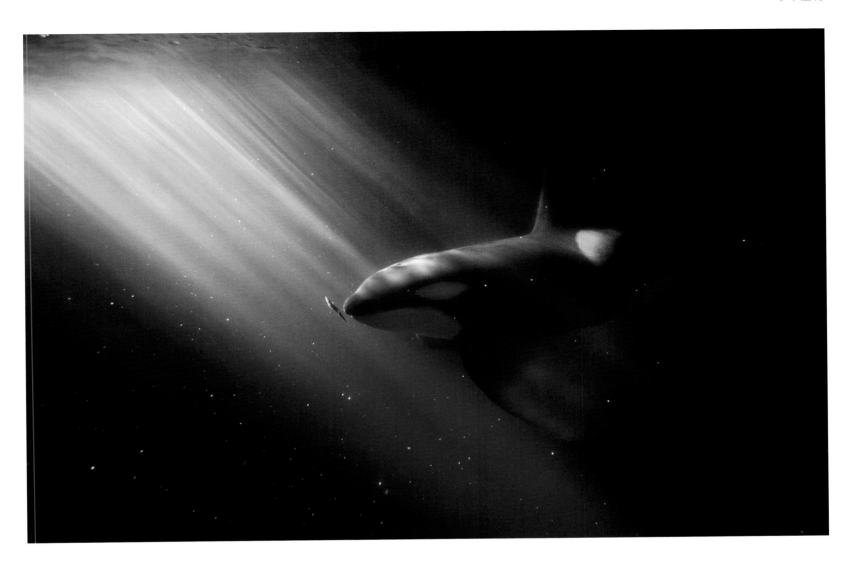

夜宵

艾于敦·里卡森（Audun Rikardsen）

挪威

　　艾于敦一直期待着能有机会记录虎鲸在黑暗中持续觅食的场景，而在挪威北部特罗姆瑟附近的冷湾，"天时地利人和"最终得到了统一。时值极夜，正午时分地平线上只有数小时的昏暗光线。大量鲱鱼在峡湾越冬，吸引了鲸和渔船的注意力。渔船通常在黑暗中捕鱼，虎鲸一听到渔船拉网的声音就知道很可能收获一顿唾手可得的午餐。"当一名船员结束了捕鱼并取回渔网时，"艾于敦解释说，"还能看见虎鲸继续吞食在渔船四周游动的鲱鱼。"应他的要求，渔民们把最强烈的灯光照向海面。尽管海洋寒冷而漆黑，艾于敦还是成功拍到了鲱鱼鳞片中的一头虎鲸，它在黑暗中捕猎最后几尾鱼，此情此景被船上的灯光短暂地照亮。

佳能 EOS 5D Mark IV + 14mm f2.8 镜头；f2.8，1/80 s；ISO 1600；Aquatech 防水壳

城市野生生物

优胜者

横穿马路

马尔科·科隆博（Marco Colombo）

意大利

 马尔科驾车缓缓行驶在意大利亚平宁山脉的阿布鲁佐、拉齐奥和莫利塞国家公园的乡间，一个移动的影子吸引了他的目光。夜已深了，马尔科推断这可能是一头亚平宁棕熊而不是鹿在等待过马路。于是他停下车，关掉车灯，不给动物造成压力。就在他换好镜头，准备透过挡风玻璃拍照的短短几分钟内，棕熊从阴影处现身，穿过马路，消失在了黑暗的树林里。贴有自然旅游海报的背景弥补了光线微弱的缺陷。亚平宁棕熊是一种独居、性格温和且极度濒危的棕熊亚种 —— 大多数远离人类。不过，也有个别棕熊会冒险进入村庄偷袭菜地和果园，尤其是在冬眠前夕，因为它们需要储存过冬的脂肪。这使得亚平宁棕熊面临被汽车撞击、遭受报复性毒害和骚扰的风险：社交媒体上就曾出现过棕熊被汽车追逐的视频片段。目前亚平宁棕熊大约仅有 50 头，每一头棕熊的死亡都是一场灾难。人熊共存并非无法实现，但前提是保持距离。果园周围的电子围栏有助于阻止棕熊进入村庄，公众教育则能保护棕熊和由此衍生而来的生态旅游。

尼康 D700 + 28 – 70mm 镜头，焦距 70mm；f4，1/50s；ISO 6400；MaGear 背带

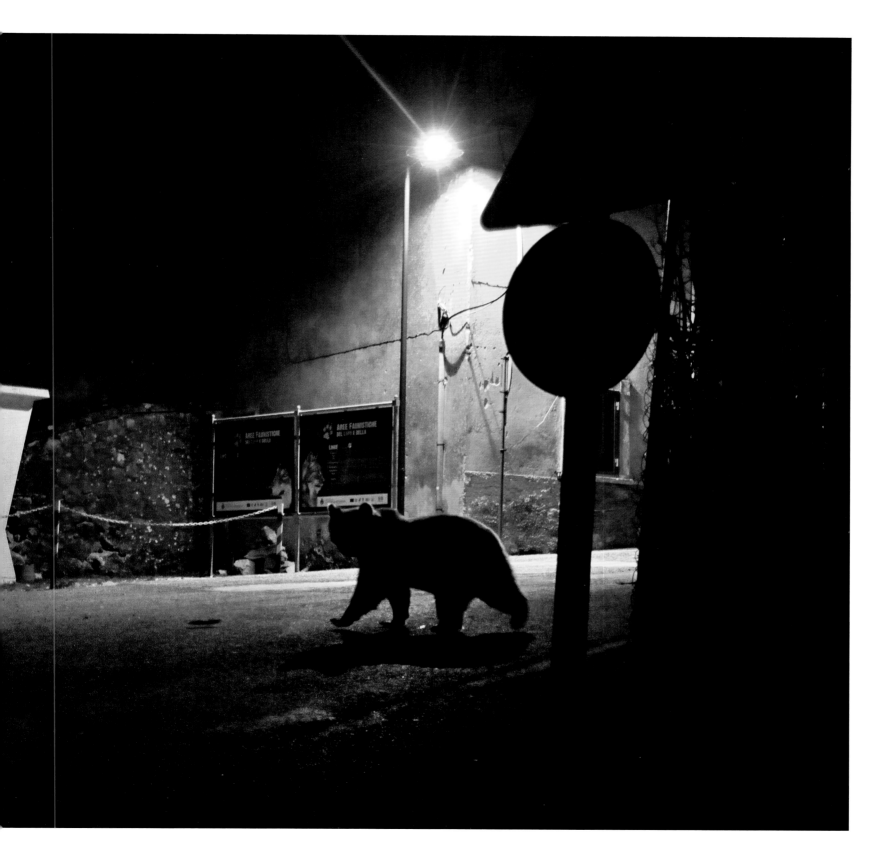

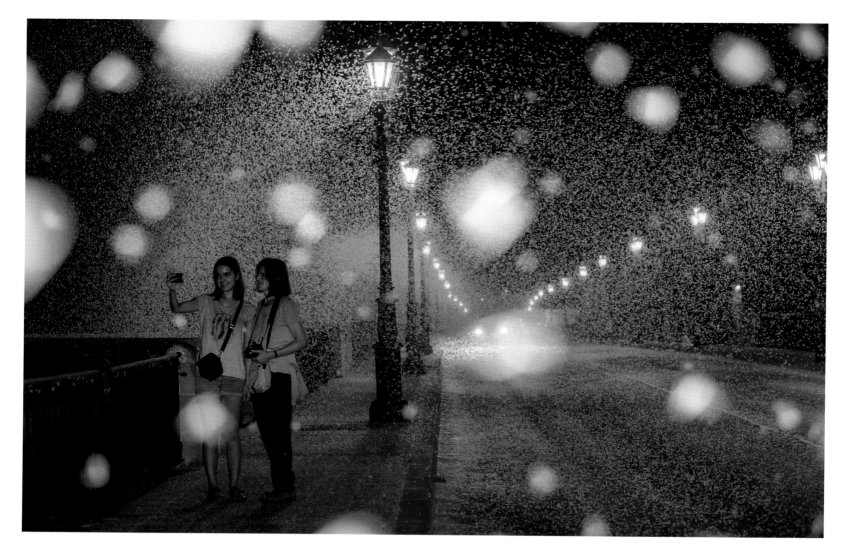

误入歧途的蜉蝣

何塞·曼努埃尔·格兰迪奥（Jose Manuel Grandío）

西班牙

　　在西班牙小城图德拉，一场羽翼风暴为埃布罗河桥上的观光客贡献了一出壮观的景象。这既是一个奇迹，也是一场悲剧。在由数百万只蜉蝣组成的庞大集群面前，连汽车都要减速。这场奇观发生在每年 8 月中旬至 9 月中旬的一个晚上。蜉蝣成群结队地从河里出现，蜕皮后羽化为带翼的成虫飞向天空，拥抱交尾。交尾场面可能仅仅持续 15 分钟。雄性随后死去，雌性则飞向上游产卵。然而在照片中，黑暗路面上反射的灯光像是河面上的月光，诱使雌性飞到柏油路上。如此大规模徒劳无功的场景还是没能劝服当地政府关掉路灯，让爱的夏夜孕育出新生代。

尼康 D4 + 24 – 70mm f2.8 镜头；f4，1/125s；ISO 1600；尼康 SB-800 闪光灯

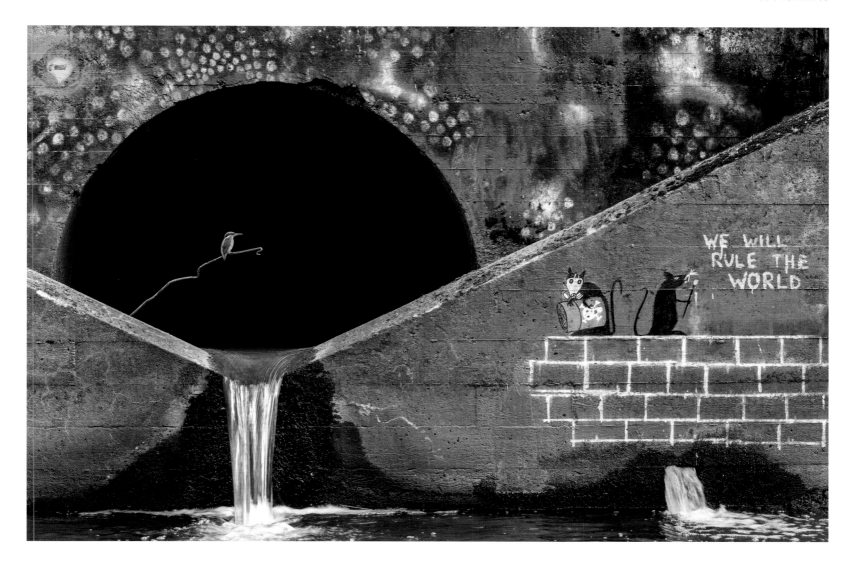

都市渔夫

费利克斯 · 海因森伯格（Felix Heintzenberg）

德国 / 瑞典

　　排污管开口处的生锈金属杆是一对翠鸟最喜欢的栖息点，站在这里，下方水中的小鱼群（大部分是拟鲤）一览无余。鱼群和翠鸟的出现表明，河流在经过瑞典南部伦德的污水处理厂处理后，变成了干净的水。春天，费利克斯会定期来到他家附近霍耶河（River Höje）流经城市的河段，了解这对翠鸟的捕鱼习惯。费利克斯认为这个五颜六色的地方很有出片的潜力，于是他调整了金属杆的角度，这样一来，在柔和的闪光下，你可以在黑漆漆的开口处看到一只栖息的翠鸟。接下来费利克斯面临的挑战则是应付路人的疑问，他们很好奇为什么他把镜头对准了下水管道。

佳能 EOS-1D X ＋ 100 – 400mm f4.5 – 5.6 镜头，焦距 110mm；f14，1/25s；ISO 100；Speedlite 580EX II 闪光灯 ＋ 两个 540EZ 闪光灯；三脚架；普威 Plus II 无线引闪器；掩体

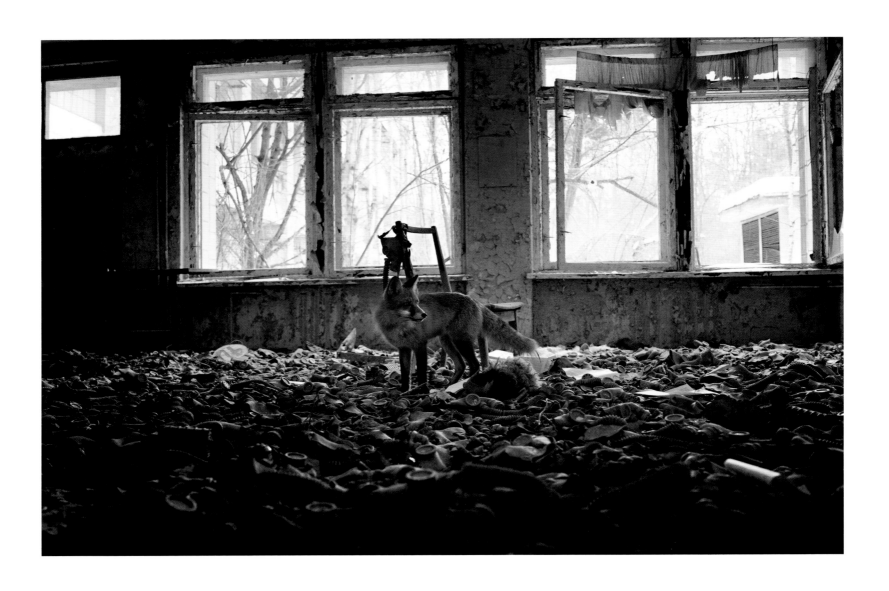

学校观光

阿德里安·布利斯（Adrian Bliss）

英国

　　阿德里安探索废弃的教室时，这只赤狐小跑着进来，也许它对人类感到好奇，又或者只是在巡视。它在厚厚一堆儿童防毒面具上稍做停留，阿德里安只来得及拍下一张照片，然后它便从一扇破窗离开了。1986 年切尔诺贝利核电站发生灾难性爆炸后，位于乌克兰普里皮亚季的这所学校连同整个城市都遭到了遗弃，这里距离事故现场仅三千米。那是有史以来最严重的核事故，整个欧洲地区都蔓延着放射性物质。普里皮亚季的建筑物变得衰败不堪，而且还被洗劫一空（抢劫者认为儿童防毒面具是冷战遗留物，因此毫无价值）。该城市位于方圆 30 千米的生存禁区内，只有经过许可的个人才能进入。在人类缺席的地方，森林重新掌管了地盘。野猪、鹿、麋鹿、猞猁等动物正重归此地，甚至还有棕熊和狼的踪影。阿德里安被劝告不要进入禁区中的某些区域，因为那里的辐射能级依然很高，并且辐射对动物的长期影响远未明朗，但野生生物似乎正在这里蓬勃生长。

索尼 RX1Rii + 35mm f2 镜头；f3.2，1/125s；ISO 2000

烟熏浴

汤姆·肯尼迪（Tom Kennedy）

爱尔兰

　　一个寒冷的 11 月早晨，汤姆从自家位于爱尔兰南部的起居室窗户向外扫视，看到一只秃鼻乌鸦正栖息在邻居家烟雾弥漫的烟囱之上。它展开双翅，让刚刚还在燃烧的烟雾将自己吞没。几分钟后，这只秃鼻乌鸦显然无法再继续忍受高温和浓烟了，于是跳到电视天线上凉快一下。然后，秃鼻乌鸦又飞回烟囱，开始下一段"疗程"，其间它一直在梳理羽毛。这只秃鼻乌鸦大概是在利用烟雾熏蒸羽毛和皮肤来清除寄生虫，例如虱子、螨虫和蜱虫等。其他能让羽毛远离虫害并保持良好状态的手段还包括灰尘浴和各种各样的"蚁浴"技术（在蚂蚁巢穴上滚动，刺激蚂蚁释放蚁酸，或用其他刺激性物质涂抹自己）。烟熏浴在诸如秃鼻乌鸦、寒鸦和乌鸦等聪明的鸦科动物中曾经非常普遍，但现在随着明火减少，这一场景已经相当罕见。不过，也有人曾看到过秃鼻乌鸦在闷燃的烟头上熏蒸羽毛。

松下 Lumix DMC-FZ200 + 108mm 镜头；f4，1/400s；ISO 100

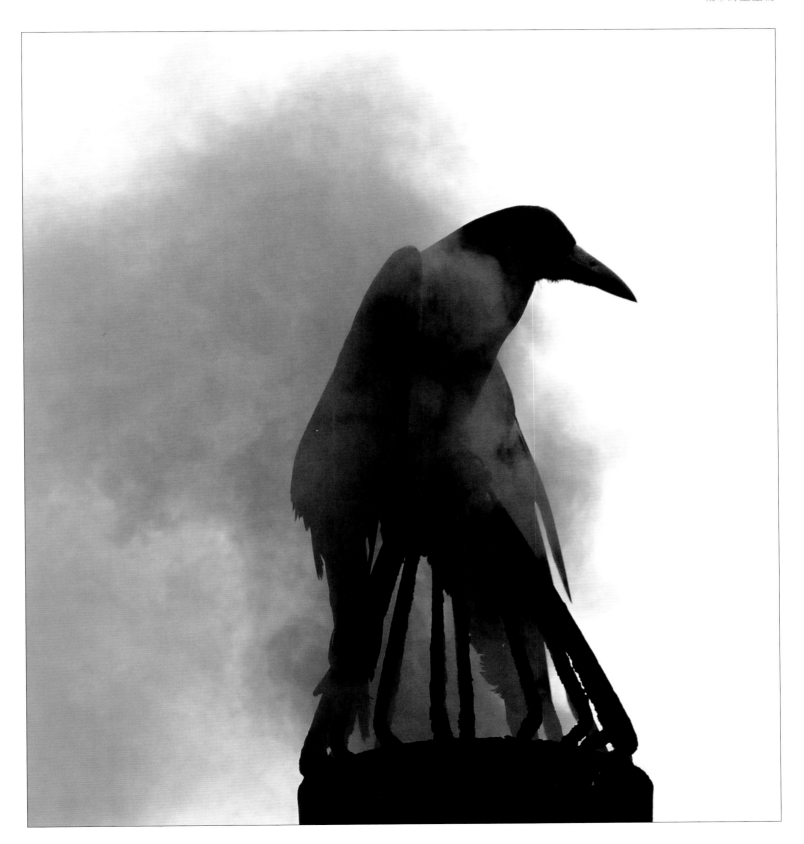

家在农场

卡林·艾格纳（Karine Aigner）

美国

　　每天下午当太阳开始落山，短尾猫就会带着小猫们来到木质平台上喝水、放松玩耍。它们的巢穴位于得克萨斯州南部一座偏远的农舍下面，农舍主人会定期为鸟儿放好饮用水。最初，一丝人声或一个人影都会吓得短尾猫落荒而逃。然而，春去夏至，卡林一直耐心地在附近等待并观察，短尾猫对她的信任也与日俱增。最后，短尾猫不仅允许卡林坐在木质平台上，而且还允许她跟着它们进入周围的灌木丛。到了夏末，母猫甚至放心地将小猫留在平台上，它自己单独去狩猎，即便当时卡林还在平台上。"我们是共存的关系，"卡林表示，"我去那里是为了从土地中得到治愈。短尾猫则是利用人类的建筑物养家糊口。我们在彼此的世界里寻找庇护。"人们往往认为短尾猫是害兽，为了娱乐或皮毛而猎杀它们。卡林却视它们为有血有肉的个体——勇敢的雌猫、好奇的雄猫以及焦虑的兄弟。"我看着它们学习技能，我听到它们因母亲晚上独自出门而大叫，我看到它们跌跌撞撞地前去迎接归家的母亲。我目睹了学习、爱、恐惧和亲情……这位母亲也教会了我信任的真谛。"

佳能 EOS 5D Mark III + 16－35mm 镜头；f16，1/800s；ISO 1600

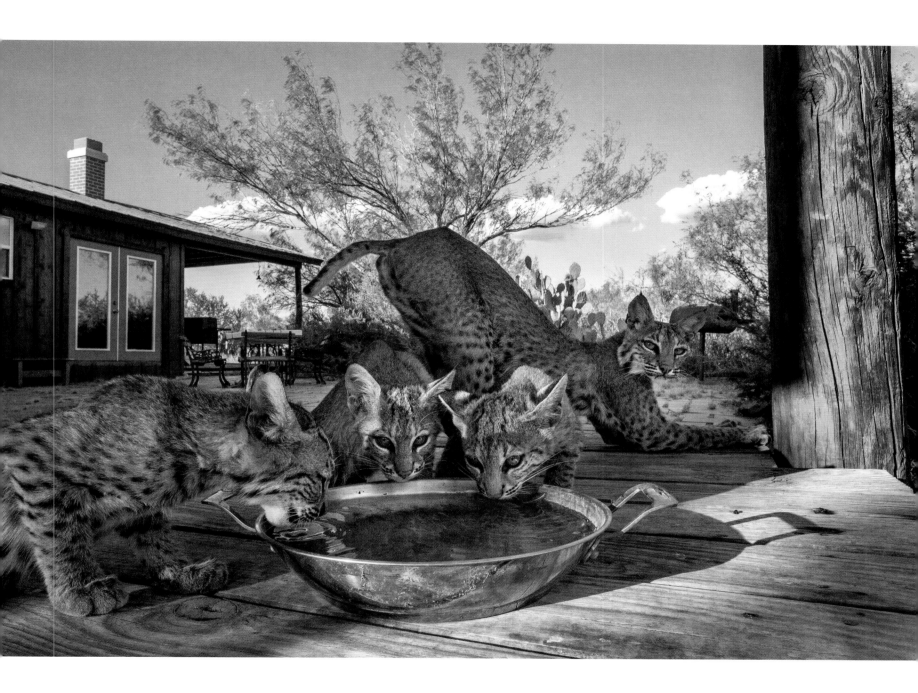

地球环境

风扫

奥兰多·费尔南德斯·米兰达
（Orlando Fernandez Miranda）

西班牙

　　奥兰多矗立在纳米比亚的沙漠海岸线高高的沙丘之上，这里是风雕沙堆与大西洋巨浪的汇合点，他面对着三种不同的气象要素：猛烈的东北风、午后温暖的阳光以及氤氲的海洋雾气。这些模糊了他望向偏远荒凉的骷髅海岸的视线。如此多样的天气在这片沿海荒野并不罕见。自好望角向北流动的本格拉寒流带来的冷风与干旱的纳米布沙漠所产生的热量交融在一起，从而形成了定期笼罩海岸的浓雾。当浓雾涌向内陆时，雾气中的水分便成为干燥沙丘中植物和昆虫的生命线。构图时，奥兰多以前方迤逦的陡峭沙脊作为对焦点，确保右侧经风雕琢而成的连绵沙丘清晰可见，同时将远处雾气缭绕的海岸作为一道神秘的地平线。

佳能 EOS 5D Mark III + 70 – 200mm f2.8 镜头，焦距110mm；
f11，1/500s；ISO 100

三角洲艺术

保罗 · 麦肯齐（Paul Mckenzie）

爱尔兰

当保罗飞越肯尼亚和坦桑尼亚两国边界的南埃瓦索恩吉罗河三角洲上空时，下方的景色令他深深倾倒：这是一片卷须状的水网，水中的绿藻将其染上了碧绿的色彩，在河流沉积物间四处扩散。更加模糊的格线则显示了小红鹳觅食时留下的痕迹。在过去的12年里，保罗每年都会飞越三角洲，观察降雨波动和泥沙沉积给三角洲形态带来的千变万化。埃瓦索恩吉罗河向南流经肯尼亚，最终注入坦桑尼亚北部的纳特龙湖，这片盐碱水域是小红鹳的主要繁衍地。小红鹳从河中饮取淡水，并清理羽毛上的盐花。当保罗的小飞机最后一次飞临这片宛如蕨类植物的地带时，他从敞开的舱门取景，在摆脱了湍流的影响后，捕捉到了大自然中淤泥与流水的奇妙组合。

佳能 EOS 5D Mark IV + 24 – 105mm f4 镜头，焦距32mm；f4，1/5000s；ISO 400

月光下的多洛米蒂

格奥尔格·坎蒂奥勒（Georg Kantioler）

意大利

　　在山峰壮观而嶙峋的剪影的衬托下，云朵御风而行，在夜空中疾驰而过，被月色照亮，格奥尔格静静地观赏着眼前这一景象。研究了月球轨道后，他知道在这个特殊的夏夜，满月将出现在奥德山（Odle，意为"针"，恰如其名）的尖峰附近。这是一片紧凑密集的山脉，离他位于意大利南蒂罗尔的家很近。奥德山高耸于贝茨－奥德自然公园（Puez-Odle Nature Park）的富内斯山谷和加迪纳山谷之间，是联合国教科文组织世界自然遗产地——横跨意大利东北部的多洛米蒂山的组成部分。格奥尔格用1分45秒的长曝光追踪夜间发光云的行迹，当云朵以夜空为幕布作画时，他营造出一种奇妙的幻觉，仿佛有大团烟雾从轮廓分明的峰顶滚滚而来。

佳能 EOS 5D Mark IV + 100－400mm f4.5－5.6 镜头，焦距 286mm；f16，105s；ISO 50；快门线；曼富图三脚架＋球形云台

地内之火

丹尼斯·布德科夫（Denis Budkov）

俄罗斯

在俄罗斯远东堪察加半岛普洛斯基·托尔巴齐克火山（Plosky Tolbachik volcano）的一侧，距离丹尼斯所站之处几米开外，一条灼热的熔岩河在托尔巴金斯基·多尔熔岩高原（Tolbachinsky Dol lava field）的地壳下方流动。前方，一股浓密的气体从一个深深的裂缝中升腾而出——而裂缝下方，炽热的熔岩流闪烁着红光——仿佛"潜龙的呼吸"。想要再往前靠近一步已是天方夜谭。随着太阳落在丹尼斯身后，温暖的阳光洒在火成岩之上，云彩也被涂抹上了与发光裂缝相同的色调，他把眼前的景象连同远处的博尔沙亚·乌迪纳火山（Bolshaya Udina volcano）一同纳入镜头之中。堪察加半岛是全球最活跃的火山区之一，目前半岛上160多座火山中有28座为活火山。普洛斯基·托尔巴齐克火山于2012年11月下旬开始喷发（距上次喷发已有36年）。丹尼斯拍摄这张照片时，距离2013年9月火山喷发结束还有一个月，他脚下凝固的熔岩已经厚达50米，火山产生的熔岩流也已延伸了20千米。五年后，熔岩高原上仍然可以看到炽热的熔岩——尽管这条深深的裂缝已然在冷却后成为一个巨大的洞穴。游客不顾高温和潜在的危险，纷纷前往参观。

佳能 EOS 5D Mark III + 24 – 70mm 镜头，32mm + ND 渐变滤镜；f10，1s；ISO 1000；曼富图三脚架 + 百诺球形云台

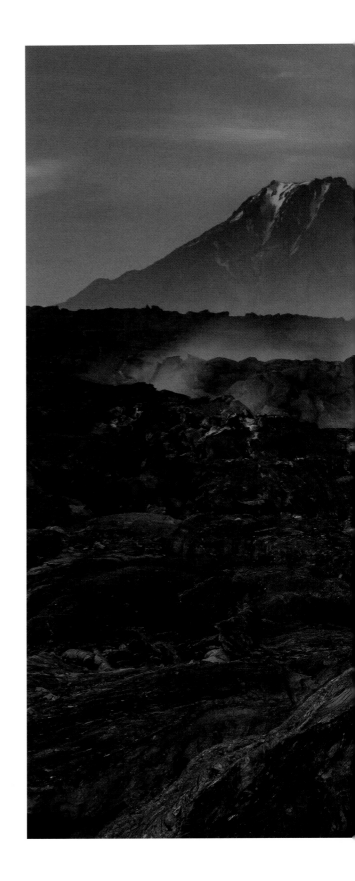

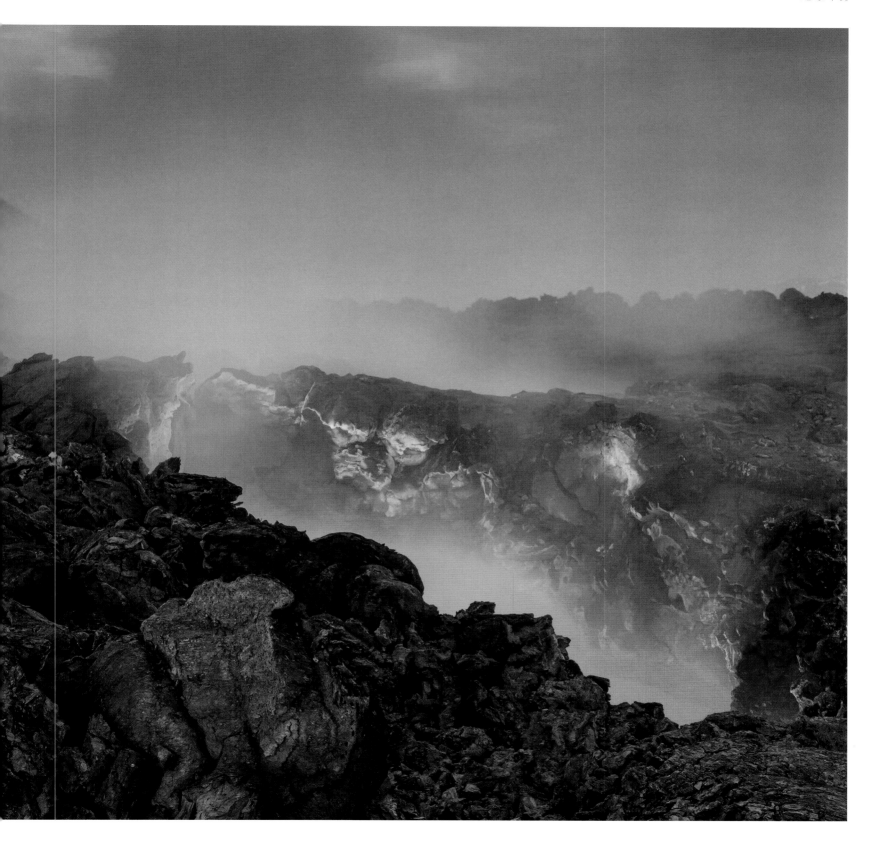

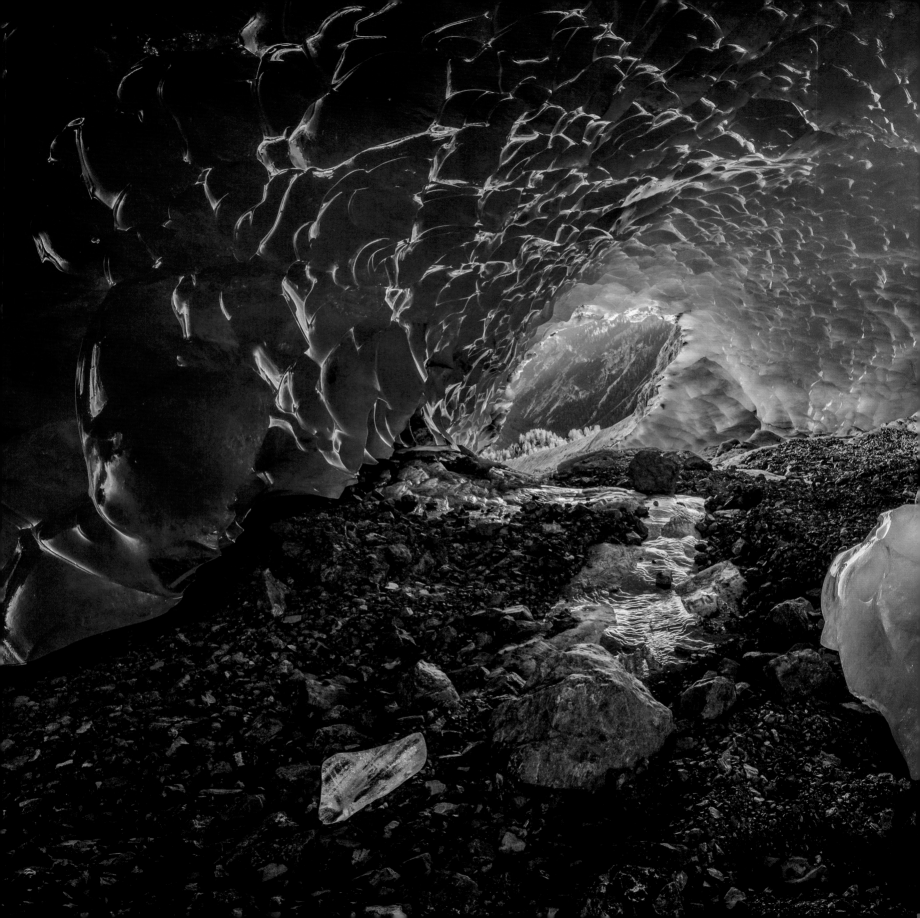

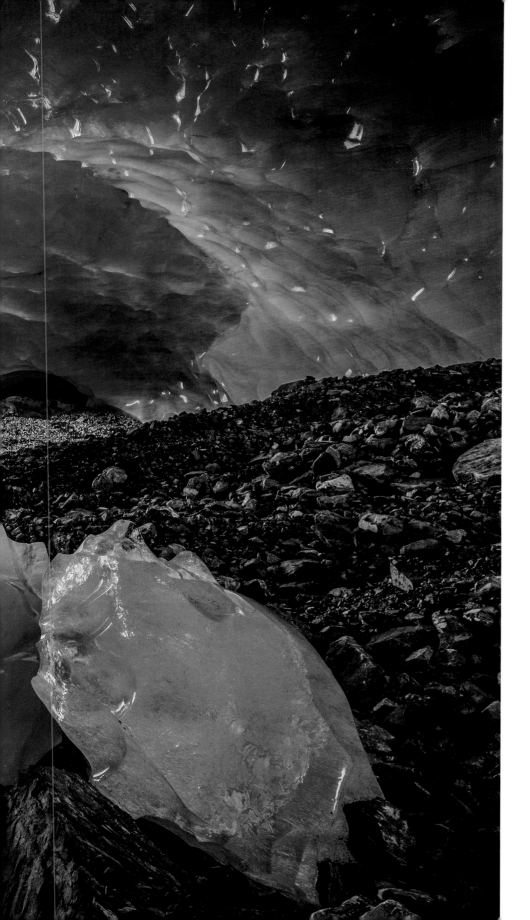

冰洞之蓝

格奥尔格·坎蒂奥勒

意大利

　　伴随着连续不断的滴水声和上方冰川移动时发出的令人不安的嘎吱声，格奥尔格试探性地进入了冰洞。甫一入内，他就沉浸在凉爽的蓝色世界里。这是他第五次前往意大利北部斯泰尔维奥国家公园探索冰川下方的深洞。上一回他在夏季展开尝试，但高温导致大量冰雪融化，洞穴变得非常危险，最后行动不得不终止。事实上，在过去的 30 年间，全球气候变暖和降雪变少大大加速了冰川的收缩速度。阳光不仅从主洞口射入，还透过格奥尔格身后的另一个入口倾泻而下，因此洞穴里的自然光线相当充足，格奥尔格可以用慢速快门拍摄场景。为了让洞穴内部、远处沐浴在阳光下的落叶松以及阿尔卑斯山的景色获得理想的曝光，他使用高动态范围（HDR）技术将这三者融合在一起，创造出一幅合成图，再现了置身冰洞之中时那"惊心动魄、令人望而却步的体验"。

佳能 EOS 5D Mark IV + 适马 12 – 24mm f4 镜头，焦距 17mm；f20，1/5s；ISO 200；快门线；曼富图三脚架 + 球形云台

创意摄影

冰中泳池

克里斯托瓦尔·塞拉诺

西班牙

　　这一天是阴天，正是展示冰层纹理的完美天气，克里斯托瓦尔在南极半岛西海岸的埃雷拉海峡四处查看。持续不断的水流穿过这片相对平静的水域，水面上漂浮着大大小小各式各样的冰山。这些巨大的冰冻淡水块从冰川、冰架或更大的冰山上断裂开来（剥落）。世人皆知冰山的壮丽——它们高耸在海面之上，更为庞大的体积隐藏在水下——但俯瞰冰山的视觉冲击却鲜有人知。克里斯托瓦尔选择了一座理想的冰山——大约40米长、14米高——然后将低噪声无人机升空，让它高高地飞越冰川顶部，以免干扰任何可能在上面休息的野生动物。无人机的全新视角展现了一座由刺骨寒风和极地海洋联手打造的冰雕。温暖的空气融化了冰雕部分表面，在绵长的冰面形成了一个清澈的心形水池。食蟹海豹在夏季蜕毛后呈现深色，它们流线型的外形衬托着这一被深暗海水四面包围的冰池。

大疆 Phantom 4 Pro Plus + 8.8 – 24mm f2.8 – 11 镜头；f4.5，1/120s；ISO 100

简约之美

特奥·博斯博姆（Theo Bosboom）

荷兰

　　在一个浅浅的潮汐池里，褐藻和泡叶藻零落而鲜艳的叶片在白色的沙滩上形成了一幅抽象画。它们原来生长在苏格兰外赫布里底群岛刘易斯岛曼格斯塔海栈（Mangersta Sands）周围的岩石上，在海浪的冲刷下漂到了沙滩上。这些海藻长有气囊，能使叶子漂浮在阳光下的水面上，从而进行光合作用。而生长在有湍流波浪区域的海藻很可能没有气囊，一旦海浪将海藻的固着器与岩石撕离，可以大大降低海藻被冲走的风险。特奥使用偏振滤光片避免光线反射以呈现水面下的细节，并在风平浪静、海藻不再漂移时，试验了不同的焦距。他最终创作了这幅作品，展示了他所热爱的"由大自然自身创造的结构和图案的简约美"。

佳能 EOS 5DS R + 70 – 200mm f2.8 镜头，焦距125mm + 偏振镜；f14，1/4s；ISO 200；捷信三脚架 + Really Right Stuff 球形云台

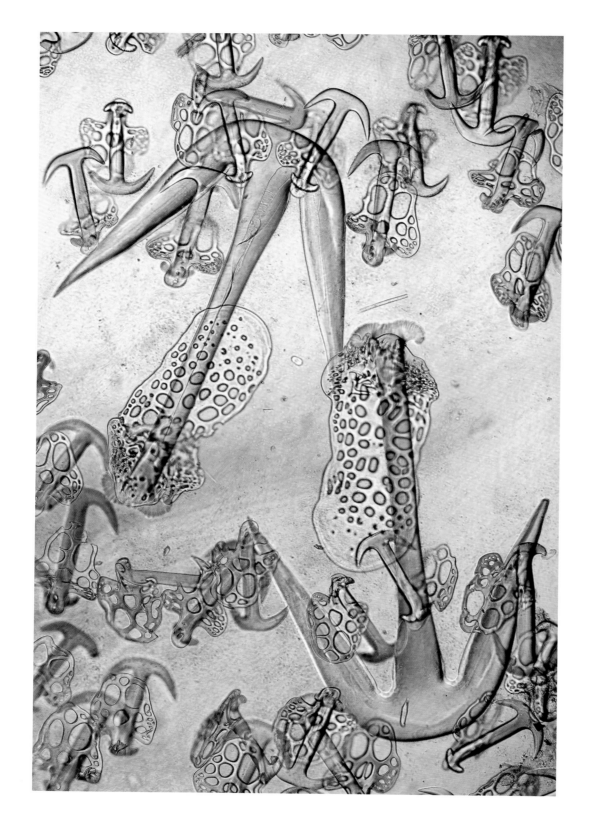

袖珍骨针

戴维·梅特兰（David Maitland）

英国

在高倍显微镜下，嵌在海参皮肤中的微小钙质骨针宛如锚的集合。这一排排尖利的骨针由方解石微晶组成——每排骨针都与锚板相连——保护着这种海洋无脊椎动物的柔软躯体。骨针也有助于辨别生活在全球海底的各种海参。这一节片来自博物馆的古老标本，较大的"锚"经鉴定是指状柄锚参（*Oestergrenia digitata*），它是一种细长如蠕虫的海参，捕获于苏格兰加洛韦卢斯海滩一处隐蔽的海湾。通过使用"微分干涉反差"照明系统，戴维揭示了海参皮肤组织的三维特性。

佳能 EOS 5D Mark II + 奥林巴斯 BX51 光学显微镜 + 10 × 0.4 物镜；1/6s；ISO 50

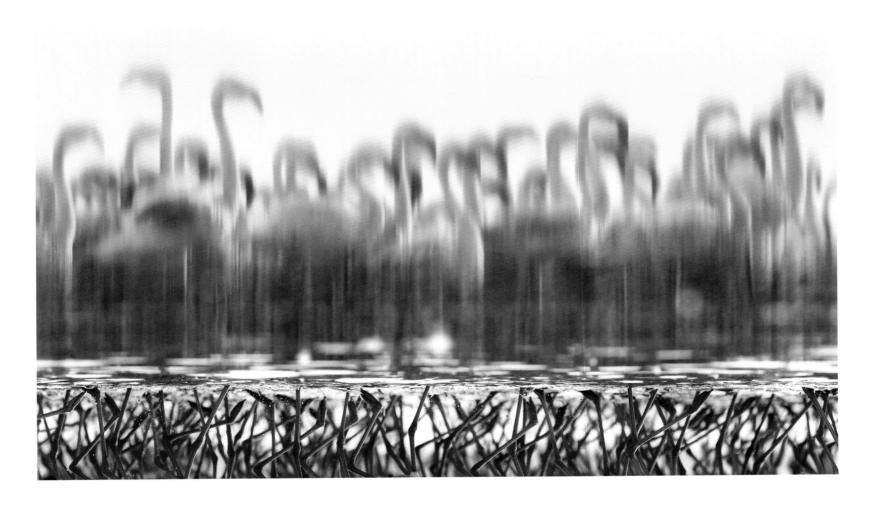

倒置的小红鹳

保罗·麦肯齐

爱尔兰

小红鹳步履一致地行走在肯尼亚东非大裂谷博戈里亚湖的浅水区，它们的倒影映在碱水湖平静的湖面之上。作为一名喜欢挑战第一印象的摄影师，保罗被鸟的清晰倒影和鸟群的粉红色调所吸引，这是一个适合进行摄影试验的场景。他俯卧在湖边厚厚的泥潭里，用了一个小时慢慢地朝鸟群挪近，同时关注着小红鹳有条不紊的动作。只见它们弯下修长的脖子，用鸟喙在盐水中上下翻动，过滤出蓝绿藻等微小食物，然后齐齐抬起脑袋，向前走出一小段距离，从而获取更多的食物。保罗对焦在小红鹳的红色长腿上，并将直立鸟群的倒影也纳入镜头中，在后期制作时他将图像旋转180度，打造出一幅更为抽象的倒影图像。

佳能 EOS 5D Mark IV + 600mm f4 镜头；f9，1/1600s；ISO 1250；佳能弯角取景器 + Visual Echoes 云台底座

黑与白

幻象

扬·范德格雷夫（Jan van der Greef）

荷兰

 一只须蜂鸟正从火炬花（又名火把莲，原产于非洲，由太阳鸟等采蜜者完成授粉）小花中汲取花蜜，它双翅振动，尾翼一张一合，小小的鸟爪短暂地触碰花序，保持着完美的平衡。扬站在花边，鸟儿的行为完全如他所料。几天来，扬一直在秘鲁南部一家酒店的花园里逗留，观察蜂鸟的一举一动。他注意到有一只须蜂鸟——该物种仅见于秘鲁，其特征是长长的、黑白色的叉形尾——进食时会围绕着火炬花花序旋转。他还看到，当鸟儿在火炬花花序后方移动并且合上尾翼之时，一个漂亮的十字架图形便随之出现。为了捕捉这一奇异的景象，他静静地守候在一株火炬花的下方。事实证明，蜂鸟最喜欢的花园花蜜便源自火炬花，其花蜜有着丰富的能量。扬的轮椅座位很低，他便以天空为背景拍摄花序，再用一圈黑暗的灌木丛将其包围起来。他把相机设定为每秒拍摄14帧，并用了两天半时间才拍到完美的照片，因为十字架的出现仅在一瞬间，随后它的创造者迸发出活力，继续朝着行进路线上的下一朵花飞去。

佳能 EOS-1D X Mark II + 500mm f4 镜头；1.4x III 增距镜；f5.6，1/5000s；ISO 4000；捷信三脚架 + Jobu 悬臂云台

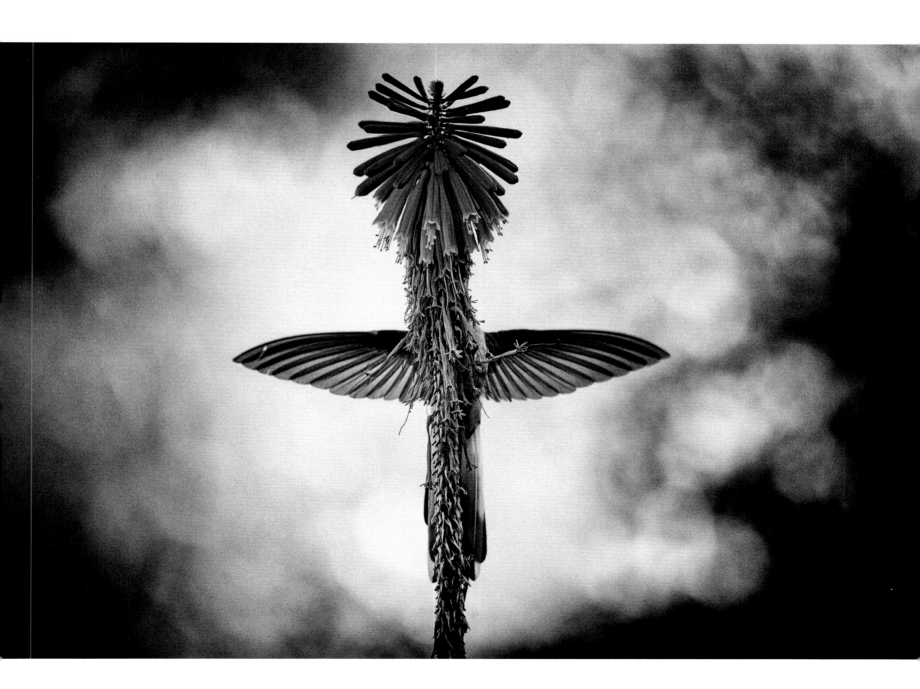

幽灵群落

杰耶什·乔希（Jayesh Joshi）

印度

　　数千个废弃的小红鹳巢穴延伸到地平线远方，这些苍白的鸟蛋犹如幽灵般的光点。2015 年，杰耶什来到了印度古吉拉特邦的盐碱泥滩 —— 小卡奇沼泽地，上一个雨季雨水稀少，导致这一大型群落附近的盐沼过早干涸，盐场工人于是提前返回了这个地区。由于面临着缺水、食物匮乏和人类干扰等多重威胁，成年小红鹳别无选择，只能抛弃它们的蛋。当看到被遗弃的鸟巢时，杰耶什感到既震惊又敬畏。他在拍摄时采用小光圈营造出大景深，凸显了群落的广阔和大规模遗弃的程度。他还用黑白两色尽情渲染出此地的鬼魅气氛。

佳能 EOS 6D + 24 – 105mm f4 镜头，焦距 90mm；f22，1/50s；ISO 100；捷信三脚架 + 曼富图球形云台

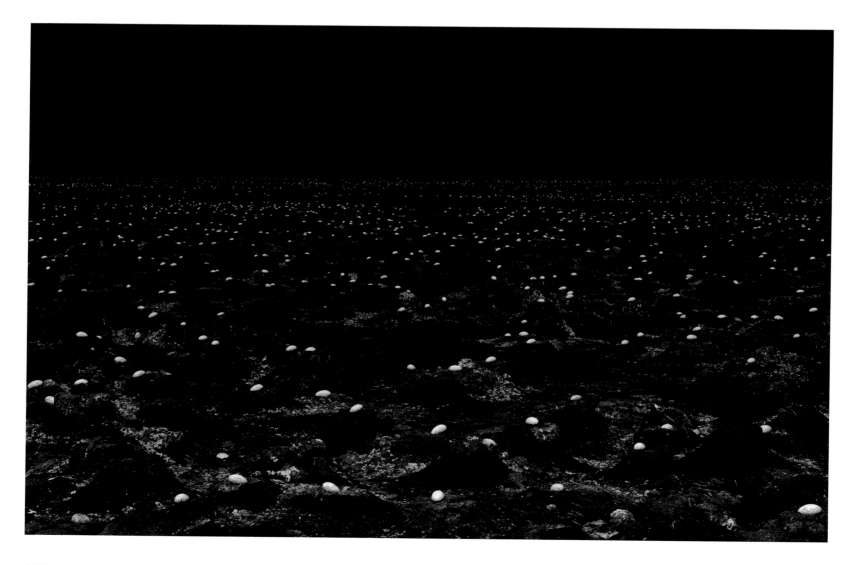

好奇的幼鲸

克里斯托弗·斯旺（Christopher Swann）

英国

　　为了观察人类，灰鲸幼崽在克里斯托弗的小船边浮出海面。就在这时，云彩掠过天空，营造出意想不到的纹理效果。通常情况下，位于墨西哥下加利福尼亚州西海岸的马格达莱纳湾总是阳光明媚。温暖的浅水区为灰鲸提供了完美的产卵区和育儿所。黑白照片突出了灰鲸幼崽头部光滑而微凹的质地。不像成年鲸，它的皮肤尚未布满藤壶和鲸虱。嘴巴占据了它脑袋的大部分。灰鲸的上颚悬挂着鲸须板，用来从海水中过滤出磷虾和其他小型猎物。但眼下，这只灰鲸幼崽只能吸食母鲸富含营养的奶水。一旦它积累了脂肪并变得足够强壮，母鲸将带领它北上，沿着太平洋海岸前往位于北极的觅食地，在那里母鲸可以恢复冬季繁殖期间减轻的三分之一的体重。

尼康 D200 + 12 – 24mm f4 镜头，焦距 12mm；f14，1/200s；ISO 200

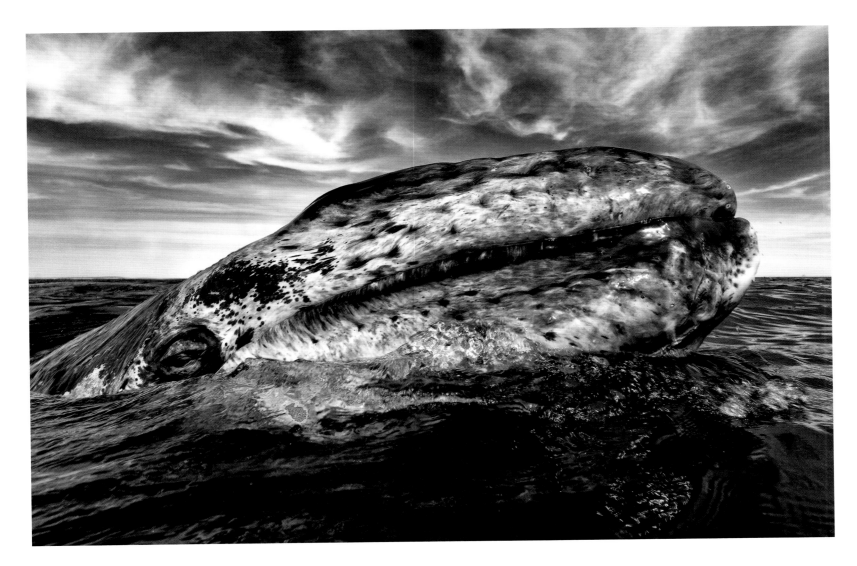

野生生物新闻摄影

优胜者

悲伤的小丑

霍安·德拉马利亚（Joan de la Malla）

西班牙

　　廷布尔是一只年轻的长尾猕猴，它下意识地把手放在脸上，试图缓解面具带来的不适感。它的主人正在训练它直立，以便在街头表演中增加更多的特技（帽子上的Badut一词意为"小丑"）。在训练或表演的间隙，廷布尔就被拴在它主人的院子里，院子位于印度尼西亚爪哇岛的泗水，边上紧挨着一条铁轨。廷布尔长大后一旦表现出攻击性，主人就会拔掉它的牙齿或者直接将它遗弃。猕猴街头表演在印尼部分城市遭到禁止，但在一些地方依然存在。它们经常要工作数小时，表演舞蹈和骑自行车等把戏。主人自己不工作时，他们或将猴子租借给他人。动物福利慈善机构正努力从政治和团体两个层面去减轻这些猴子的苦难，同时加强立法，将未经许可从野外掳走幼猴或交易幼猴定为非法行为。但福利问题反映了关乎社会公正的更加深层次的问题。霍安花了很长时间才赢得泗水猴主人的信任。"他们不是坏人，"他说，"街头表演的收益让他们有能力供孩子上学。他们只是需要找到其他谋生机会。"

尼康D810 + 24 – 70mm f2.8 镜头；f2.8，1/250s；ISO 100；Speedlight SB–800 闪光灯

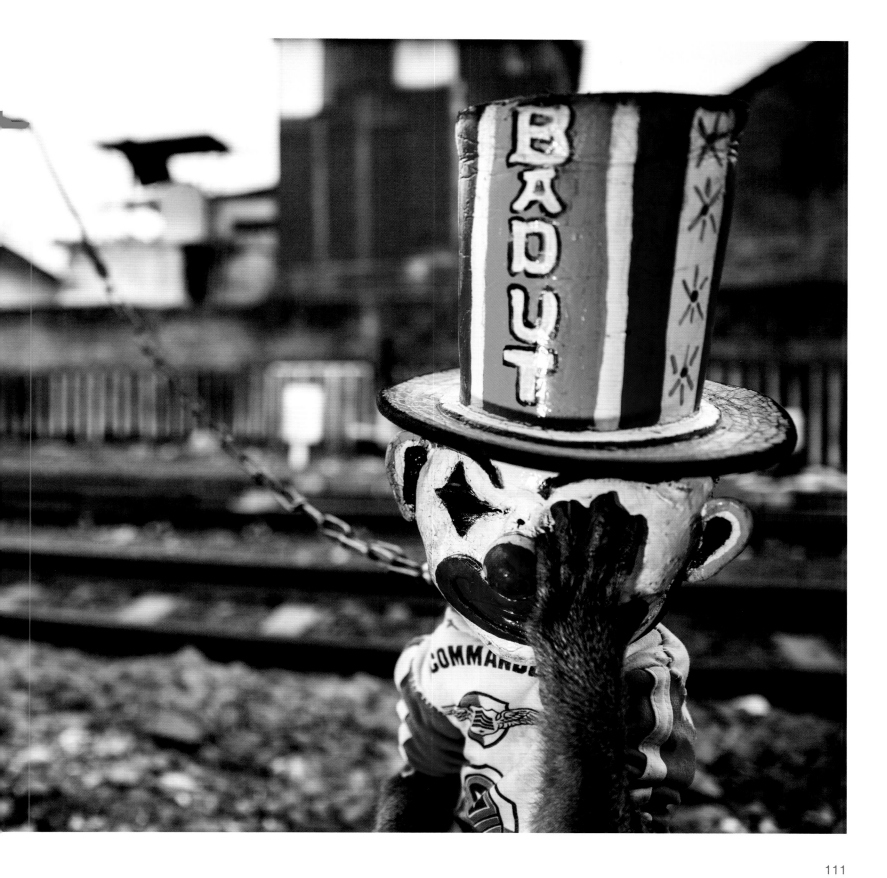

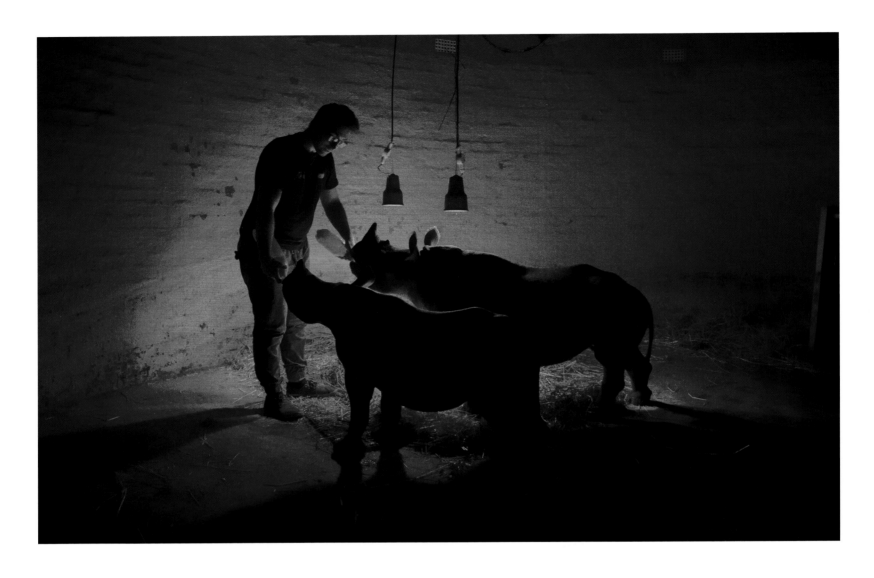

深夜喂食

苏珊·斯科特（Susan Scott）

南非

　　在凌晨两点的南非图拉图拉犀牛孤儿院，黑犀牛孤儿南迪和风暴正在温暖的红外线灯光下大口喝奶，这是护理员阿克塞尔·塔里法特地准备的。失去母亲（推测丧生于偷猎者之手）的压力阻碍了雄犀牛风暴的成长——事实上它的年龄要大于雌犀牛南迪，但后者体形更大。犀牛角被认为具有药用价值，在当今社会还是地位的象征，因此某些国家对犀牛角的需求日渐上涨。猖獗的非法偷猎之下，黑犀牛处于极度濒危的境地——幸存的仅有4000头。在南非，每年有1000多头犀牛惨遭杀戮，尤其是白犀牛——估计现存不足两万头。在这张照片拍摄九个月后，偷猎者攻击了孤儿院。阿克塞尔遇袭，两头年长的白犀牛孤儿遭到残杀。南迪和风暴幸免于难，因为它们的犀牛角太小，偷猎者认为不值得大费周章。但是孤儿院不得不关闭，小犀牛们被转移到一个秘密场所。

佳能 EOS 7D Mark II + 17 – 55mm f2.8 镜头；f2.8，1/45s；ISO 3200

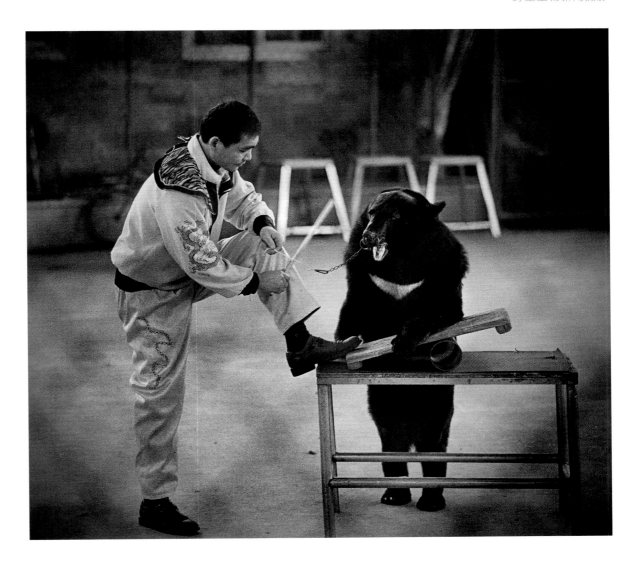

熊不可忍

布丽塔·亚申斯基（Britta Jaschinski）

德国/英国

　　这只亚洲黑熊在表演骑自行车和走钢丝等绝活时，观众欢呼喝彩。相比它幕后可能受到的虐待，这只熊在舞台上遭受的推搡和抽打只是小巫见大巫。表演的动物们被关在令人震惊的环境中忍饥挨饿，表演期间驯兽师们才会给它们食物奖励，从而确保它们的服从性。动物表演在野生动物园和巡回马戏中持续上演。这还关系到动物保护问题，因为许多表演的动物是从野外抓获的。由于栖息地日渐减少，加上盗猎者为了获取它们的身体部位而展开大面积的非法捕杀，在大部分活动领域内，亚洲黑熊的规模均呈现下降趋势。

尼康 F4 + 50mm 镜头；f5.6，1/125s；柯达 Tri-X-Pan 400 胶卷

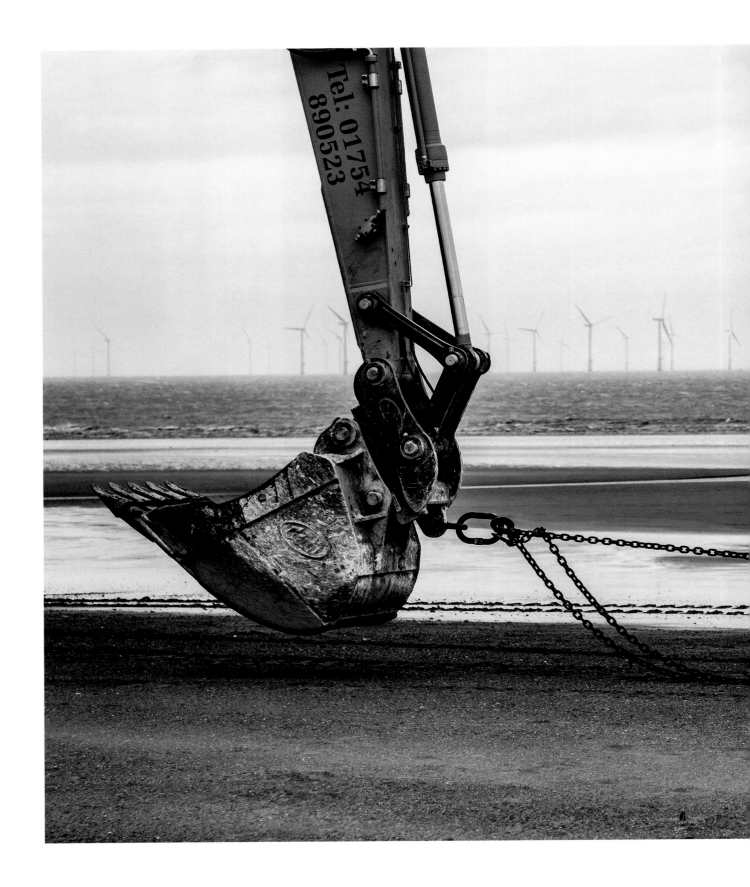

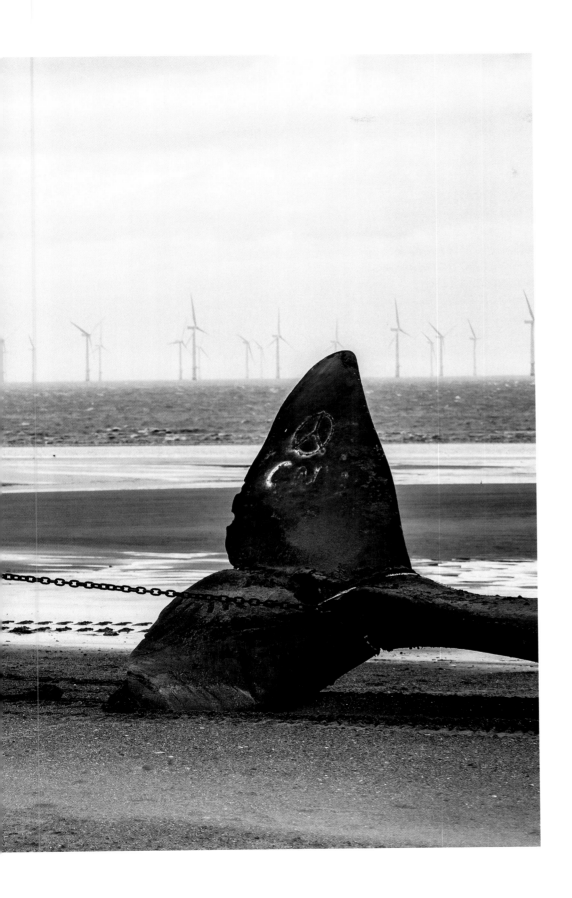

海滩废弃物

戴维·希金斯（David Higgins）

英国

在英国林肯郡海岸的斯凯格内斯附近，挖掘机拖曳着一头体长超过14米的抹香鲸尸体穿过海滩，前往垃圾填埋场。2016年初，29头抹香鲸在北海南部搁浅，其中大部分是雄鲸，图片中的这头就是其中之一。29头鲸中有五头死于英格兰东海岸，其余的则死于德国、荷兰和法国的海岸。鲸为何会游入北海，至今是个谜，但有一种理论认为，太阳风暴扰乱了地球磁场，继而影响了抹香鲸的导航系统，导致它们南下，而不是继续在挪威的深水区捕食鱿鱼。一旦抹香鲸向南游入北海的多格浅滩，就会进入浅水水域，搁浅几乎无法避免。一旦鲸被迫上到沙堤或泥滩，它们庞大的身躯和重量会令其肺部萎陷。四头在德国搁浅的鲸经检查后发现，它们的胃里残存着大量塑料垃圾，包括一张巨大的捕虾网，虽然这并不是搁浅的直接原因。除了太阳风暴和海岸线周围磁场异常外，搁浅的原因还可能与地震勘测、军事声呐等人类活动有关。但到目前为止，造成英国沿海地区鲸死亡的最主要原因是渔具的缠结。

佳能 EOS 5D Mark III + 70 – 200mm f2.8 镜头，焦距105mm；f7.1，1/125s；ISO 500；曼富图独脚架

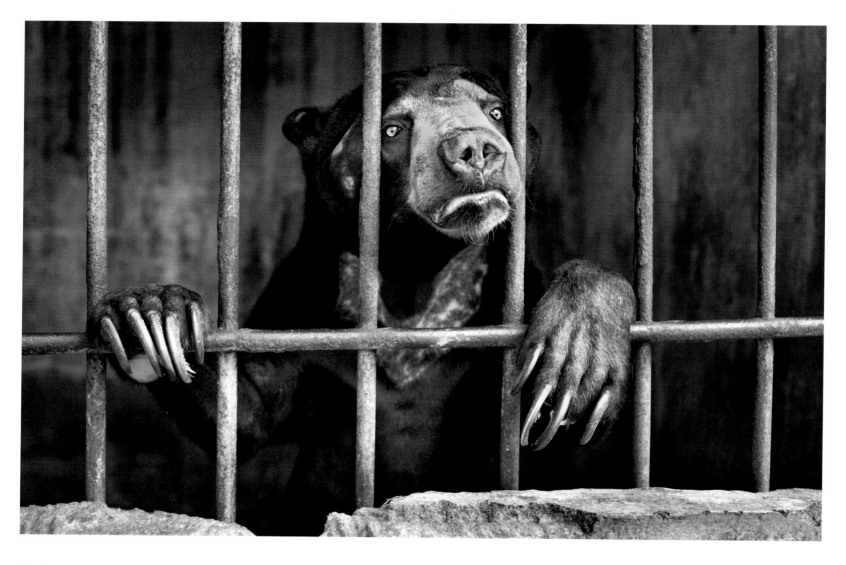

证人

埃米莉·加思韦特（Emily Garthwaite）

英国

　　一看见埃米莉，马来熊就急忙来到关它的脏笼子前面。"每次我动一下，它都会跟着我。"印度尼西亚苏门答腊一家动物园的幕后关着几只马来熊，这是其中一只，埃米莉表示那里的生存条件"令人发指"。马来熊是世界上最小的熊，目前濒临灭绝。它们大部分时间都待在东南亚低地森林的树上，以水果和小动物为食，用爪子撬开烂木寻找蛴螬。由于森林砍伐猖獗以及取用它们的胆汁和器官入药的需求，马来熊的生命受到了严重威胁。那些为了种植油棕而参与非法森林砍伐和清理的人与贩运动物脱不了干系。这只马来熊一看到饲养员便开始尖叫。那是一种令人毛骨悚然的声音。更令人心惊的是，附近的动物标本博物馆里面展示着许多穿山甲和苏门答腊虎标本。

徕卡 M240 + 蔡司 Distagon T* 35mm f2 镜头；f5.6，1/125s；ISO 1000

尸检

安东尼奥·奥尔莫斯（Antonio Olmos）

墨西哥 / 英国

　　一头年幼的雌性西伯利亚虎正在等待尸检。它瘦弱的尸体是在俄罗斯远东靠近中俄边境的小镇郊外的一辆汽车底下被发现的。它少了一只前爪。毫无疑问，这只雌虎被偷猎者的陷阱困住后，咬掉了自己的爪子。由于无法狩猎，它慢慢地饿死了。西伯利亚虎这一亚种曾经遍布俄罗斯远东、中国北方和朝鲜半岛。它们一度被猎杀到近乎灭绝，之后俄罗斯的保护工作改善了西伯利亚虎的状况，其数量或增长至 540 余只。自然环境的恶劣意味着西伯利亚虎需要巨大的活动范围才能找到足够的猎物，它们的领地是所有老虎亚种中面积最大的。然而偷猎活动——无论是获取它们的皮毛和骨头，还是捕捉它们的猎物——与非法砍伐松林一道，始终对它们构成威胁。

佳能 EOS 5D Mark IV + 24 – 70mm f2.8 镜头；f5.6，1/125s；ISO 400

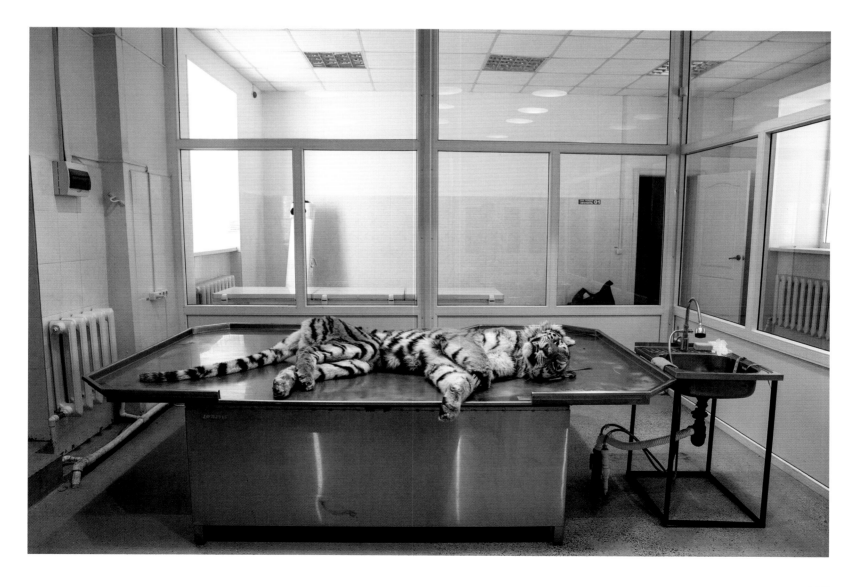

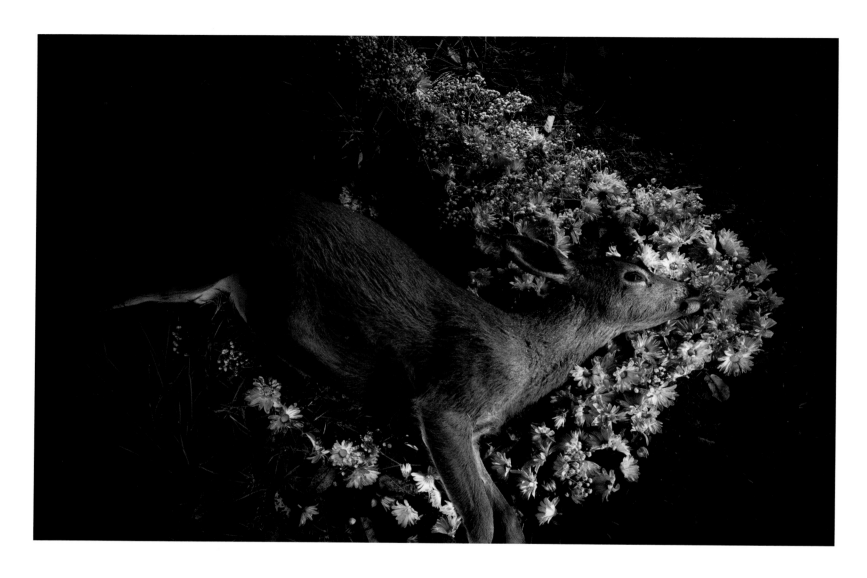

百万分之一

摩根·海姆（Morgan Heim）

美国

在俄勒冈州，一只年轻的哥伦比亚黑尾母鹿躺在路边，看起来像在跳跃。在美国，每天有超过一百万的脊椎动物死于交通事故。还有许多动物被撞后默默爬走，然后在看不见的地方死去。经济统计数据抹去了个体生命损失的价值——与鹿发生碰撞的损失超过56亿美元。摩根认为，死亡是如此平淡，以至于"我们开车经过时视而不见"。她借用了人类仪式来悼念她发现的这名受害者：葬礼花圈、路边纪念物和"死者肖像"。摩根在母鹿尸体周围摆好鲜花，笔形手电光穿过一个彩色塑料袋，将尸体染上彩色，并借助一辆过路汽车的前灯添加了一道短暂而理想的聚光。她说，有了这些纪念仪式，"我希望人们能放慢脚步，寻找并提供有助于拯救生命的途径"。

索尼a9 + 佳能16－35mm f2.8 镜头；Metabones 转接环；f11，30s；ISO 500；彩色塑料袋 + 笔形手电；百诺三脚架

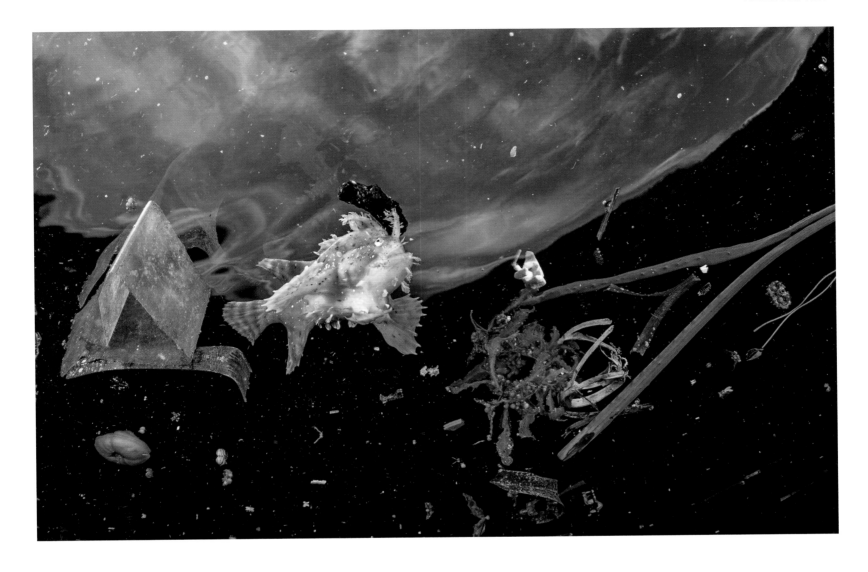

垃圾中的生命

格雷格·勒克尔（Greg Lecoeur）

法国

　　这条裸躄鱼无法在垃圾中藏身。附近的马尾藻叶与自由漂浮的海藻筏截然不同，后者通常更能庇护这种躄鱼和许多特殊的物种。裸躄鱼是伪装高手，也是一种善于偷袭的捕食者，它们在棕褐色的体色和羽毛状的轮廓的掩护下，划动着爪状鱼鳍，穿过这些宛如浮岛的海藻叶片，一路跟踪猎物。格雷格在印度尼西亚拉贾安帕特群岛物种丰富的珊瑚礁潜水，回来时发现了这条鱼。西太平洋海域汇聚着多股强大的洋流，带来了维持生物多样性的营养物质。洋流还收集并集中了所有的漂浮物，包括每年数百万吨汇入海洋的塑料中的一部分。

尼康 D7200 + 图丽 10–17mm 镜头；f11、1/250s；ISO 100；Nauticam 防水壳 NAD7200；两个 Ikelite DS161 水下闪光灯

野生生物摄影记者奖

该奖项授予由六张照片共同讲述的一则故事，以六张照片作为整体所呈现的叙事能力以及单张照片的质量高低为评判标准。

亚历杭德罗·普列托（Alejandro Prieto）

墨西哥

瞄准美洲豹

在墨西哥，亚历杭德罗与美洲豹联盟这家保护基金会合作，创作了许多摄影作品，用来影响和激励那些仍然有美洲豹出没的社区保护该物种。除了亚马孙大本营，美洲豹在美洲各地均濒临灭绝。在墨西哥，美洲豹的数量在短短的20年里减少了一半，目前仅存不到3500只。亚历杭德罗认为，防止山林或红树林沼泽等美洲豹现有栖息地进一步分裂，是拯救墨西哥当前幸存美洲豹的唯一途径。

信号树

在墨西哥西部纳亚里特州的瓦列霍山脉，一只雄性美洲豹正在山区领地边缘的一棵树上磨尖爪子，将自己的气味信息刻入树中。这个界桩是美洲豹在慎重考虑后做出的选择——这棵树树皮柔软，能留下深深的划痕外加刺鼻的气味，明令警告其他同类不得侵入。亚历杭德罗在离地六米高的树上安装了特制的红外相机，每个月都会回来更换电池。八个月后，美洲豹终于回到了它领地的这一角落，更新了自己的印记。美洲豹需要广阔的领地才能获得足够多的猎物。然而在墨西哥，人们为了种植作物、放牧牲畜或开发城市而对森林进行砍伐清理，美洲豹的栖息地正在迅速消失，留存下来的大多数都变得支离破碎。即使是一小块栖息地的丧失也会切断美洲豹在两处领地间的联系，这种隔离将导致它们无法自食其力或寻到配偶。

尼康D3300 + 适马10 – 20mm 镜头；f9，1/200s；ISO 200；定制防水相机盒；两个尼康闪光灯 + 树脂玻璃管；Trailmaster 红外触发装置

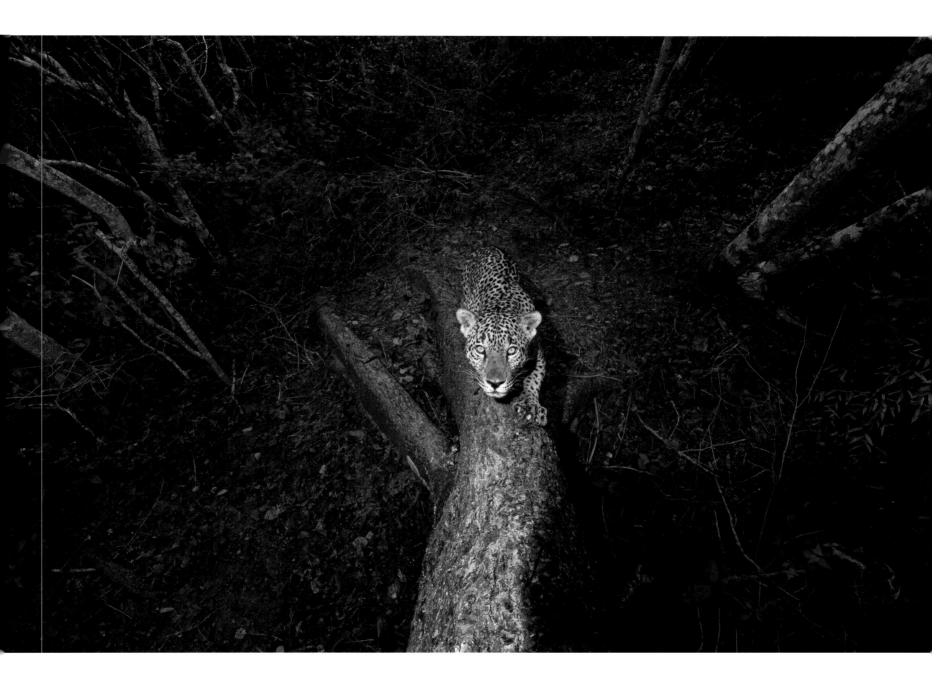

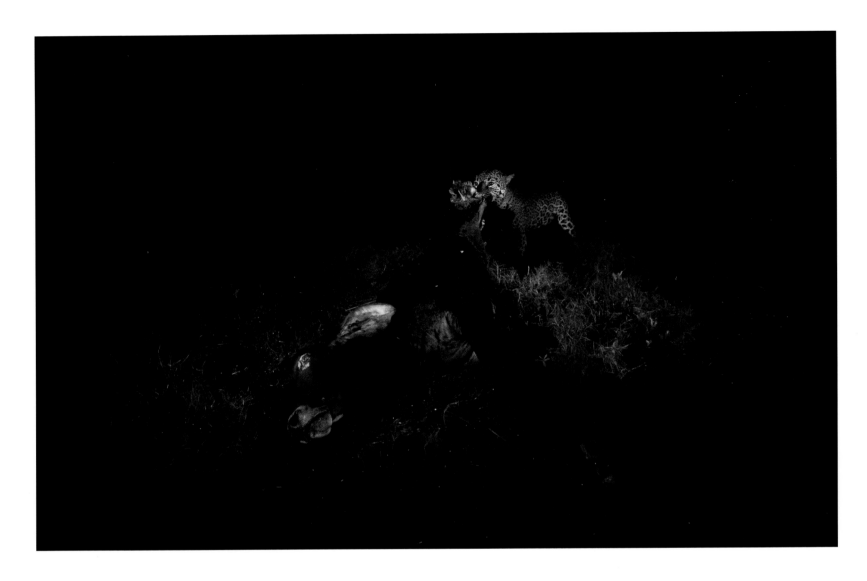

以豹换牛

　　栖息地缩减后，美洲豹生存的最大威胁来自与牧场主的冲突。当牧场主侵占了美洲豹的森林领地后，非法捕猎日渐盛行，包括鹿、西貒和南美浣熊等在内的美洲豹的猎物都被消灭殆尽。牛群也会在丛林中游荡，与野生食草动物争夺食粮。由于自然猎物变得稀少，最终美洲豹袭击了一头牛。通常它先吃掉动物尸体的一部分，一两天后再回来食用残骸，届时牧场主可能已经在尸体上掺了毒药，或者端着猎枪守候。"一旦美洲豹杀死了一头牛，那么等待它的往往是死刑。"亚历杭德罗表示。一些牧场主索性先下手为强直接杀掉美洲豹，免除牛群的后顾之忧。这头牛的主人邀请亚历杭德罗加入他的行列，一起等待美洲豹回来吃掉剩余的食物。"人们杀死了美洲豹的猎物；没有猎物，美洲豹会攻击牛；然后人们又杀掉美洲豹。这是一个恶性循环。"

尼康 D3300 + 适马 10 - 20mm 镜头；f8，1/200s；ISO 200；定制防水相机盒；两个尼康闪光灯 + 树脂玻璃管；
Trailmaster 红外触发装置

善良的 "猎人"

这头年轻的雄性美洲豹怒气冲冲地扑向科学家罗德里戈·努涅斯，后者刚刚用一根绑在竹竿上的针头给它注射。然而美洲豹的前爪被线圈缠住了，在镇静剂的作用下，它很快就安静下来，罗德里戈上前检查了它的健康状况，并安装了 GPS 项圈。罗德里戈全身心投入美洲豹保护事业中，这是一个难得的捕捉美洲豹并为它戴上项圈的机会。美洲豹的活动范围很广，它们往往需要数周或数月才能回到同一地区。在墨西哥西部纳亚里特州西马德雷山脉和太平洋之间的森林山地，美洲豹的数量呈现惊人的下降趋势，而罪魁祸首是狩猎。这只美洲豹的身体一侧嵌有许多子弹，两颗牙齿在脸部中弹后被打碎。追踪美洲豹的行踪有助于科学家确定栖息地廊道的建立地点，从而将碎片化的森林连接起来，这样美洲豹就能找到充足的食物并与种群产生交往。罗德里戈跟踪了这头美洲豹五个月，而后项圈停止了信号传输。他推测偷猎者已经杀死了这只美洲豹并毁掉了项圈。

佳能 EOS 5D Mark II + 16 – 35mm f2.8 镜头；f4，1/125s；ISO 3200

昔日遗存

这所房子位于尤卡坦半岛雨林区坎佩切州的一个小镇上。房间里的毛皮中有八张是美洲豹皮。这一地区或有 600 多头美洲豹,但人们出于报复、娱乐狩猎或贸易等需求将其大量猎杀。尽管随着反毛草运动的兴起,毛皮市场规模有所下降,但对美洲豹爪子和牙齿(用于珠宝)仍有需求,而且亚洲传统医药也开始采用豹骨作为虎骨的替代品。亚历杭德罗说:"我经常听到有人来到墨西哥的小城镇寻找野生动物产品,包括美洲豹的身体部位。"那些非法贸易者往往藐视法律,除非他们在杀害美洲豹时被抓个现行。自然资源保护者们将保护美洲豹的重点转向栖息地保护、教育、生态旅游、可持续发展、文化尊重和社区支持等更加广泛而综合的手段。作为美洲豹联盟的成员,亚历杭德罗借用自己的摄影作品向小城镇的社区居民发表演说。"我力图改变美化狩猎的传统观念。"

佳能 EOS 5D Mark II + 16 – 35mm f2.8 镜头;f5,1/160s;ISO 400

未来的希望

　　在墨西哥南部尤卡坦半岛上的一个丛林小镇，两只四周大的雌性美洲豹幼崽即将被移交给政府。一名盗猎者可能杀死了幼崽们的母亲，再将它们卖给了这个女人，而她本来想把它们当作宠物卖掉。通常母豹要给幼崽哺乳五到六个月，这两只幼崽很幸运，能在没有母乳的情况下存活下来。幼豹还得跟随母豹直到两岁，在学会捕猎后才会离开。这些幼崽将被带至美洲豹庇护所，那是一家维持动物野生天性并训练它们捕猎的专门机构。这对美洲豹现在快两岁了，如果能找到合适的保护林，它们随时可以放归。美洲豹通常于三到四岁达到性成熟，但由于目前它们的栖息地已经呈现碎片化，雌雄相遇变得越来越困难。因此，保持美洲豹通道在种群间的畅通至关重要。小而孤立的种群不仅有近亲繁殖的风险，还会有无法从火灾或流行病等灾难性事件中恢复过来的可能。

佳能 EOS 5D Mark II + 16 – 35mm f2.8 镜头；f4.5，1/4000s；ISO 800

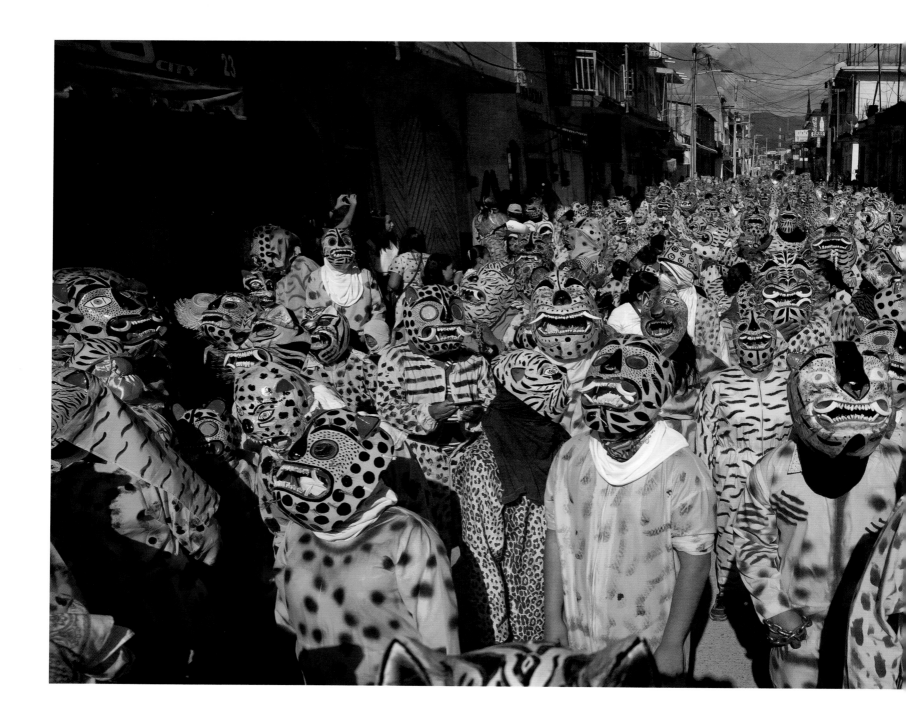

美洲豹进城

　　一千多人身着鲜艳的服装，上街游行歌颂美洲豹。每年8月，墨西哥格雷罗州西南部的古镇奇拉帕·德·阿尔瓦雷斯都会举行"老虎大巡游"。参与者自己制作木制面具，多数面具饰有野猪牙齿和毛发，并用镜子制作眼睛。人们游行、奏乐、起舞，召唤美洲豹化身的阿兹特克神灵——泰佩约洛特（Tepeyollotl），祈求风调雨顺、五谷丰登。这个节日之所以被称为"老虎大巡游"，是因为16世纪来到墨西哥的西班牙人从未见识过美洲豹这种动物，他们便称之为老虎。美洲豹自古以来便是墨西哥文化和神话的主要元素，在阿兹特克、玛雅和奥尔梅克等古代文明的艺术和手工艺品中占有重要地位。今天，"老虎大巡游"是墨西哥规模最大的动物庆典。但是美洲豹本身却已在这一地区灭绝了。

佳能EOS 5D Mark II + 16–35mm f2.8 镜头；f6.3，1/5000s；ISO 800

野生生物摄影记者奖

贾斯珀·杜斯特（Jasper Doest）

荷兰

初识鲍勃

鲍勃是一只来自荷属库拉索岛的加勒比海红鹳。当它飞进酒店窗户，遭受了严重的脑震荡后，它的生活发生了戏剧性的转折。鲍勃由摄影师的堂妹奥黛特·杜斯特照料，她是当地的一名兽医，同时还经营着一家野生动物康复中心和保护慈善机构——加勒比动物与教育基金会（FDOC）。鲍勃身有残疾，无法被放归野外，却因此成为 FDOC 的大使，向当地居民宣传保护岛上野生动物的重要性。

膝上之鸟

鲍勃坐在奥黛特的大腿上，后者开车带它环行库拉索岛，以加深公众对 FDOC 工作的认识——奥黛特于 2016 年创建了 FDOC，正是鲍勃获救的那一年。救下后她才发现，鲍勃已经习惯了与人类共存，而且很可能一直被囚禁在水泥地面上，因为它患有禽掌炎——一种会导致鸟掌出现疼痛性病变和增生的疾病，所以它无法被放归野外——回到岛上的盐滩，那里生活着两三百只红鹳。但现在鲍勃的公开露面有助于加强它的野生近缘们的动物福利和保护。

徕卡 M-P + 21mm f3.4 镜头；f16，1/180s；ISO 500

照料乔治

　　奥黛特给乔治服用抗生素时，鲍勃就在边上徘徊。乔治是一只红鹳，它被发现时，翅膀疑似遭到狗的攻击而断裂。压力是野生动物康复的一个大患，但是奥黛特认为鲍勃的出现让初来乍到的动物感觉更加自在。由于和鲍勃待在同一个围栏里，乔治在一天之内便适应了新环境，它从鲍勃那里学会了如何从桶中吃到食物。

徕卡 M10 + 21mm f3.4 镜头；f11，1/45s；ISO 800

修复翅膀

　　乔治在奥黛特的兽医诊所接受右翅修复手术。除了安全捕获和治疗野生动物外，康复工作还包括规范喂养、物理治疗和放归前的适应性程序。当这些动物恢复健康，满足回归野外的条件时，放归工作还必须要在合适的栖息地、地点、季节甚至天气条件下才能进行。

佳能 EOS 5D Mark IV + 35mm f1.4 镜头；f10，1/125s；ISO 12800；保富图闪光灯

鸟老师

　　作为慈善机构大使，鲍勃经常陪同奥黛特一道参观学校，比如这所位于威廉斯塔德的学校，奥黛特向学生们讲解有关库拉索岛的保护问题。将鲍勃带进教室有助于让孩子们更好地理解它的野生近缘，以及保护它们栖息地的必要性。鲍勃还有助于教育孩子们不要去打扰在附近扬科（Jan Kok）盐池觅食的小红鹳群。奥黛特希望孩子们能在家人和朋友中多多宣传，并成长为一名以岛上野生动物为荣的公民。

徕卡 M-P + 35mm f2 镜头；f6.8，1/125s；ISO 1600

外勤

　　当鲍勃来到库拉索岛首府威廉斯塔德的CBA 电视演播室，准备客串出席每日的早间脱口秀时，引发了电视台的轰动。一开始奥黛特询问对方能不能带一只红鹳上节目，制片人以为她指的是塑料鸟，因此看到鲍勃时有点震惊。但没过多久，其中一位主持人做了自我介绍，一位同事则在社交媒体频道上发布了照片。对奥黛特来说，媒体的积极关注有助于向更广泛的受众群体宣传康复中心的工作。

徕卡 M–P + 35mm f2 镜头；f9.5，1/125s；ISO 5000

动物家庭

结束了在兽医诊所的漫长一天，奥黛特开始在鲍勃和威利的陪伴下做晚饭。威利站在她肩膀上，它是一只两岁大、能够自由飞翔的栗额金刚鹦鹉，当年奥黛特救护它的时候，它还是只幼鸟。和奥黛特母子俩同居的还有九只猫和十只狗。面对这么多室友，鲍勃镇定自若。

徕卡 M10 + 21mm f3.4 镜头；f5.6，1/45s；ISO 10000；保富图闪光灯

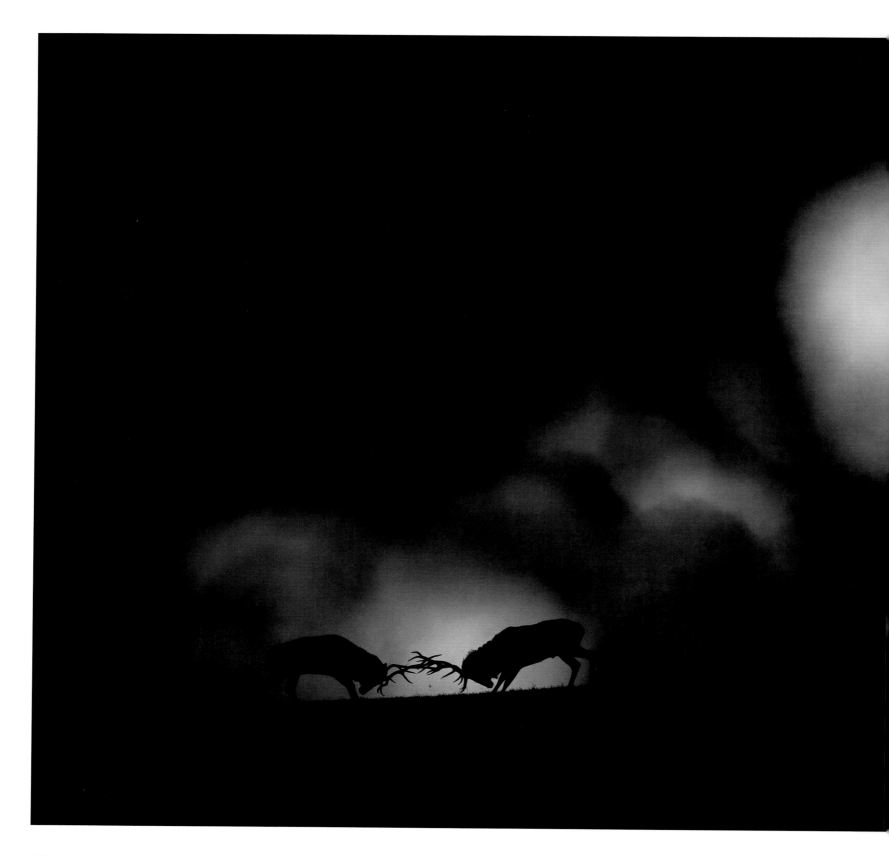

新星组照奖

该奖项旨在激励和鼓舞 18 至 26 岁的摄影师，并授予作品组合。

米歇尔·德乌尔特勒蒙（Michel d'Oultremont）

比利时

米歇尔生长于比利时的村庄，那里美丽的环境滋养了他对大自然的热爱。他 15 岁时就开始认真拍摄照片；25 岁时，他已经获得了一系列奖项，包括 2014 年国际野生生物摄影年赛的新星组照奖。两年前，他成为一名职业摄影师。"我总是尝试拍摄在自然环境中的动物，这样能展现出我身处其中时的感受，也为观众留下了更多的想象空间。"

梦想中的决斗

比利时阿登高原的森林上空乌云密布，披着伪装网的米歇尔躲在一棵树后。这里是观察山脊上任何风吹草动的最佳地点 —— 他对此地很熟悉 —— 但离万事俱备还差一点点运气。两只公马鹿在争夺母马鹿时发出的惊心动魄的吼叫声在树林中回荡，但令人恼火的是，争夺现场却位于山坡下更远的地方。双方势均力敌，两位挑战者都不肯让步，于是比赛升级为一场喧闹的鹿角格斗。多年来，米歇尔一直想在黄昏戏剧性的光影中描绘这一发情期的亮点，但公马鹿从来没有在合适的时间出现在合适的地点。最后，这两头公马鹿出现在山脊上，鹿角紧锁，轮廓分明。在光线消逝之前，米歇尔有足够的时间定格这场冲突，并透过树枝拍摄来营造气氛。格斗依然胶着，而他不得不离开了。

佳能 EOS 5D Mark IV + 400mm f2.8 镜头 + 2 倍增距镜；f8，1/400s；ISO 400；捷信三脚架 + Uniqball 云台

棕熊之夜

温暖的夏夜，在克罗地亚里斯尼亚克国家公园的山间，一只棕熊步出森林阴影处，来到一小块空地上。米歇尔藏身在伪装网下，蜷缩在附近的灌木丛中，他的计划是逆光拍摄森林中的棕熊——灵感源自他喜爱的中国皮影戏。有好一阵子，这只棕熊一直躲在暗处，静静地吃着浆果和草（这些都是棕熊的主食，尽管身为机会主义者，它们也喜欢各种各样的杂食）。当棕熊抬起头，柔和的光线描摹出它的经典轮廓时，米歇尔的耐心得到了回报。"我喜欢和熊单独相处。"他说。这种情绪在这张被远处树枝包围起来的特写中得到了充分流露。

佳能 EOS 5D Mark II + 400mm f2.8 镜头；f2.8，1/8000s；ISO 500；捷信三脚架 + Uniqball 云台

松鼠的黎明

出于对红松鼠的喜爱，米歇尔在一个漆黑的冬日清晨躺在了森林地面上。他从伪装网下方留意着一只松鼠的举动。每天早上，它都沿着同样的路线穿过布鲁塞尔米歇尔家附近的一片林地。红松鼠没有冬眠，而是四处奔波寻找食物，依靠秋天囤积的储备物资渡过难关。为了促使它停下脚步，米歇尔用上了坚果。"几天后，它便停在一根垂落的树枝上，那正是我想让它驻足的地方。"米歇尔表示。最后，这只松鼠侧着身子站在身后绿叶繁茂的"窗户"上，米歇尔得以在柔和的晨光中拍摄了它的肖像，突出了它的胡须和独特的簇状耳朵。

佳能 EOS-1D X Mark II + 400mm f2.8 镜头；f3.2，1/1600s；ISO 320

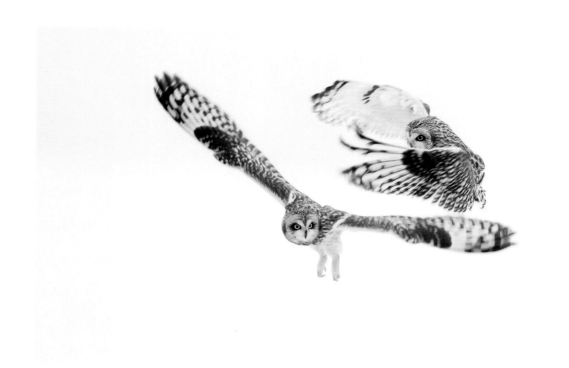

无声的冲突

在冬日的雪雾天里，两只短耳鸮为了一只老鼠而发生争吵，这只老鼠是体形略大的短耳鸮抓住的。在法国北部的康布雷，米歇尔等待下雪等了八天，希望能以白雪作为短耳鸮狩猎的背景（短耳鸮通常用斑驳的羽毛将自己伪装成植被）。但他万万没想到邻居间会发生冲突。作为技术熟练的猎人，短耳鸮常常悄无声息地飞行在旷野之上，通过声音发现猎物——小型哺乳动物，有时也包括鸟类。当短耳鸮展示它们在空中的敏捷身手时，米歇尔从车里拍摄，把焦点对准它们那双被一圈醒目黑色包围的锐利的黄色眼睛。照片是拍到了，但这场争夺却没有分出胜负，"老鼠掉了下来，死里逃生"。

佳能 EOS 5D Mark III + 500mm f4 镜头；f4.5，1/640s；ISO 1250

雪中小睡

米歇尔很注意不去惊扰他的拍摄对象。在比利时阿登高原，他发现了一只赤狐睡在巢穴附近的雪地里。他一步一步地慢慢走近，最后匍匐向前以免把它吵醒。米歇尔用长焦镜头把拍摄对象凸显出来，同时虚化背景，创作了一幅简单而梦幻的肖像，让人一窥赤狐的私人世界。画面中只有两只黑背耳朵和一抹温暖的橙色皮毛，依偎在一团白雪中。"我和它相处了整整 10 分钟，"米歇尔说，"其间它时不时地抽动耳朵，但从没醒来。"

佳能 EOS 5D Mark III + 400mm f2.8 镜头；f2.8，1/1600s；ISO 250

冬日格纹

　　在比利时莱谢雷特（Lescheret）周围的雪地里寻找狐狸时，米歇尔被这棵枯树的造型所吸引。黑色的枝丫——最近一场暴风雪将它们染上了斑驳的白色——在苍白天空的映衬下显得格外醒目。一只孤独的小嘴乌鸦降落在下方的一根树枝上。虽然小嘴乌鸦有时在冬天会共享巢穴，但它们最常见的还是单独或成对行动（孕育新生命）。小嘴乌鸦相当聪慧，无论是外表看来还是它们的实际智力。远远望去，它们通体呈现黑色；但近距离观察，它们的羽毛闪烁着绿色和紫色的光泽。众所周知，乌鸦会把食物埋起来待日后食用，有时还会将硬壳食物从高处扔下，将其砸碎后获得里面的吃食。米歇尔很快就在构图中发现了乌鸦的潜力。他把乌鸦安排在照片正中，给树枝的纹理和图案造成最强烈的视觉冲击，创造了一个颇具绘画风格的黑白简约形象。

佳能 EOS 5D Mark IV + 400mm f2.8 镜头；f4，1/2500s；ISO 400

2018 年度青少年野生生物摄影师

2018 年度青少年野生生物摄影师是斯凯·米克，这位获奖摄影师的作品被评为 17 岁及以下摄影师作品中最令人难忘的。

斯凯·米克（Skye Meaker）

南非

斯凯成长于南非一个热爱大自然和摄影的家庭里，他从七岁起就开始尝试摄影。现年（2018 年）15 岁的斯凯已有多幅获奖作品，但他决心继续学习，将生态摄影作为自己的终身职业。

优胜者

闲卧的花豹

当斯凯一家最终发现雌花豹玛索娅时，它正躺在尼亚拉树（Nyala tree）的一根低垂的树枝上打盹。斯凯一家停留的那段时间里，玛索娅依然在瞌睡中，丝毫没有受到车子的惊扰。"它会睡几分钟，接着环顾四周，然后又打起盹来。"斯凯描述道。玛索娅生活在博茨瓦纳马沙图禁猎区，斯凯和他家人经常前往那里，盼望着能有机会看到花豹——它们是出了名的神出鬼没。在班图语中，玛索娅意为"跛行者"，而斯凯叫它小跛子。玛索娅之所以跛行是因为幼年时腿受过伤，但如今它已成长为一头健康的八岁花豹，而且面对四周车辆时，众花豹中它表现得最为冷静。尽管玛索娅在离斯凯只有几米远的地方打瞌睡，但它与背景融为了一体，在熹微的晨光中，树叶不停地从它脸上拂过，它的眼睛也只是短暂地睁开，使得斯凯很难拍出他心目中的照片。最后，就在玛索娅睁开眼睛的那一刹那，头顶上的树枝随风摆动，刚好有一道光线射入，照亮了它的眼睛，助力斯凯创作出一幅令人难忘的肖像。

佳能 EOS-1D X + 500mm f4 镜头；f4，1/80s；ISO 1250

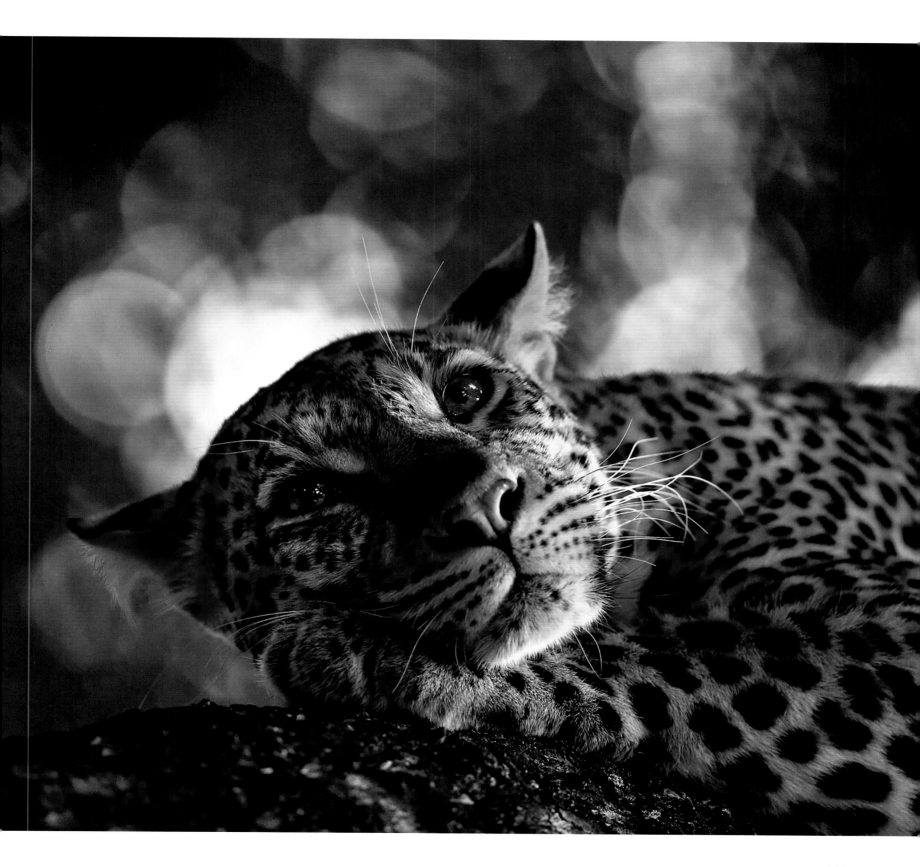

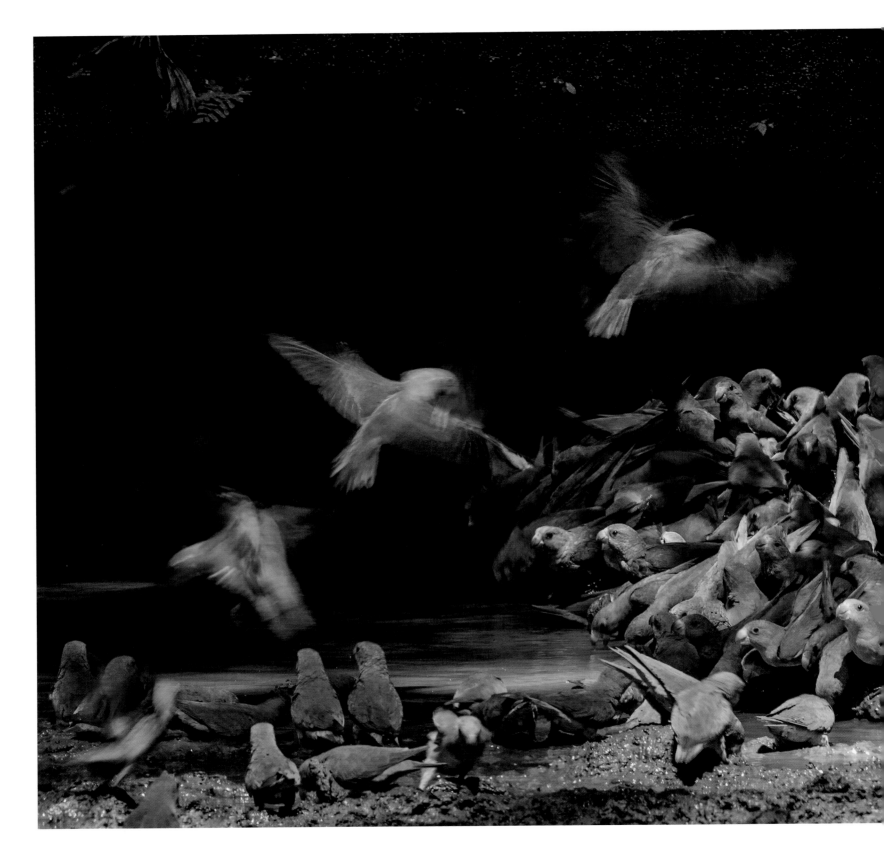

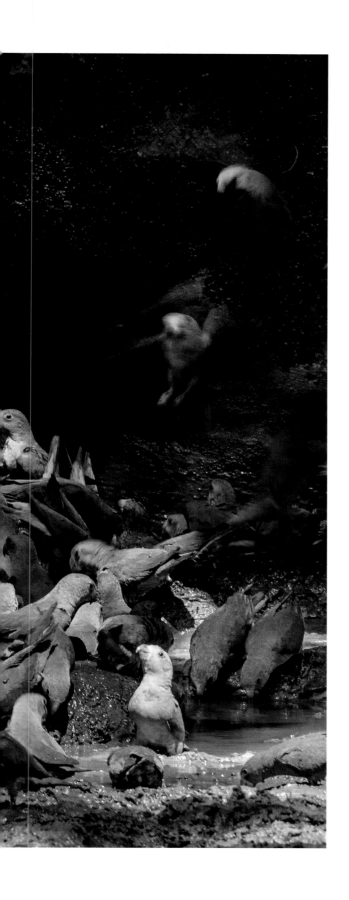

青少年野生生物摄影师：
15—17 岁

色彩、声音、动作

利龙·格茨曼（Liron Gertsman）

加拿大

　　在一片绚丽斑斓的色彩和震耳欲聋的尖叫声中，一大群绣眼蓝翅鹦哥终于降落到地面上，开始啜吸泥水，叼起一大口湿黏土。为了前往掩体所在地，利龙和一群年轻的摄影师在河流和雨林间长途跋涉。这是第三天，也是他第一次撞上好运，目睹了大群鹦鹉降落，尽管还是经历了长达五小时的等待。这一富含矿物质土壤的池塘和河岸位于厄瓜多尔亚苏尼国家公园和生物圈保护区。人们认为鹦鹉前来饮用泥水，还会在此地以及亚马孙西部地区进食黏土的主要原因是弥补植物性饮食中所缺乏的钠元素。尤其到了繁殖季节，当鹦鹉们要产卵时，钠更是一种不可或缺的元素。在利龙去的每一天，成群的鹦鹉都会吵吵闹闹地聚集在树冠上，然后紧张地向森林地面降落，每次只会飞落到一根树枝上。而一声冷不防的响动或者一丝潜在捕食者的警示就会吓得它们再次飞起。这一天下午，一只勇敢的鹦鹉终于飞到了地面，紧接着400多只鹦鹉"如雨点般落地"。利龙大胆使用了慢速快门，增添了翅膀的色彩和运动感，并实现了他的目标，即创作一幅"有着身临其境感觉"的照片。

佳能 EOS 7D Mark II + 100 – 400mm f4.5 – 5.6 镜头，焦距 400mm；f13，1/30s；ISO 250；遥控引闪器；Milano 三脚架 + 云台

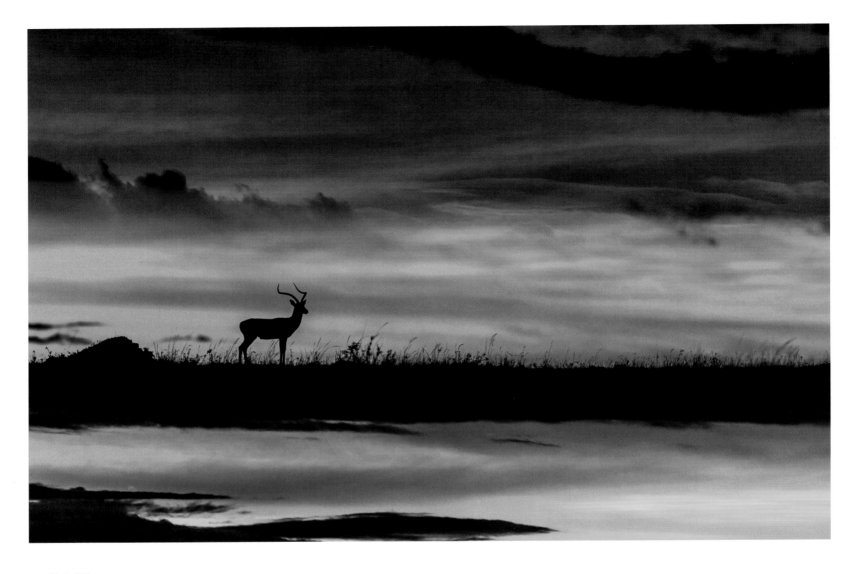

日落倒影

斯里·拉姆·莫汉·阿克沙伊·瓦卢鲁（Sri Ram Mohan Akshay Valluru）

印度

在肯尼亚马赛马拉国家保护区一次巡猎归来途中，阿克沙伊注意到了地平线上这只形单影只的雄性黑斑羚。它雕像般的轮廓深深地吸引了阿克沙伊，就在无比壮丽的日落出现时，他赶紧请导游停下车。意识到光线会转瞬即逝，而黑斑羚不会一直静止，阿克沙伊立即把用于支撑和稳定相机的豆袋放在车顶上，开始取景。然后阿克沙伊尝试了冒险的手段：他决定使用相机内多次曝光模式（他曾反复尝试的一种技术）。他拍摄了两张照片———一张是梦幻般的黄昏天空，另一张是黑斑羚的剪影。相机的内置功能将它们天衣无缝地融合在一起，产生了天空倒影的创意视觉。

佳能 EOS-1D X + 500mm f4 镜头；f4，1/100s；ISO 400；豆袋

俯视全景图

卡梅伦·麦乔治（Cameron McGeorge）

新西兰

 自12岁时动手打造第一台无人机起，卡梅伦就梦想着从空中拍摄鲸。四年后他们一家去汤加度假时，他的机会终于来了。时值7月，正是南半球的冬天，座头鲸来到汤加的热带浅水水域产崽。这一汤加亚种群一度遭到滥捕滥杀，尤其是在其南极觅食地，目前该种群正处于相对缓慢的恢复过程中。卡梅伦在福阿岛用双筒望远镜寻找海面上喷水的鲸。他发现了一头母鲸和幼鲸，以及护卫的雄鲸，然后等到它们游出海岸1.5千米后才放飞了无人机。卡梅伦用遥控手柄上的屏幕取景，定格了玩耍的幼鲸和母鲸将头露出海面的那一刻，"希望对好了焦"。结果他的尝试奏效了。

大疆 Mavic Pro + 4.73mm 镜头；f2.2，1/25s；ISO 150

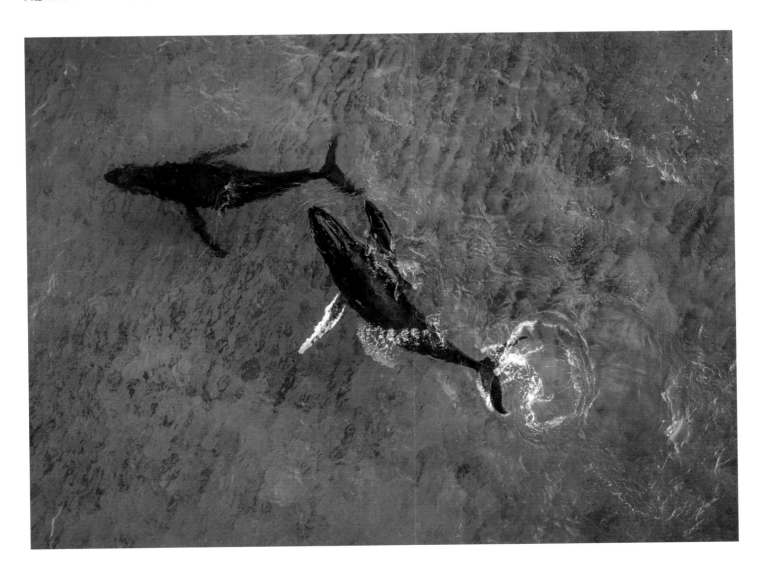

青少年野生生物摄影师：11—14 岁

梦之鸭

卡洛斯·佩雷斯·纳瓦尔（Carlos Perez Naval）

西班牙

　　长尾鸭是卡洛斯平生所见最漂亮的鸭子。事实上，当一家人计划去挪威度假时，他最希望看到的是海鸭。他们当时住在巴伦支海北部海岸的瓦朗厄尔半岛。但是，想接近鸭子拍摄，就意味着要在港口预定一个漂浮的掩体和一艘清晨出发的船，这样他和父母才能在日出前趁鸭子还未飞进来觅食时在掩体中藏好身。时值 3 月，天气仍然寒冷，卡洛斯趴在掩体内，感觉自己渐渐被冻僵。但这种不适是值得的。天一亮，身着繁殖羽的绒鸭和长尾鸭就飞了进来。当鸭子们潜入水中捕鱼时，唯一的动静是海浪拍打掩体的声音。他把镜头对准了一只进食后正在休息的雄鸭。阴云密布的天空减弱了黎明的光线，卡洛斯捕捉到了鸭子羽毛的微妙颜色，村庄反射的光线又为涟漪增添了金色的光芒，营造出完美的意境。

尼康 D7100 + 200 – 400mm f4 镜头，焦距 400mm；f4，1/320s；ISO 1000

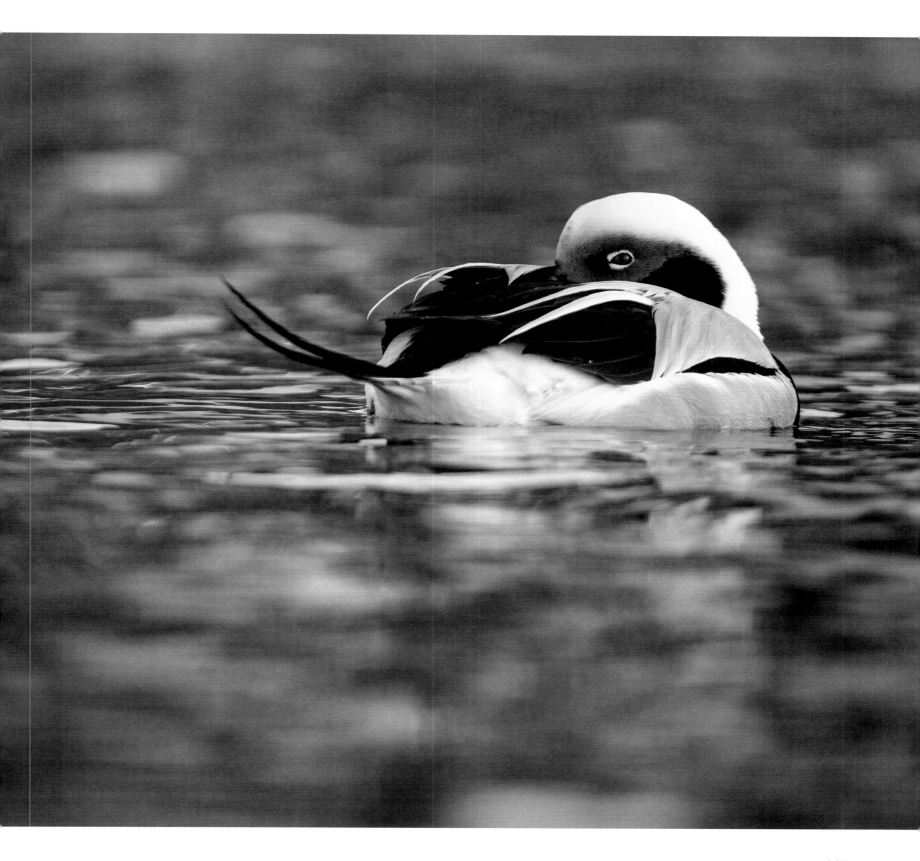

小小世界

卡洛斯·佩雷斯·纳瓦尔

西班牙

　　首先引起卡洛斯注意的是石灰岩墙上的矿晶花纹。在他看来，这些花纹有的像树，有的像东方水墨画。这堵矮墙位于卡洛斯的家乡——西班牙阿拉贡的卡拉莫查，他曾多次从墙边走过。有时他发现石头上有蜘蛛。后来有一天，卡洛斯发现有瓢虫从草丛中爬上墙来，便萌生了摄影灵感。最大的困难是要从正确的角度俯身拍摄特写镜头。墙差不多有及膝高，所以他既不能躺下，也不能站起来。最后，他只好不舒服地蹲下身来，等着石头上一只二十二星菌瓢虫爬向微型矿物"树"中最具美感的地方。卡洛斯认为，他的照片"展现了小而平凡的场景和动物的美丽，当你驻足观察时才能发现"。

尼康 D700 + 105mm f2.8 镜头；f20，1/60s；ISO 1600

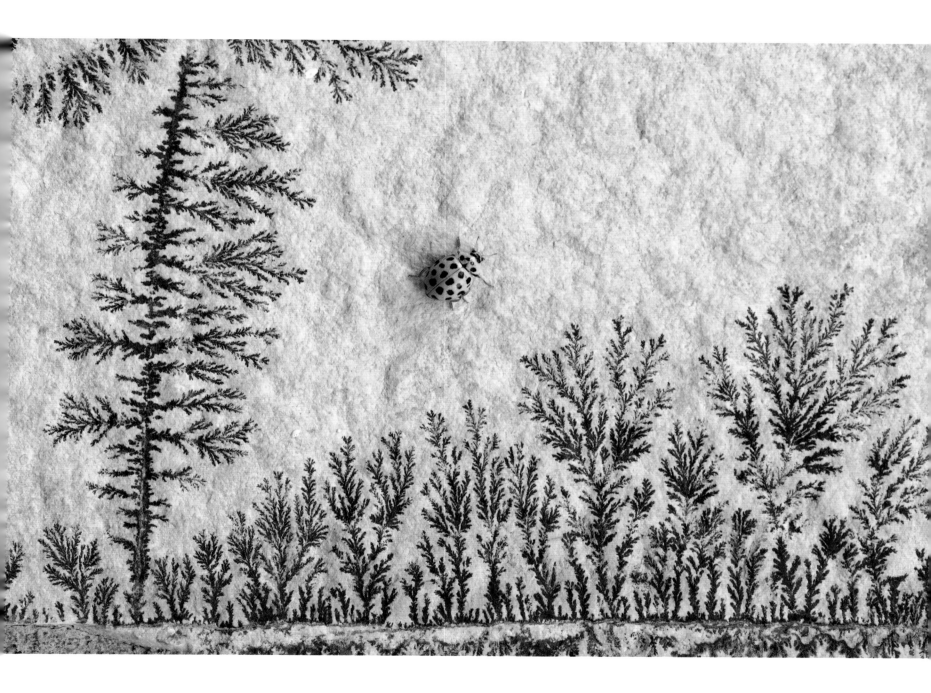

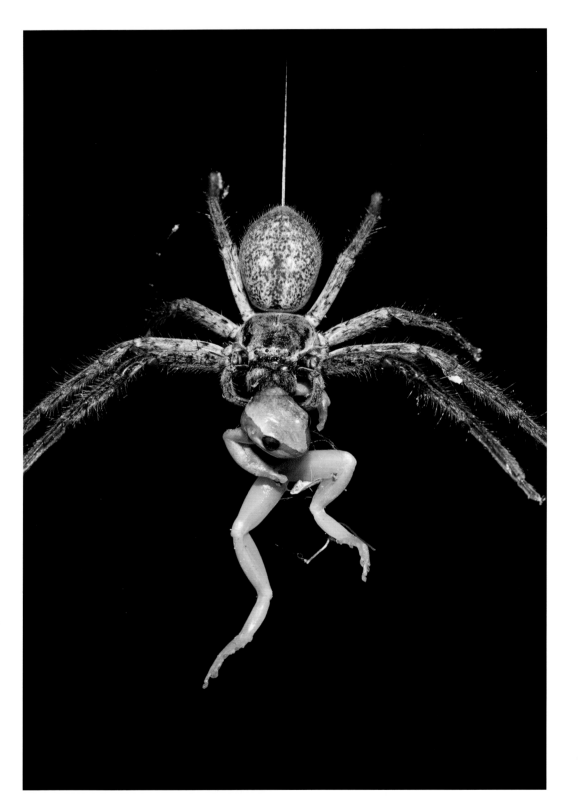

捕获

罗伯特·欧文（Robert Irwin）

澳大利亚

　　罗伯特在澳大利亚昆士兰州北部约克角半岛的一处偏远沼泽地追踪野生动物夜间巡猎时，与这只手掌大小的雌性巨蟹蛛对视上了。它挂在从枝头垂下的丝线上，尖牙仍然插在已经死去的雨滨蛙身上。罗伯特慢慢地走近，生怕蜘蛛受到惊吓后把抓到的猎物扔在地上，当蜘蛛试图用前腿和须肢附属物操纵青蛙时，他在一旁静静地观察。巨蟹蛛通常在夜间跟踪或伏击猎物（多数是无脊椎动物），而不是靠蜘蛛网进行捕猎。尽管攻击大型蛙类的情况很少见，但它们会尝试着捕捉蜥蜴甚至小型哺乳动物。这种猎人蜘蛛很可能由于青蛙的挣扎而失去平衡，因此它利用已经设置好的丝线让自己摆脱坠落到森林地面的险境。最后，罗伯特先行离开了，至于这只蜘蛛后来是设法爬上了坚实的觅食栖木，还是摔向了地面，抑或是在悬空时从雨滨蛙身上吸取了营养，就只能靠猜测了。

佳能 EOS-1D X Mark II + 100mm f2.8 镜头；f13，1/250s；ISO 160；Speedlight 600EX II RT 闪光灯 + ST-E3-RT 传感器 + 柔光镜

胜利者

亚当·哈基姆·霍格（Adam Hakim Hogg）

马来西亚

　　亚当第一次在马来西亚彭亨山区自家附近的公路上发现蒂蒂旺沙角树蜥时，它正与一只身有剧毒的马来西亚宝石蜈蚣进行着激烈的生死搏斗。打斗中不乏追逐、扭打和扑腾的场景，亚当被深深地吸引，他入迷地观看着，完全忘记了相机的存在。当蜥蜴最终战胜了蜈蚣时，亚当才想到要拍摄一幅作品。于是他跳进沟里，爬向蜥蜴，想以蜥蜴视线高度创作一幅胜利者站在战利品旁边的肖像。这种蜥蜴是亚当最喜欢的蜥蜴之一。同时它也很受偷猎者的追捧，沦为了宠物贸易的目标。亚当和他父亲经常进行反偷猎步行募捐。这只蜥蜴饱餐一顿后，亚当确保它回到了森林中的安全地带。

Lumix GH3 + 佳能 70 – 200mm f2.8 镜头 + micro 4/3 转接环；1/1000s；ISO 1600

青少年野生生物摄影师：
10 岁及以下

管中鸮

阿什迪普·辛格（Arshdeep Singh）

印度

　　两只横斑腹小鸮挤在一根废旧污水管的开口处，直勾勾地看向阿什迪普的镜头。阿什迪普和他父亲两人驱车从印度旁遮普邦的卡普塔拉出发前去观鸟，就在这时他看到一只横斑腹小鸮跳进了水管里。阿什迪普的父亲半信半疑间停下车子并倒了回去。不久，一只横斑腹小鸮探出了脑袋。阿什迪普猜测这可能是一个鸟巢，他热衷于拍摄不同寻常的场景，于是向父亲借来了相机和长焦镜头。运用自六岁起就拍摄鸟类并积累至今的技巧，他把镜头放在汽车打开的车窗上并耐心等待。但这样一来，镜头高度没有和小鸮的眼睛对齐。阿什迪普意识到如果将车窗半开的话，他可以把镜头放在合适的高度，于是他跪在座位上等待。不久，这只好奇的小鸮——体长不到 20 厘米——又把头伸了出来，紧接着一只体形更大的雌性小鸮也探出了脑袋。他将这对小鸮放置在偏离画面中心的位置，然后利用浅景深将它们与背后的建筑隔离开来，为一个已经适应城市生活的物种创作了一幅独具特色的肖像。

尼康 D500 + 500mm f4 镜头；f4（曝光补偿 -0.7），1/1600s；ISO 450

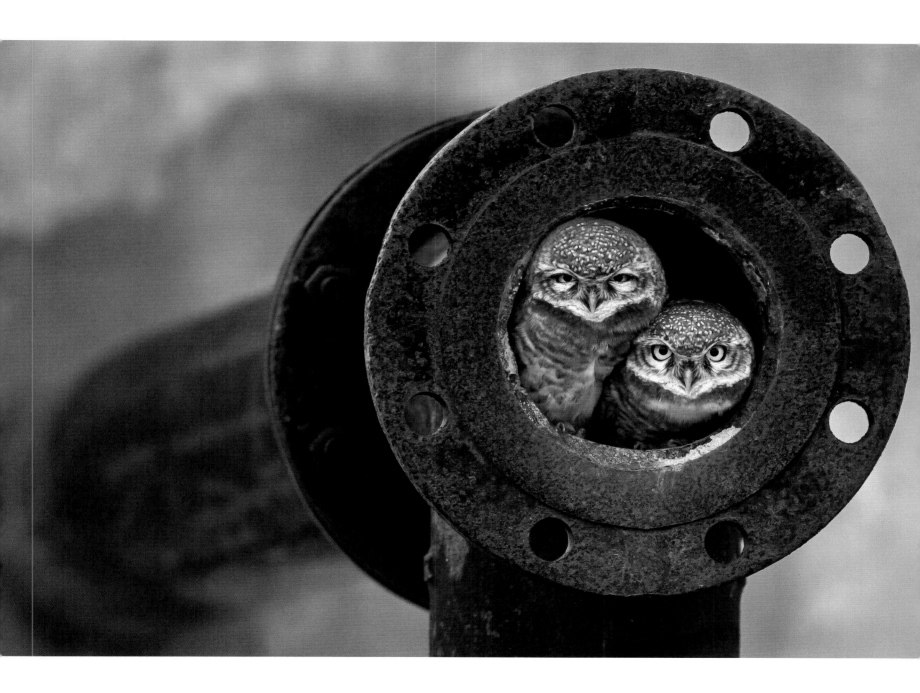

流浪的展示者

弗雷德·扎切克（Fred Zacek）

爱沙尼亚

弗雷德从未见过野生雷鸟，所以当他父亲在爱沙尼亚南部他们家附近的自然保护区发现了一只正在进行求偶表演的孤独雄鸟时，弗雷德恳请父亲带他去开开眼界。春天，雄性雷鸟聚集在传统的"求偶场"——通常是开阔的林地，它们抢占展示领地并上演充满活力的竞争表演，以求打动云集而来的雌性雷鸟。成熟的雄鸟会占据最佳位置，而年轻的、处于次优势地位的雄鸟——通常体内睾酮水平很高——倾向于四处寻找雌鸟。由于附近没有其他雷鸟，弗雷德和他父亲便成为这只孤零零的雄鸟进行优势炫耀——附带奔跑攻击——的目标。照片中，鸟儿跳到了一棵倒下的树上，让自己站得更高。只见它扇动着尾巴，垂下翅膀，头部高高昂起，展示出皱巴巴的胡须和反光的羽毛，然后发出一种奇特的叫声。据弗雷德回忆，这种叫声听起来像是一把枪上膛后开火。

尼康 D810 + 105mm f2.8 镜头；f2.8，1/2500s；ISO 1600

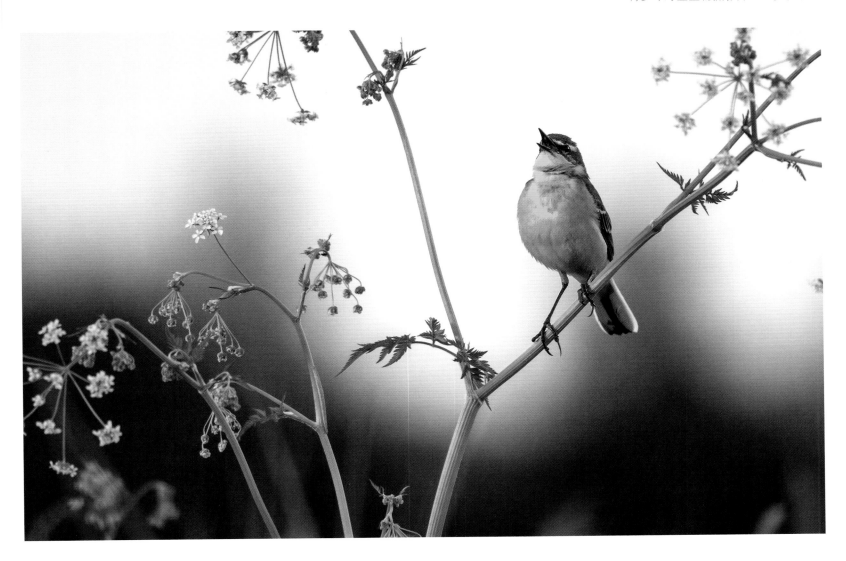

牧场之歌

弗雷德·扎切克

爱沙尼亚

夕阳余晖中，一只雄性黄鹡鸰正在一根峨参茎上鸣叫着。八岁的弗雷德躺在附近草丛中，听着鸟儿反复高声吟唱。三天来，他和姐姐还有父亲一起来到爱沙尼亚他们家附近的牧场，拍摄包括云雀和草原石䳭等在内的繁殖鸟类。到了第三天晚上，鸟儿们已经习惯了他们一家人的存在，但想要靠近并拍下特写绝非易事。当发现这只雄性黄鹡鸰时——它鲜黄色的胸羽在柔和的暮色中闪闪发光——弗雷德决定为它创作一幅正在唱歌的肖像。弗雷德克服了蜇人的荨麻和成群的蚊虫，爬过高高的草丛，来到拍摄范围内。开始的几次尝试都以失败告终，因为他没能预料到鸟嘴大张的确切时刻，最后他终于定格下这只黄鹡鸰高声歌唱的场景。

尼康 D500 + 300mm f4 镜头 + 1.4 倍增距镜；f5.6，1/640s；ISO 1600

摄影师索引

44
安德烈斯·米格尔·多明格斯
（Andrés Miguel Domínguez）
西班牙（SPAIN）
www.dendrocopos.com

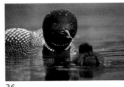

36
杰斯·芬德利（Jess Findlay）
加拿大（CANADA）
jfindlayphotography@gmail.com
www.jessfindlay.com

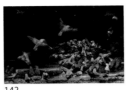

142
利龙·格茨曼（Liron Gertsman）
加拿大（CANADA）
www.lirongertsman.com

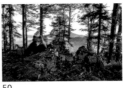

50
马克·格拉夫（Marc Graf）
奥地利（AUSTRIA）
www.grafmarc.at

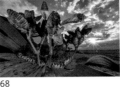

68
珍·盖顿（Jen Guyton）
德国／美国（GERMANY/USA）
www.jenguyton.com
代理
www.naturepl.com

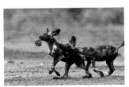

22
尼古拉斯·戴尔（Nicholas Dyer）
英国（UK）
www.nicholasdyer.com

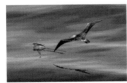

34
休·福布斯（Sue Forbes）
英国（UK）
www.sueforbesphoto.com

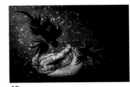

45
贾斯廷·吉利根（Justin Gilligan）
澳大利亚（AUSTRALIA）
www.justingilligan.com

84
何塞·曼努埃尔·格兰迪奥
（Jose Manuel Grandio）
西班牙（SPAIN）
www.josemanuelgrandio.com

151
亚当·哈基姆·霍格
（Adam Hakim Hogg）
马来西亚（MALAYSIA）
adamhakim70d@gmail.com

70
安东尼奥·费尔南德斯
（Antonio Fernandez）
西班牙（SPAIN）
www.antoniofernandezphoto.com

56
戴维·加兰（David Gallan）
澳大利亚（AUSTRALIA）
greybox73@aapt.net.au
www.facebook.com/Understorey-
a-film-on-the-south-east-forest-
campaigns 940034452718427

58
谢尔盖·戈尔什科夫
（Sergey Gorshkov）
俄罗斯（RUSSIA）
www.gorshkov-photo.com
代理
www.mindenpictures.com
www.naturepl.com

78，79
沙恩·格罗斯（Shane Gross）
加拿大（CANADA）
www.shanegross.com

118
摩根·海姆（Morgan Heim）
美国（USA）
www.morganheim.com
www.tandemstock.com

92
奥兰多·费尔南德斯·米兰达
（Orlando Fernandez Miranda）
西班牙（SPAIN）
www.orlandomiranda.com

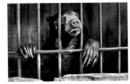

116
埃米莉·加思韦特（Emily Garthwaite）
英国（UK）
www.emilygarthwaite.com

25
泰修斯·阿·古斯（Tertius A Gous）
南非（SOUTH AFRICA）
www.tertiusgous.com

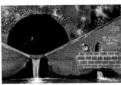

85
费利克斯·海因森伯格
（Felix Heintzenberg）
德国／瑞典（GERMANY/SWEDEN）
www.heintzenberg.com

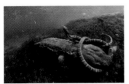

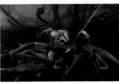

38, 40
戴维·海拉西姆丘克
（David Herasimtschuk）
美国（USA）
www.davidherasimtschuk.com
www.freshwatersillustrated.org

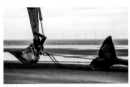

114
戴维·希金斯（David Higgins）
英国（UK）
mckeedi@hotmail.com
www.yourshot.nationalgeographic.
com/profile/1001140

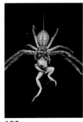

150
罗伯特·欧文（Robert Irwin）
澳大利亚（AUSTRALIA）
www.robertirwinphotos.com

113
布丽塔·亚申斯基（Britta Jaschinski）
德国/英国（GERMANY/UK）
www.brittaphotography.com

80
韦恩·琼斯（Wayne Jones）
澳大利亚（AUSTRALIA）
wjemptiness2@hotmail.com

108
杰耶什·乔希（Jayesh Joshi）
印度（INDIA）
www.trailsofjj.com

95, 98
格奥尔格·坎蒂奥勒
（Georg Kantioler）
意大利（ITALY）
www.kantioler.it

88
汤姆·肯尼迪（Tom Kennedy）
爱尔兰（IRELAND）
5540tomkennedy@gmail.com

74
佐丽察·科瓦切维奇
（Zorica Kovacevic）
塞尔维亚/美国（SERBIA/USA）
bebakov@gmail.com
www.zoricakovacevicphotography.
com

24
尤利乌斯·克拉默（Julius Kramer）
德国（GERMANY）
www.fokusnatur.de

119
格雷格·勒克尔（Greg Lecoeur）
法国（FRANCE）
www.greglecoeur.com

52
维加德·洛多恩（Vegard Lødøen）
挪威（NORWAY）
www.vlfoto.no

145
卡梅伦·麦乔治
（Cameron McGeorge）
新西兰（NEW ZEALAND）
cmphoto@outlook.co.nz
www.cameron-mcgeorge-photo.
smugmug.com

94, 105
保罗·麦肯齐（Paul Mckenzie）
爱尔兰（IRELAND）
www.wildencounters.net

104
戴维·梅特兰（David Maitland）
英国（UK）
david@davidmaitland.com
www.davidmaitland.com

140
斯凯·米克（Skye Meaker）
南非（SOUTH AFRICA）
emeaker@webstorm.co.za
www.skyemeaker.com

20
里卡多·努涅斯·蒙特罗
（Ricardo Núñez Montero）
西班牙（SPAIN）
www.ricardonmphotography.com

117
安东尼奥·奥尔莫斯
(Antonio Olmos)
墨西哥 / 英国 (MEXICO/UK)
www.antonioolmos.com

76
迈克尔·帕特里克·奥尼尔
(Michael Patrick O'Neill)
美国 (USA)
www.mpostock.com

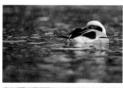

146, 148
卡洛斯·佩雷斯·纳瓦尔
(Carlos Perez Naval)
西班牙 (SPAIN)
enavalsu@gmail.com
www.carlospereznaval.wordpress.com

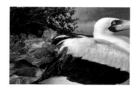

28
托马斯·P.帕斯查克
(Thomas P. Peschak)
德国 / 南非
(GERMANY/SOUTH AFRICA)
www.thomaspeschak.com
代理
www.natgeocreative.com

62
达里奥·波德斯塔 (Darío Podestá)
阿根廷 (ARGENTINA)
www.dariopodesta.com

66
伊萨克·比勒陀利乌斯
(Isak Pretorius)
南非 (SOUTH AFRICA)
www.theafricanphotographer.com

120 – 127
亚历杭德罗·普列托
(Alejandro Prieto)
墨西哥 (MEXICO)
www.alejandroprietophotography.
com

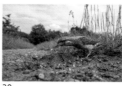

30
奥利弗·里希特 (Oliver Richter)
德国 (GERMANY)
www.richter-naturfotografie.de

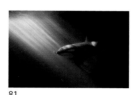

81
艾于敦·里卡森 (Audun Rikardsen)
挪威 (NORWAY)
www.audunrikardsen.com

54
埃马纽埃尔·龙多
(Emmanuel Rondeau)
法国 (FRANCE)
www.emmanuelrondeau.com

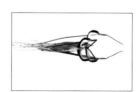

32
卡伦·许内曼
(Karen Schuenemann)
美国 (USA)
www.wildernessatheart.com

112
苏珊·斯科特 (Susan Scott)
南非 (SOUTH AFRICA)
www.susansscott.com

48, 100
克里斯托瓦尔·塞拉诺
(Cristobal Serrano)
西班牙 (SPAIN)
www.cristobalserrano.com

41
洛伦佐·舒布里基
(Lorenzo Shoubridge)
意大利 (ITALY)
www.naturephotography.it

152
阿什迪普·辛格（Arshdeep Singh）
印度（INDIA）
info@arshdeep.in
www.arshdeep.in

144
斯里·拉姆·莫汉·阿克沙伊·瓦卢鲁
（Sri Ram Mohan Akshay Valluru）
印度（INDIA）
hymakar1@gmail.com

46
克里斯蒂安·瓦普尔
（Christian Wappl）
奥地利（AUSTRIA）
www.christianwappl.com

42
乔治娜·斯泰特勒
（Georgina Steytler）
澳大利亚（AUSTRALIA）
www.georginasteytler.com.au

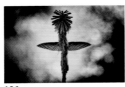

106
扬·范德格雷夫（Jan van der Greef）
荷兰（THE NETHERLANDS）
www.janvandergreef.com

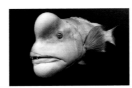

63
托尼·吴（Tony Wu）
美国（USA）
www.tony-wu.com
代理
www.naturepl.com

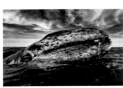

109
克里斯托弗·斯旺
（Christopher Swann）
英国（UK）
www.cswannphotography.com

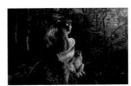

10, 60
马塞尔·范奥斯藤
（Marsel van Oosten）
荷兰（THE NETHERLANDS）
www.squiver.com

154, 155
弗雷德·扎切克（Fred Zacek）
爱沙尼亚（ESTONIA）
sven@looduspilt.ee